沈乐平

著

元朱文印

纵 横 谈

上海书画出版社

2023年度中国美术学院学术出版物资助项目成果

序　一

祝遂之

　　中国文学史上，汉乐府和唐宋诗词，深深影响着国人的审美情操，沉淀为民族的文化基因，研究者自然众多；而同样艳称于史的秦玺汉印，却是沉寂千年，直至晚清兴起，这不能不说是一种遗憾。作为中国独有的传统文化，印章更兼有文字和视觉的双重美感，其价值非同一般。商周以降，秦朱汉白，各展华彩，不仅历代印学家以为旨归，学术研究也是不断结出新果，尤其近年来，印章的材料更是为史学研究提供了十分重要的佐证价值，贡献甚大。

　　印章的风格，与当时的历史背景、时代审美崇尚有着很大的关联。印学史上有两个重要时期：战国古玺印时期与秦汉印时期，前者险劲多变，后者端方大度，均为印学的源头——后来学者汲取其中一点，便可逐渐生发出个人面目乃至时代特征。

　　而元代的朱文印，史称"元朱文"，也是这一源头下的活水，且是在印学史由盛转衰的历史条件下突起的，成为后世研究的重要课题之一。元朱文印风肇始于汉，萌芽于唐宋，定型于元，而盛于明清，专精于近世。为何如此描述，理由有三：一是北宋以后，文人书画风气的兴起，直接导引了印章的审美风气。虽然我们不能完全确定米芾等人是否亲自倡导过印章的创作，但在《书史》中曾就书画鉴藏用印说过"印文须细，圈须与文等"，将书画鉴藏印引导到细边细朱文的风格上来，即有很

实际的推波助澜的作用。赵孟頫作为元代书画领袖，慧眼卓识，以汉印醇正质朴为归，提倡元朱，从者自然为众。二是元代出现的花乳石，易于奏刀，王冕自篆自刻，乐在其中。这是元之前的文人无法享受到的。软硬度适中的石材的出现，是元朱文风格得以完美表现的关键。其三，元朱文印在审美上是唯美、唯精、细腻的，可比之商周青铜器纹饰，除实用价值外，更有欣赏上的愉悦。虽有制作上的难度，但又非纯粹的工艺式的精美，而是需要两个方面的支撑：制造技术与审美境界、内在学养的结合，如此方能达到一定的高度。如赵孟頫的几方自用印"赵孟頫印""赵氏子昂"等，明眼人一看，便可领略到赵氏之构思与学养，非一般人可达。

在我看来，元代朱文印的代表性作品较之后来的圆朱文更为纯正、朴实。后世印家大多在"精"这一点上下功夫，而缺失了原有的质朴。明代文彭的"七十二峰深处"能承赵氏衣钵，惜所作稀少，无法窥得明中期文人的好古情怀。清代邓顽伯、吴让之、赵之谦，以"圆"易"元"，婀娜多姿，成一代风气。浙派诸贤，力追秦汉，古意盎然。至民国赵时枫，风雅可掬；西泠前辈王福庵，停匀密合，健刀稳准，尤善多字印；平湖陈巨来融合元、明章法，超迈前人气度，赵时枫赞为"海内元朱文印第一人"，确不为过，元朱文印在陈氏手上，亦雕亦琢，至精至美，是这一风格的巨匠。

因此，元朱文印作为秦汉之后印章风格的奇葩，绚烂多彩，受到众多学者和印家的关注，说明它具有重要的价值，也是一项珍贵的文化遗产。乐平贤契选此课题展开深入研究，我十分赞赏。

总体而言，此书不仅有翔实的史料和精辟的分析，文字清新，言之有物，而且诸多关于元朱文印创作的议论，亦能切中要害，诚为难得。作者多年以来也一直在探索元朱文印的创作，所作颇显古雅，与神合契，为中青年印人之佼佼者。作为其导师，既欣其所著，更乐其执着的学术追求。

是为序。

序 二

王立翔

　　中国玺印篆刻的历史源远流长，而被视作具有艺术家主动行为的创作，则始自宋、元，其中赵孟頫首创的元朱文印被视作文人篆刻艺术勃兴的滥觞。此后历经七百年，篆刻艺术得到了持续且有力的发展，以至于明清流派印被视作秦汉后的又一高峰，许多大家纷纷投身创作，不仅艺术流派纷呈，经典之作也灿若繁星。同样得益于文人的参与，元朱文印的创作更是取得了极大的成就，许多篆刻家以擅元朱文印而盛名天下。在他们的不断探索下，圆转空灵、丰神流动的元朱文印成为篆刻审美中最重要的风格特征之一。元朱文印，这看似平淡的名称，因指向直接而艺术特征明晰，也因文人的主导而境界别开。他们锲而不舍，溯源两汉，寄托古雅，因而筑起了这一脉篆刻样式的多个高峰，使得元朱文印艺术营养富饶，文化底蕴深厚。故而历史转入近世，虽然传统艺术的生存境况发生了极大改变，而篆刻一门，尤以元朱文印一路的创作却未显颓势，反而愈加多姿多彩，更有顶级印人专精此艺。令人欣喜的是，这一印风在当代篆刻创作风尚方面仍起着重要的推进作用。

　　因此，当得知乐平兄要修订其2010年出版的《元朱文印论谈》，且移交上海书画出版社出版时，我即表示十分赞赏并予以支持。元朱文印的渊源、萌发、立足和不断地演进等等话题，放置于印学史乃至艺术史，诸多现象都十分启人深思。而与

近世元朱文印创作之繁盛不同,对元朱文印的专题研究,则显得相对薄弱。乐平兄此书,可以说是较早系统论述元朱文的著作,它为篆刻界和专业院校的学生,提供了丰富的内容,启发了人们对元朱文印整体面貌的认识。以我的孤陋寡闻,该书初版后,尚未见有同类新著诞生。因此,经过十余年的修为,乐平兄的教学和研究更加精进,创作达到更高境界,此时修订出版一部至今看来还是意义未改的著作,自然是十分有价值的。

我因有先睹为快之便,略述几点新修订之作的特色。

一、以史观照,梳理元朱文发生发展的历史坐标

以元朱文印为研究对象,必须梳理清楚其历史源流和发生动因。乐平兄此书分上中下三编,上篇即以"元朱文印的历史脉络与发展演变"为题,以六个小节对元朱文之前导、形成、发展和演化等关键点均做了分析论述。非常可贵的是,作者不仅将有关元朱文印的材料作了钩稽并理出了脉络,更为重要的是揭示了元朱文应运而生对于篆刻艺术史的深刻意义。他指出:"印章作为一门特定的艺术门类逐渐从凭信、书画、鉴藏等功能中脱离开来并显现出其独立的艺术品格,也正是元朱文印形成的两大内因——元朱文印的形成必然是要在以文人为主体的情况下来完成。"即谓元朱文印的创作,不仅形成了鲜明形式和风格,进而成为后世主流印风之一,更促使了印章向纯艺术的蜕变,其主角由铸刻工匠转变为喜好书画风雅的文人,而他们的理论核心和审美取向,是赵孟頫提出的复古思想和规范的古雅篆法。这一观点的指向,显示出作者对篆刻艺术发展史的洞察力,揭示了元朱文印萌发的内在动因,建构起全书论述元朱文一脉印风发展的坐标。

二、以论带评,尝试建立元朱文风格谱系

本书之中篇以"印人与印作"为主体,历叙赵孟頫、文彭以下直至当代王福厂、陈巨来等七十余位元朱文印名家,点评代表作名作三百余方。这部分内容虽以人和作品为纲而展开,但作者视野并不拘于一人一作,而是将他们置于元朱文印的历

史长河之中，以见其源流和创作贡献，这显示出作者兼具史料搜集分析与艺术品评鉴赏的功力。

如论元朱文印之源，必要提及米芾"自作印"之说。作者专设一节，细述米氏"于印学史的意义也止于先驱"，令人许为允当。又如针对明中期兴起的流派印风，作者也尝试将元朱文印放置于"源"与"流"的系统中辨析各种信息之关联，以搭建元朱文印人、印风之间的谱系，这显然是作者站在当今学术发展的要求上作出的可贵努力。再如在"清代诸家略览"一节中，作者指出"清代是一个篆刻创作异常活跃的时期，一个风格流派多元化的时期。'文、何'之后，名家辈出，赵之谦等大家为第一层面，上述诸家可谓是'第二梯队'……其他尚有大量作者，构成了一个庞大的创作群体……他们也是构成这个立体的、金字塔形的'创作群'所不可缺少的部分，而且其间也有不少人物，在当时或现今的篆刻史上都有其特殊地位"。论及赵叔孺，则指出"得力于汪关、赵之谦一路，细圆朱文印光洁、整齐、精到"，其印风"又下启方介堪、陈巨来诸家，是近代篆刻史不可或缺的一笔"。诸如此类，所论均为精当。

品评更见作者所长。评及文彭，称其"篆文姿态柔美、细笔圆转，章法空间疏密有致，直线与弧线交构成一幅古典而精致的图画"，在形象体悟的基础上，又给出了具象直观的认识指导。评说汪关则以比较法，"走的是一条与朱简截然不同的道路""取汉印之工致精严、典雅稳实处，故风格归于静谧工稳、细致醇美"。评林皋，解析其字法"多用平行线方式处理空间，大胆采用重复线组的手法""细节处的微妙变化以及少量短线弧线的穿插交错、点缀其间，且边栏残破虚无，以突出文字为中心，全印顿时生动活泼起来"……这些品评均可谓贴切了今天读者的学习需求。

三、创研相合，建立元朱文印登堂入室的津梁

本书的又一特色，是将元朱文印研究、学习与创作的指导有机融合。在下编，作者专设了"元朱文印的临摹与创作""元朱文印创作札记"二节，对元朱文印的学习和创作作了循序渐进、图文对应式的解析。前者选刊经典之作，后者谈作者的实

践心得,从设计印稿到奏刀,再到最终刻成,分步提示要领,读者倘能细加揣摩、勤奋实践,必会如获津梁而登入元朱文印艺术的堂奥。

这里不能不提及乐平兄本人。这位人品、艺品兼修的国美才子,在我们相识的十余年之前,未过不惑,现在则更显露出艺术与知性相融的独特气质,优雅而蕴藉,与其书印之风貌十分相合。每往杭城,我都愿邀他清谈,爱其有君子之风也。二十多年的教学生涯中,乐平兄育人、创作、著书,把自己磨砺得愈加睿智,修炼得更富学养。通观全书,我们可以发现,作者集教学、研究、创作于一身的这个特点,为本书撰写带来了极大的优势。他将元朱文印的实践心得用于对诸多问题的分析判断上,因此其追求不仅限于谈古论今的纯学术话题,也愿意将对元朱文印的综合认识贡献于对元朱文学习和创作的指导。也正是有此所长,我们对作者在本书中的阐述有了更多的认同和激赏。

古人论艺有史有文,捭阖自由,但近世以来,学科细化,铺陈要求有据,论述趋于谨严,治学门径大变,这对仍然执着于传统艺术且努力兼善诸长的艺术家来说是极大考验。乐平兄正是在这样的学科背景下成就起来的。本书的写作突破了当下的一些学术藩篱,更多的是面向读者的阅读需求,它以清晰的理路和扎实的史料为基石,对元朱文印多个问题进行多线索复合式的阐述。其时间跨度上下千年,涉及人物七十余位,解析元朱文印名作三百余方,因此在本书即将修订出版时,易名为《元朱文印纵横谈》,我以为是更加贴切了。

半个多世纪以来,篆刻艺术的发展也历经起伏。至上世纪九十年代,与书法艺术重视"二王"传统一样,篆刻艺术也趋向于对传统的更多回归,在这样的背景下,元朱文印的体式和风格尤被热捧,可以说是一种古典复兴。这与七百年前的赵孟頫力倡古典颇为暗合。这种回归,专业院校的教学和研究起了重要的推动作用。乐平兄十余年前之作,今天看来,无疑也是重要的贡献之一。近年来,金石之学更盛,篆刻艺术迎来更为活跃的局面,因此,乐平兄本书的修订出版,正是再逢其时,是尤其值得可喜可贺的!

壬寅年重阳节于沪上鼎秀园翼庐

目　录

序　一 ··· 祝遂之 001

序　二 ··· 王立翔 003

引　言 ·· 003

上篇　元朱文印的历史脉络与发展演变

前元朱文印时期 ··· 007

宋代文人印的兴起及其影响 ······························· 022

复古主义——赵孟頫与元朱文印的定型 ···················· 031

对元末文人印章两种风格倾向的考察 ······················· 041

元朱文印在明清流派印中的发展与衍变 ····················· 050

陈巨来：技法层面上的极致与美学意义上的终结 ············· 068

中篇　元朱文印解读——从印人、印作到印风

南北朝以来的大型朱文印 ································· 075

第一代"印学家"——米芾 ······························· 081

文质之中：赵孟頫的意义 ································· 085

"自尔非常"的文彭 …………………………………………… 090

创作实践与理论研究的双重高手：朱简 …………………… 095

汪尹子典雅和平 …………………………………………… 098

梁袠、程朴、胡正言、甘旸 ………………………………… 103

何通与丁良卯的"入古出新" ……………………………… 107

韩约素不让须眉 …………………………………………… 110

林鹤田温和雅致 …………………………………………… 113

西泠前四家 ………………………………………………… 117

西泠后四家 ………………………………………………… 129

邓石如：印从书出　刚健婀娜 …………………………… 142

使刀如笔吴熙载 …………………………………………… 149

徐三庚的矛盾 ……………………………………………… 155

赵之谦——"笔墨"的新高度 ……………………………… 158

清代诸家略览 ……………………………………………… 166

承前启后赵叔孺 …………………………………………… 190

平稳精严王福厂 …………………………………………… 198

陈巨来——风格的唯美与技法的极致 …………………… 206

下篇　元朱文印实践——临摹与创作

关于元朱文印的临摹、创作及其他 ………………………… 215

元朱文印创作札记 ………………………………………… 235

图版目录 …………………………………………………… 262

后　记 ……………………………………………………… 273

引　言

　　无论是从印章美学史的角度，还是站在印学发展史的立场，元朱文印都是一种非常有意思的典型——作为一种独立的风格样式，在整个印学史中占有特殊的地位，是文人印产生至今的主流之一，与古玺、汉印、明清流派印共同构筑了中国古代印章"风格史"的四大块面；无论在技法层面，还是在内涵深度上，都可谓含量丰富而个性鲜明：典雅、温润、静穆，具有浓郁的书卷气、文人气和鲜活的生命力。至于在称谓上，"元朱"也好，"圆朱"也罢（此外丁敬又称为"圜"，见"袁氏止水"款；沙孟海《夜雷雨斋印话》亦有"元人圜朱文、诗家之温李"句），所指实无本质差别。

　　简而言之："元朱"是史学意义上的概念，因形成于元代而名；"圆朱"则是美学意义上的概念，是对其线条语汇和空间特征的描述和概括。在我们印学史研究的范畴里，二者的指向是基本一致的。

元朱文印的历史脉络与发展演变

上篇

前元朱文印时期

　　印章,是早期历史中一种主要作为交接和凭信手段而产生的工具,亦是一种形成于社会经济生活中的带有实用性特征的工具,所谓"印者,信也"。直至宋、元时期,它才逐渐凸现其纯粹的艺术性及非实用的独立性。元朱文印,正是伴随着宋、元时期文人印章的萌生而出现的。

　　事实上,艺术史中任何一种风格形态的发生、形成、固定都不会是一朝一夕完成的,元朱文印的萌生和定型,同样也不例外。考察其形成问题,就不能将着眼点仅限于元代,更为宽泛的体察才能推导出相对精确和科学的研究结果。

　　例如,汉代有一方"巨蔡千万"朱文私印,其印文流转通畅、线条圆润中实,虽然边栏全无,但它在美学特征上却有诸多因素与后来的元朱文印相吻合。换言之,此种风格样式的萌生、审美类型的诉求,事实上早在两汉时期就已存在并有实践,只是尚未形成一种固定的、规范的格式而已。

　　清人程瑶田《古巢印学叙》有论:

　　或曰:"专主秦、汉而熄宋、元人之圆美和雅,毋乃非通论乎?"余曰:"宋、元之于秦、汉,未可离而二之者也,不主秦、汉而曰吾为宋、元,吾未见其能宋、元也。"仲炎力追古始,所谓取法乎上。夫岂如貌为秦、汉,见若剑拔而弩张者曰:"道

汉　巨蔡千万

在于是",而曾不知宋、元之出于秦、汉也哉! ⁽¹⁾

程氏作为乾嘉学派的著名学者,他的观点很明确——圆转流美的元朱文印式,源头就在秦、汉。

其次,我们也要认识到在中国古代印章史上一个至为重要的转折点:六朝—隋唐时期的印章(官印)制度之变。其特征之一,是由以白文印为主向以朱文印为主的转变。众所周知,由于实用性方面的变化以及媒介(工具等材料)的革新,印章已逐步脱离了封泥的功用而主要是以印色直接钤于纸、帛、绢素之上。显然,这时候朱文印要比白文印来得更加清晰醒目、易于辨识,封泥遂逐渐废止。其特征之二,便是印面尺寸的加大,由汉魏时期的两公分左右见方增加到了四五公分甚至更大。这显然是出于表达权力机构的威严和便于识读两方面的需要,以及物质条件发生变化之缘故。

正是由于经历了南北朝时期这一印章的转折期或曰"式微期"(马衡谓:"南北朝小学不讲,楷书尚多别体,何况篆书?故印文离奇,不能绳以六书……" ⁽²⁾),所以隋、唐、宋、元几代的印章(官印)在这种惯性作用下,整体上仍显得较"弱"——学人历来对唐、宋印章颇多微词,如甘旸、朱简、蒋元龙等人就说"日流于讹谬,多屈曲盘旋,皆悖六义,毫无古法;印章至此,邪谬甚矣" ⁽³⁾ "讪曲盘回,面目全非""屈曲填密,几于谬矣" ⁽⁴⁾ "法流唐宋渐沉沦" ⁽⁵⁾,甚至称"唐宋元无印" ⁽⁶⁾…… 这主要指向两个层面,即文字上的不规范和形式上的不必要。前者意味着在文字的运用中有许多不符六书的情况,如随意改变字形甚至臆造;后者则意味着印面形式中不必要的盘曲缭绕而造成了一种刻板和僵化的视觉效果(这在很大程度上也是因为印面尺寸

(1) 〔清〕程瑶田《通艺录·修辞余钞》,载《程瑶田全集》(陈冠明等校点)第三册,黄山书社,2008年版,第390页。程瑶田(1725-1814),字易田,一字易畴,号让堂。安徽歙县人。清代著名学者、徽派朴学代表人物之一,与戴震同师事江永,通训诂、数学、天文、地理、生物、农业、水利、文字、书法、绘画、篆刻等,无一不精(见《清史稿·儒林传二》)。

(2) 马衡《谈刻印》,载《凡将斋金石丛稿》,中华书局,1977年版,第294页。

(3) 〔明〕甘旸《印章集说》,即《集古印正》,明万历丙申(1596)刻钤印本。

(4) 〔明〕朱简《印品》自序,明万历辛亥(1611)刻钤印本。

(5) 〔清〕蒋元龙《论印绝句》,载黄宾虹、邓实《美术丛书》第二册,江苏古籍出版社,1986年版,第1251页。

(6) 〔清〕周亮工《印人传·书黄济叔印谱前》,载《清代传记丛刊·艺林类二十五》,明文书局,1985年版,第310页。

 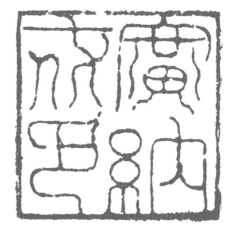

南北朝　永兴郡印　　　　　　　　　　　隋　广纳戍印

的增加而造成大面积的空白，"不得已"而以"叠"之手法来填补空间）。当然，唐宋印章颇多不能令人满意之处这是事实，但问题在于不能过于"绝对化"[1]，我们必须一分为二地看待：其间尚有一部分印章的篆法比较合理、线条圆美自然、印面形式亦不造作，颇有可取之处。检索其间比较有代表性、且某种程度上具"元朱"因子的，如：

南北朝——"永兴郡印"。

隋——"广纳戍印""观阳县印""右一羽开府印""崇信府印"。

唐——"中书省之印""尚书兵部之印""尚书吏部告身之印""大毛村记""静乐县之印""相州之印""蒲州之印""唐安县之印""弘农郡密□记""金山县印""褒州都督府之印"[2]封泥。

五代——"秦成阶文等第三指挥诸军都虞候印""建业文房之印""合江钤辖院记"。

宋——"新浦县新铸印""新浦县尉朱记""驰防指挥使记""仗库会同""军资库印""方山县酒税务朱记""淇门镇馆驿之朱记"。

(1) 罗振玉1916年辑《隋唐以来官印集存》之序文即提到隋唐宋元官印"为当世所忽……"见罗振玉《隋唐以来官印集存一卷·补遗一卷·附录一卷》，载《丛书集成三编》，第31册，台北新文丰出版公司，1997年版，第1页。

(2) 此封泥有墨书题署"梁州都督府"字样，故原多有释"梁"字者，现据《隋唐官印研究》，为"褒"字。见孙慰祖、孔品屏《隋唐官印研究》，上海书画出版社，2014年版，第104-105页。

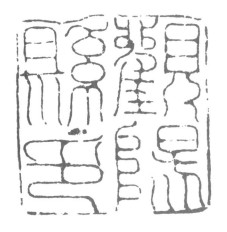

隋　观阳县印

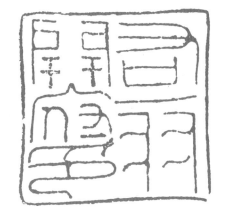

隋　右一羽开府印

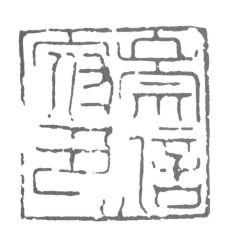

隋　崇信府印

唐　中书省之印

右一羽开府印实物印面

崇信府印实物印面

唐　尚书兵部之印

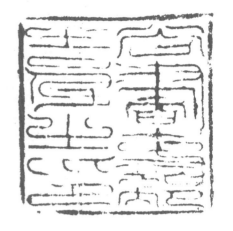

唐　尚书吏部告身之印

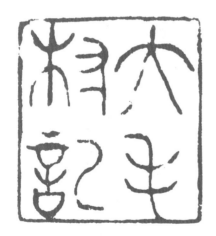

唐　大毛村记

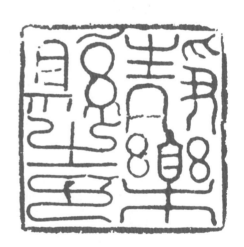

唐　静乐县之印

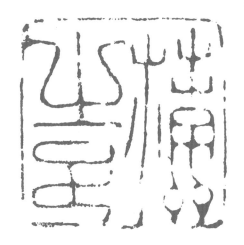

唐　蒲州之印(陶质)

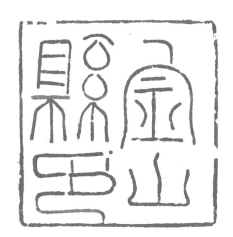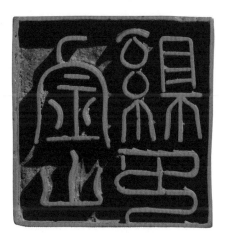

唐　金山县印

唐　襄州都督府之印封泥

五代　建业文房之印

五代　合江钤辖院记

宋　新浦县新铸印

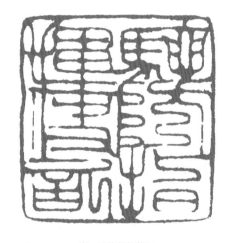

宋　驰防指挥使记

宋　仗库会同

宋　军资库印

宋　淇门镇馆驿之朱记

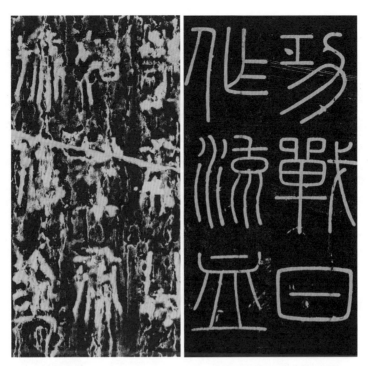

秦代小篆标准型——《琅琊台刻石》(局部)(左图)与《峄山碑》(局部)(右图)

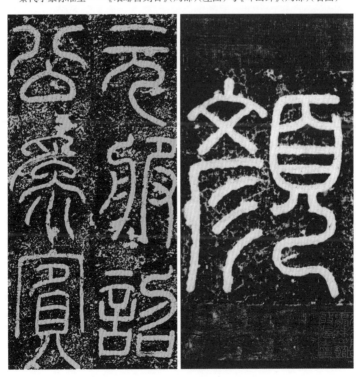

汉代篆书风格——《袁安碑》(局部)(左图)
唐代篆书典范——李阳冰《颜家庙碑额》(局部)(右图)

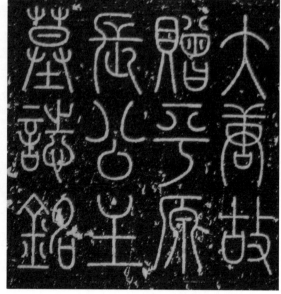

<div align="center">唐 李阳冰 《听松》⁽¹⁾　　　　　　唐 《平原长公主墓志盖》</div>

其他如敦煌写经中唐宋时期多部佛教经卷上所钤之"报恩寺藏经印""瓜沙州大经印"等藏经印,亦类似。

从这些印章实例中,我们可以看到这样一个现象:印文的线条流畅、自然,文字用比较规范的小篆体(或比较接近于小篆体)⁽²⁾而不是千篇一律的叠文,空间排布上也较为轻松适意而不是一味地盘绕和填满,少有刻意的"平均主义"的痕迹。这类印章,可以说是六朝至元代朱文官印的高点,虽然在制作上(铜条之盘曲如浙江省博物馆藏"金山县印",亦称"蟠条印")⁽³⁾可能也存在着诸多问题,但其艺术性却

(1) 黄易跋李阳冰《听松》拓本:"王虚舟给谏《竹云题跋》云:'《锡山志》慧山寺有石床在殿前月台下,长可五尺,广、厚半之,上平可供偃仰,故名石床。项侧有听松二篆宇,传是唐李阳冰笔,苍润有古色,断非阳冰不能。唐皮日休诗:殿前日暮高风起,松子声声打石床是也。雍正六年三月余率同志往拓此书,一时观者列如堵墙。盖尘埋经久莫有过而拂拭者,骤见搥拓,故遂惊为仅事也。右有楷跋石刻数行,日久磨蚀不可复识,怅怏良未有已。'易家藏此书,古雅流动,在李篆诸刻之上。先子与虚舟先生论交金石又同学,李篆此本盖斯时所获也。易昔年客游吴楚间,扁舟常经无锡,总不能系揽登山一访古刻。屡托人觅拓此书渺不可得,怅惘弗已。此本为新安吴东序借去二十余年,今忽寄还顿复旧观,欣幸为如何耶。乾隆辛亥二月,钱塘黄易题。"见《书法丛刊》2017年第4期,第55页。
(2) 五代徐铉摹、北宋郑文宝刻李斯《峄山碑》,尤其明显地反映了唐、宋之际士人审美框架中的"秦代小篆"。
(3) 参见:沙孟海《印学史》,西泠印社出版社,1987年版,第23页。

唐天宝十四年（755）
S.3392《骑都尉秦元吉告身》所钤
"尚书司勋告身之印"

后唐同光三年（925）
P.3805《曹议金赐宋员进牒》所钤
"沙州观察处置使之印"

明显超过了这段时期印章的平均水准。我们之所以将这一类的印章作为"前元朱文印时期"的代表作品来审视和考察，关键点在于其从印面形式的审美意味和具体技巧的处理模式上，蕴涵了与元朱文印相契合的几个方面：印面形式的处理上讲求自然化的停匀对称而不是人为造作的刻意的平均，线条纯净流畅且转角处多用"圆转"（按，从时间线索上而言，孙慰祖论"隋代体制初定，印文书风仍处于北朝至唐的转变过程之中，即由方圆相参逐渐走向圆转匀整"[1]），印文与边框的粗细程度基本

(1) 孙慰祖《隋唐官印研究的新认知（代序）》，载孙慰祖、孔品屏《隋唐官印研究》，上海书画出版社，2014年版，第4页。

清　赵之谦　镜山

一致，章法上的疏密变化比较自然妥帖而没有出现过于整饬和格式化的情况。包括一些宋官印，虽与唐印差别不大，但还是有其明显时代特征的，甚至可以说"足以构成与私印和艺术印章相抗衡的一个侧翼。"[1]其中最重要的是，其流丽婉转的自然线形正是为元朱文的出现埋下了伏笔——与同时期的其他印章比较，这种线条特性更接近于艺术化的徒手线；相对而言，标准品的九叠文印线条则更类似于机械性的几何线——所以这种现象在某种程度上也可以认为是为元朱文印的萌生在线条语汇上做好了一种"前期准备"。

　　董洵在《多野斋印说》里提出他的观点："古印固当师法，至宋、元、明印，亦宜兼通。若谓汉以后无印法，岂三百篇后遂无诗乎？"[2]赵之谦也是敏锐地捕捉到了这种端倪，故而在其朱文"镜山"一印之边款中跋曰："六朝人朱文本如是，近世但指为吾、赵耳。越中自童借庵、家芑若后，知古者益鲜，此种已成绝响，曰貌为曼生、次闲，沾沾自喜，真乃不知有汉，何论魏晋者矣。"

(1)　陈振濂《论宋官印制度及其时代特征》，载《西泠印社九十周年论文集——印学论谈》，西泠印社出版社，1993年版，第104页。

(2)　〔清〕董洵《多野斋印说》，清光绪四十八年（1783）刻本（国家图书馆藏）。

應管諸寺合得儭僧計叁伯伍拾陸人

沙弥违伯陰拾叁人合全捌拾违人半合得

叁伯贰拾伍尺　廊録违许伯

贰拾伍尺布益许玖佰尺

三年间破除外见存大白綾

足楼机凌贰尺布伍萬伍环

柒伯陸尺

宋代文人印的兴起及其影响

泊乎赵宋一代,官印之外的各种私印闲章、图书押记,风格多样,形式多变,显现出一种自由、宽泛的格局。

宋代文人印的兴起,究其原因,主要在于书画款印的兴起[1]、鉴藏风气的盛行、文字学与金石学的发展、书画家对印学创作研究的积极参与等四个方面。

在这些因素的刺激下,印章逐渐进入了一个审美自觉的阶段——唐代窦蒙注释其兄窦臮《述书赋》中所讲到诸多印章方面的内容,以及张彦远在《历代名画记》里特意撰写的"叙古今公私印记"一章,虽然已有论及,但也只是从鉴藏的角度和真伪的依据判断来论述印章与书画艺术的关系,事实上并未涉及印章作为一门艺术的本质内容,也未观照到其本身独立的审美价值;而宋代的这种"自觉"的标记,则在米芾的《书史》和《画史》中显露无遗:

> 印文须细,圈须与文等。
>
> 我太祖"秘阁图书之印",不满二寸,圈文皆细,"上阁图书字"印亦然。
>
> 大印粗文,若施于书画,占纸素字画,多有损于书帖。
>
> 近三馆"秘阁之印",文虽细,圈乃粗如半指,亦印损书画也。
>
> 画可摹,书可临而不可摹,惟印不可伪作,作者必异。

(1) 于书画作品落款之后钤盖自用印记,唐人尚未有此风气,最早史料记载或为五代前蜀之许承杰,"每修书、题印,微有浸渍辄命改换……"见〔宋〕孙光宪《北梦琐言》卷十二,明万历会稽商氏半埜堂刻稗海本(国家图书馆藏)。

宋　米芾用印　米黻之印　　　　宋　米芾用印　米黻

宋　米芾用印　楚国米黻　　　　宋　米芾用印　米黻之印

宋　米芾用印　楚国米芾

木印、铜印自不同，皆可辨。

王诜见余家印记与唐印相似，始尽换了作细圈，仍皆求余作篆。如填篆自有法，近世填皆无法。

余家最上品书画，用姓名字印、审定真迹字印、神品字印、平生真赏印、米芾秘箧印、宝晋书印、米姓翰墨印、鉴定法书之印、米姓秘玩之印。玉印六枚：辛卯米芾、米芾之印、米芾氏印、米芾、米芾元章印、米芾氏，以上六枚白字，有此印者皆绝品。玉印唯著于书帖，其他用米姓清玩之印者，皆次品也。无下品者。其他字印有百枚，虽参用于上品印也，自画，古贤唯用玉印。[1]

形式上，米芾是在评论鉴藏印用于书画作品上的一般原理和标准，而实际上已然触及了印章自身的基本审美评判——形式上的统一和谐原则。且其论涵盖了对古今印章的篆字方式、形制特征、材料等多方面的立体化品评，而这亦是将印章作

(1)〔宋〕米芾《书史》《画史》，清文渊阁四库全书本。

宋　徐铉　《许真人井铭》(局部)　　　　宋　郭忠恕　《三体阴符经》(局部)

宋　唐英　《大宋勃兴颂》(局部)　　　　宋　梦瑛　《千字文》(局部)

为独立的艺术形式来衡量的一个标志。

当然，另有一点也不得不提，即米芾的"自篆自刻"问题。上面讲到的"皆求余作篆"一句，说明他能自篆印稿，这一点当属无疑。《宣和书谱》谓其"篆宗史籀"[1]，米芾《自叙帖》则云："篆便爱《咀楚》《石鼓文》，又悟竹简以竹聿行漆，而鼎铭妙古老焉。"可知其篆法之大抵由来。而观五代至宋人之篆书，亦可知宋人篆书与印篆关系密切。

按，宋人写篆印稿的例子，各类文献多有记载——

如《文献通考》载有北宋名臣王曾、陈尧佐、张士逊、薛奎、晏殊、陈执中、庞籍、刘沆、欧阳修、章惇等奉诏为帝王御玺篆文[2]；南宋汪澈、梁克家、周葵、葛邲、王蔺、胡晋臣、陈骙、薛极等亦有此篆御印之史实。又如朱长文《墨池篇》："王廙、王隐皆云'字间满密，故云填篆'，亦云方填书，至今图书印记并用此书。"[3]陈槱《近世诸体书》："二曾字则圆而匀，稍有古意，大中尤喜为摹印，甚得秦汉章玺气象。"[4]周密《云烟过眼录》："缪篆，乃今所谓填篆也，用辨私印二字。"[5]另，吾丘衍《闲居录》云："宋贾师宪所藏书画，皆有古玉一字印，其篆法用李阳冰新意。"[6]

现存宋人尺牍墨迹中钤印，以圆转的玉箸篆法，其实并不罕见，"惟赵氏（孟頫）媲为此格，不作别体，故后人称之耳。"[7]而细察米氏自用诸印，皆较粗糙拙朴，与同时期文人所用之印的工整有相当差距——对照苏轼用印"赵郡苏氏"（见《颍州祈雨诗帖》）、赵景道用印"景道进德斋记"（见黄庭坚《致景道十七使君书》）这类小篆细朱文印而言。当时的印材多为牙、角、玉以及金属和水晶等质地坚硬的材料，故印章多为印工所制，但作为职业印工当然也不会如此粗率了事。然而我们看到特别是《褚摹兰亭》跋赞后钤盖的那两方"楚国米黻"

(1) 《宣和书谱》载："(米芾)大抵书效王羲之，诗追李白，篆宗史籀，隶法师宜官。"见《丛书集成初编》，中华书局，1985年版，第283页。

(2) 〔元〕马端临《文献通考》卷一一五，中华书局，1986年版，第1039-1040页。

(3) 〔宋〕朱长文《墨池篇》卷一，载《宋梦英十八体》，清文渊阁四库全书本。

(4) 〔宋〕陈槱《负暄野录》卷上，载《近世诸体书》，清文渊阁四库全书本。

(5) 〔元〕周密《云烟过眼录》，清文渊阁四库全书本。

(6) 〔元〕吾衍《闲居录》，元至正十八年（1358）孙道明抄本。

(7) 转引自沙孟海《印学概述》，载朱关田主编《沙孟海全集》(陆/印学卷)，西泠印社出版社，2010年版，第163页。

和"米黻之印",尤拙,因此米芾"自篆自刻"这一说法确有一定可能性。[1]

苏轼《与米元章书》云:

> 某昨日啖冷过度,夜暴下,旦复疲甚。食黄者粥甚美。卧阅四印,奇古,失病所在。明日会食乞且罢,需稍健,或雨过翛然时也。印却纳上。[2]

张雨《句曲外史集》载:

> (米)制白玉图书印六,文曰"辛卯米芾""米芾之印""米芾氏""米芾印""米芾氏印""米芾元章印"。[3]

丁敬《砚林印款》称:

> 米襄阳自刻姓名、"真赏"等六印,且致意于粗细、大小间。盖名迹之存,古贤精神风范斯在,非欲与贱技者流仆争工拙也。[4]

> 余昔藏米元章真迹六十字,后用朱文"米姓翰墨"印,盖公自刻者,今仿弗之。[5]

蒋仁亦有款曰:

> 印章至宋、元,风斯日下,然米元章"火正后人"、赵王孙之"水精宫道

(1) 按,宋、元时期有不少刻制水平高超的文人和印工,现举数例如次——
宋人杨克一(张耒《柯山集》曰:"为人篆印玺,多传其工。")
宋人吴景云(真德秀《赠吴景云诗》序赞:"善篆、工刻,为余作小印数枚,奇妙可喜。")
宋人萧文彬(文天祥《赠刊图书萧文彬》诗云:"昔人锋在笔,今子锋在刀。")
元人郑子才(吴澄《赠郑子才序》称:"刀笔工为人刻姓名印章,独不可废仓颉、籀、斯三体之文,然亦依随旧制,往往袭舛踵讹,孰能正之哉。建康郑子才,业此技三世矣,士大夫多与之交,非徒取其刀刻之精也。所作之字,分合向背,摆布得宜,上下偏傍,审究无误。于用刀也,见其艺之工焉;于用笔也,见其识之通焉。艺工而识通,求之治经为文之儒,或未至此;予之进之,岂敢直以工师视之而已哉!")
元人朱才俊(方回《赠刊印朱才俊》诗曰:"自言少小嗜此艺,意欲径上阳冰堂。细观刀笔最佳处,颇识传笺通训故。")
元人林玉(吾丘衍《赠刊生林玉》诗曰:"我爱林生刻画劳,能于笔意见纤毫。牙签小字青铜印,顿使山房索价高。")
元人钱璘(吾丘衍《赠刻图书钱拱之男钱璘》诗曰:"唐人小印网蛛丝,汉篆阴文古且奇。赖有钱生能识此,免将古谱较参差。")
(2) 〔宋〕苏轼《东坡全集》卷八十五《尺牍九十五首》(本卷实为九十七首)之《与米元章九首之七》,清文渊阁四库全书本。
(3) 〔元〕张雨《句曲外史集》卷下,见《全元文》第三十四册,凤凰出版社,2004年版,第376页。
(4) 见丁敬"略观大意"印款。
(5) 见丁敬"胡姓翰墨"印款。

人"，皆出自亲镌。各立门户，卓然可观，非后生所能梦见……[1]

倪印元《论印绝句》赞：

> 米颠铁笔斫蛟鼍，画品书评一舫多。别有异闻标赏鉴，老泉居士属东坡。[2]

沙孟海《沙邨印话》有两段推断：

> 世传米氏诸印皆亲镌。宋人印如欧阳永叔、苏子瞻、子由兄弟，并皆工细，独米老多粗拙。谓其出于亲镌，亦复可信。

> 赵子昂、吾子行治印，但作篆，不自镌，钱舜举画上所押"舜举"二字朱文，"雪川翁钱选舜举画印"九字白文，皆粗拙，定效米老亲镌耳。[3]

米芾能"自篆"，这一点学界已有共识，几成定谳，"自刻"问题（按，宋人刻石印，其实亦非孤例——如宋代矿物岩石学家杜绾（季扬）著有《云林石谱》，下卷载："（石州石）士人刻为佛像及器物，甚精巧，或雕刻图书印记，极精妙。"[4]楼钥《攻媿集》亦有"然近世工于临画者，伪作古印甚精，玉印至刻滑石为之，直可乱真也"[5]之语。）包括张雨所谓的这个"制"，是指篆文还是包括刻制？则有待进一步研究探讨，有可能部分确属"自刻"。即便未能完全印证，也不能否定米氏在印学史上的先驱地位，同时，这也成为印章由纯粹的实用品向文人艺术品转型的重要标杆，因此他被认定是某种意义上的"第一辈印学家"（沙孟海《印学形成的几个阶段》语），而这反过来又证实了宋代文人在印章方面的"自觉"。

在论及具体的形式和技巧方面则是：印文的线条要细腻匀称；边框须与印文之粗细程度相仿而不能出现像官印那样的宽边模式——这两点，也正是元朱文印最初级的技术要求和最基本的形式规范，并被以赵孟頫为代表的后人延续和保存了下来，衍生为元朱文印的基本形态模式。同时，明确否定"大印粗文"的形式，因这是官印的标准式，用于书画艺术作品中显然是不合适的，当然也就更不符合文人印的审美标准了。

(1) 见蒋仁"笔砚精良人生一乐"印款。

(2) 见黄宾虹、邓实《美术丛书》第二册，江苏古籍出版社，1986年版，第1247页。

(3) 沙孟海《沙邨印话》，载《沙孟海论书丛稿》，上海书画出版社，1987年版，第111页。

(4) 〔宋〕杜绾《云林石谱》下卷，清嘉庆十九年（1814）刻知不足斋丛书本（国家图书馆藏）。

(5) 〔宋〕楼钥《攻媿集》卷七十五，清乾隆四十五年（1780）武英殿聚珍版丛书本（国家图书馆藏）。

宋　欧阳修用印　六一居士

宋　米芾用印　祝融之后

宋　蔡京用印　蔡京珍玩

宋　贾似道用印　秋壑图书

宋　米芾用印　米芾元章之印

南宋　吴越世瑞（木质）

宋　赵景道用印　景道进德斋记　　　　宋　苏轼用印　赵郡苏氏

　　其次，大批文人介入印章的创作和研究领域。欧阳修、苏轼、黄庭坚、米芾等人，结合自己于文学和文字学方面的认知和见解，在入印文字内容等方面已逐步切入。这种"文字游戏"的风气一时之间还很盛行，欧阳修"六一居士"、苏轼"东坡居士"、米芾"祝融之后"、辛稼轩"六十一上人"、姜夔"鹰扬周郊，凤仪虞廷"[1]等等，莫不如是——周密《云烟过眼录》《志雅堂杂钞》以及张丑《清河书画舫》和《梅庵杂志》诸文中便多有记载。再包括"蔡京珍玩"和"秋壑图书"之类的鉴藏印、南宋权相贾似道有"贤者而后乐此"成语印，等等。同时，一种赏玩之风，也逐渐被带动起来——若蒋易《图书序赠李子奇》载："元章晋、唐真迹有收附图书，文曰'米姓秘玩'，后人竞并为秘玩、珍玩、清玩、清赏之印者，自元章始。"[2]可见，印章在此已脱离"持信"功能的纯实用价值，而转向一种区别于官印的具有艺术性、文人性、赏玩性，甚至具有叙事或抒情功能的"闲章"了。再譬如，引首章和压角印的出现也完全是与"身份证明"之特质无关联的。

　　总结这一时期的印风，既是融汇了书写型小篆之优势，其实多少也受到官印体系之影响；"上承隋唐五代，下开元明的脉络，特别是小篆细朱文一路，在宋代已经

(1)　易均室云："杨星吾家藏两宋私印钩摹本，中有白石两印，但言鹰扬、凤仪，无周郊、虞廷字，与传闻异。"《沙邨印话》，载《沙孟海论书丛稿》，上海书画出版社，1987年版，第104页。

(2)　〔元〕蒋易《图书序赠李子奇》，载《全元文》第四十八册，凤凰出版社，2004年版，第61页。

成为流行的风气。"⁽¹⁾不仅如此,这种"风气"和"品味"还一直拓展、赓续至元、明以降,文人士大夫和书画家艺术家群体尤其青睐于此——所以对宋代私印的考察和观照,应当是"元朱文印发展史"中的重要关节点。

那么,我们似乎可以这么说:宋代的私印,尤其是这批文人所用的印章,已经呈现出一种鲜明的形式特征和内容体系、一种纯粹的表现功能和文化内涵、一种独立的主体情感和艺术素质——纵观两宋历史,无论官员阶层、还是文人群体,其间的金石家、文学家、小学家、书家、画家、鉴赏家等各路专家学者,不断为篆刻的艺术化进程推波助澜⁽²⁾,形式上,既有类官印式样的九叠、也有味道纯正的小篆,既有承接两汉的缪篆,也不乏古文奇字甚至楷体花押类型……于是乎,这些文人用印也"从此变成一种美术作品"⁽³⁾了。

要之,印章作为一门特定的艺术门类逐渐从凭信作用、书画附属、鉴藏功能中分化脱离开来并显现出其独立的艺术品格,加以文人士大夫的逐步介入,这也正是元朱文印形成的两大内因——元朱文印的形成必然是要在以文人为主体的情况下来完成而不是由文字的自然演变或实用性方面的需求来造就的。

(1) 孙慰祖《唐宋元私印押记集存》序,上海书店,2001年版。同时孙氏也将这条线索概为:"与官印并行的篆书私印,由于文人书家的介入而逐渐雅化,在两宋时期终于摆脱官印模式的笼罩,形成后世所谓"圆朱文"的风格,这是私印演化过程中艺术自觉的标志之一。"见前揭孙慰祖《隋唐官印研究的新认知(代序)》,第29页。

(2) 见陈振濂《论宋代文人印章的崛起及其表现》,载《西泠印社八十周年论文集——印学论谈》,西泠印社出版社,1987年版,第148页。

(3) 沙孟海《印学史》,西泠印社出版社,1987年版,第89页。

复古主义

——赵孟頫与元朱文印的定型

　　元代是印学史上一个极其重要的时期——首先，在创作实践上，以赵孟頫、吾丘衍为代表的印人一挽唐、宋以来的靡弱之风，发起了一场复古运动。其次，在理论研究上，以《印史序》和《三十五举》诸作为代表，标志着印学理论史的发端。再次，由于许多文人对印章艺术产生了浓厚的兴趣，故而集古印谱之刊行渐成风气，以汉魏印章为尚的格局形成，印学史上著名的"印宗秦汉"的理论命题由此衍生、发扬开来，其理念支配下的创作主线一直延续至今。复次，元末王冕等人以石为印材的实践，可以说是篆刻艺术发展史上的重要转折点，中国的印章史由此从以铜印为主的金属时代转入到石质时代。

　　而毋庸置疑的是，赵孟頫正是其中最为重要的人物。

　　就时代背景而言，元代的民族政策、政治压力以及在文化观念上的冲突是不容忽视的一项前提；就个体而言，赵孟頫是宋宗室，尽管仕元[1]，但其内心深处的矛

(1) 关于赵孟頫应征仕元，学界有几种不同看法——陈高华等认为出于自愿、而非被迫；余方德、钟家鼎等则认为主要出于被动，赵氏只能隐仕兼之；陶然则认为属介于二者之间的矛盾的仕元心理。关于赵孟頫的仕元生涯，则大致可以分为三个阶段——至元二十三年至元贞二年（1286—1296），是赵氏初入大都为官、宦游南北的十年；大德三年至至大二年（1299—1309），为赵氏入职杭州、官赴江浙儒学提举的十年；至大三年至延祐七年（1310—1320），则是赵孟頫以文艺驰名、荣冠朝野的十年。见：陈高华《赵孟頫的仕途生涯》，《元史研究新论》，上海社会科学院出版社，2005年版，第203—219页；余方德《赵孟頫仕元浅论》，《湖州师专学报（哲社版）》1998年第2期；钟家鼎《赵孟頫仕元问题研究》，《贵州文史丛刊》2002年第3期；陶然《〈松雪斋文集〉中仕元心理的文学呈现方式》，《浙江大学学报（社科版）》2006年第5期；陈博涵、鲍楠《南北文化融合与赵孟頫的书画艺术主张》，《故宫博物院院刊》2014年第3期。

盾和彷徨是不言而喻的，其政治道路上的种种行为其实正是一种鲜明的表现。这种压抑与冲突体现在文化观念上，则是一种强烈的恢复传统的欲望，主张以"古"为尚。

赵孟頫于大德五年（1301）三月十日在其《自跋画卷》中提出：

> 作画贵有古意。若无古意，虽工无益。今人但知用笔纤细，傅色浓艳，便自为能手。殊不知古意既亏，百病横生，岂可观也。吾所作画，似乎简率，然识者知其近古，故以为佳，此可为知道者，不为不知者说也。[1]

书学主张方面，《定武兰亭跋》强调：

> 学书在玩味古人法帖，悉知其用笔之意，乃为有益。右军书《兰亭》，是已退笔，因其势而用之，无不如志，兹其所以神也。

> 书法以用笔为上，而结字亦须用工。盖结字因时相传，用笔千古不易。右军字势，古法一变，其雄秀之气出于天然，故古今以为师法。齐梁间人，结字非不古，而乏俊气，此又存乎其人，然古法终不可失也。[2]

诗学思想方面，又曰：

> 为文者皆当以六经为师，舍六经无师矣。[3]

> ……

古法、传统，于是在这里便成为一种"最高法则"和"终极标准"。

而这种复古思想一旦反映到印章领域，就表现为对近世印章发展轨迹的全盘否定，对当时印章之面貌和普遍现状的不满，于是便有了集古印为谱的举措。他在《宝章集古二编》的基础上，以"古雅"为标准、"质朴"为准则，仔细选择了艺术性较高、代表性较强的汉魏时期印章三百四十方，汇为谱录，名曰《印史》。现在看来，其意义确实不同凡响，可以讲是印学史上的重大事件之一。赵氏在为此谱所作之序中，也明确地阐发了其"复古主义"思想："谂于好古之士，固应当于其心，使好奇者见之，其亦有改弦以求音，易辙以由道者乎！"同时，又对当时畸化的审美倾向进行了尖锐的批判："余尝观近世士大夫图书印章，壹是以新奇相矜，鼎、彝、壶、爵之制，迁就对偶之文，水月、木石、花鸟之象，盖不遗馀巧也。其异于流俗以求合乎古

(1) 《赵孟頫集》（钱伟强点校），浙江古籍出版社，2012年版，第396页。

(2) 同上，第303页。

(3) 〔元〕赵孟頫《刘孟质文集序》，《松雪斋集》卷六，上海涵芬楼景印元沈伯玉刊本。

者,百无二、三焉……"(1)

由于赵氏本人在当时文人群体中的特殊地位,其理论上的观念确立,加之图谱的导向作用,使得这种"复古主义"思想和"古雅""质朴"的审美标准逐渐成为一种思潮和参照,在整个元代印坛中迅速渗透和蔓延,并形成了群体化的特殊格局——"汉白"和"元朱"两大块面,这一点,我们将在后面具体论述。

元代文人印章审美观便由此确立。

但是从具体的作品来分析,赵孟頫的创作实践似乎与他的理论观念产生了一种错位:他所倡导的复古,是要远溯质朴的汉魏印章风范,而在实际创作(用印)中,显然更多是受唐、宋的影响。这一事实,与他在书法和绘画上的情况是一致的。我们知道,赵在书法方面的"复古"旗帜直指晋、唐,但具体的技巧又深受到宋四家与南宋高宗的影响。绘画方面,他在推进唐人山水画的同时也深受五代、两宋之浸染,正如董其昌所谓既有"唐人之致"、又兼"北宋之雄"(2)。这一点,在赵画上各家的题跋和汪珂玉《珊瑚网》、董其昌《画旨》等文字中都已讲得很明白。关于这一事实,我们认为:这是文艺发展过程中的一种必然倾向,也是艺术创作进程中惯性作用的体现。对这一客观现实,我们必须要认识清楚。就像后来李流芳评价文彭那样:"颇知追踪秦、汉,然当其穷,不得不宗元也……"(3)基本是一个道理。所以,赵氏之用篆,其实正是李斯——李阳冰——徐铉的篆法体系:罗振玉在《明清名人刻印汇存》的序文中讲道:"刻印之术,则自元始,赵魏公、吾邱竹房,擅美一时,然其制印也,以斯冰之篆,代摹印之文,一以圆美整洁为宗。"(4)赵氏把这种圆转流美、气韵畅通的"玉箸篆"式运用于篆刻,以自然的书法形态(摹印篆、缪篆则属异化的书法形态,换言之,它们都是从纯"书法"演变而来,但又专用于印章而不会进入纯"书法"的一种字体形式)的立场介入印章,从根本上改变了"九叠文"的生存空间(当然,九叠文亦属异化的书法形态,其形成过程在本质上是:摹印篆→缪篆→九叠文)。所以,何震总结"元朱文"这种样式当是"始于赵松雪诸君子"的观

(1) 〔元〕赵孟頫《印史序》,《松雪斋集》卷六,上海涵芬楼景印元沈伯玉刊本。

(2) 〔明〕董其昌《容台别集·卷四》"题赵松雪鹊华秋色图",载沈乃文编《明别集丛刊》第四辑,第四十七册,黄山书社,2016年版,第705页。

(3) 〔明〕李流芳《题汪杲叔印谱》,见〔明〕汪关《宝印斋印式》,明万历甲寅(1614)刻钤印本。

(4) 罗振玉《明清名人刻印汇存·序》,上海古籍出版社,2000年版,第6页。

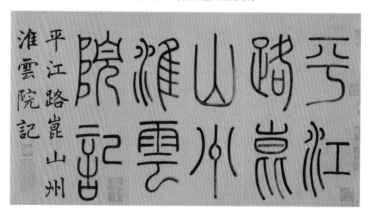

元　赵孟頫　《仇锷墓碑铭篆额》

元　赵孟頫　《崑山州淮云院记篆额》

元　赵孟頫　《三门记篆额》

元　赵孟𫖯　《湖州妙严寺记篆额》

元　虞集　《敕赐训忠碑篆额》

点,应该说是比较客观准确的。

　　赵孟𫖯作为一代书法大师,五体皆工,鲜于枢称:"子昂善书,篆、隶、真、行、颠草,为当代第一。"[1]虽然赵以行楷名于史,但其他几种书体同样也具有相当高的水准。我们翻检赵氏法书,如《仇锷碑铭卷》《淮云院记》及《福神观记》引首之题等篆书,可证伯机此言不虚。其篆讲究法度,线条细腻精到,圆转流畅,结体匀净安

(1)　转引自〔清〕王原祁《佩文斋书画谱》,清文渊阁四库全书本。

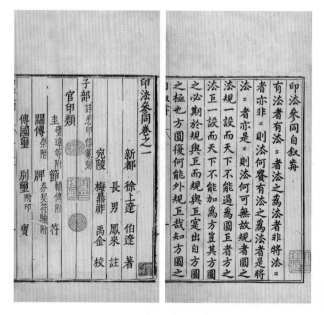

明　徐上达　《印法参同》
万历四十二年（1614）本

稳，平和大方。反映到印章上也是如此。从具体作品的比对来看，风格基本一致。徐上达《印法参同》尝曰："赵松雪篆玉箸，刻朱文，颇流动，有神气。"[1]这其实也是点出了赵孟頫的艺术倾向。而赵氏本人在书法上也始终是如此观点："圆转如珠，瘦不露筋、肥不没骨，可去尽善尽美者矣……""惟精惟一……书之道也。"[2]

甘旸《印章集说》称："胡元之变，冠履倒悬，六文八体尽失。印亦因之，绝无知者。至正间，有吾丘子行、赵文敏子昂正其款制，然时尚朱文、宗玉箸，意在复古。故间有一二得者，第工巧是饬，虽有笔意，而古朴之妙，则犹未然。"[3]

孙光祖《古今印制》称："秦、汉、唐、宋，皆宗摹印篆，无用玉箸者。赵文敏以作朱文，盖秦朱文琐碎而不庄重，汉朱文板实而不松灵，玉箸气象堂皇，点画流利，得文质之中。""赵吴兴为篆学中兴，玉箸入印，自吴兴始。"[4]

陈錬《印说》称："其文圆转妩媚，故曰圆朱。要丰神流动，如春花舞风，轻云

(1)〔明〕徐上达《印法参同》，明万历甲寅（1614）刻钤印本。

(2)　见赵孟頫《跋七月帖》语，载〔清〕卞永誉《式古堂书画考》卷六，清康熙二十一年（1682）刻本。

(3)〔明〕甘旸《印章集说》，即《集古印正》，明万历丙申（1596）刻钤印本。

(4)〔清〕孙光祖《古今印制》，载〔清〕顾湘《篆学琐著》（又名《篆学丛书》），清道光二十三年（1843）海虞顾氏刻本。

元　赵孟頫用印　赵孟頫印

元　赵孟頫用印　赵氏子昂

元　赵孟頫用印　赵氏书印

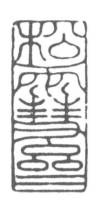

元　赵孟頫用印　松雪斋

出岫。"[1]

　　明清印论文字宏富，关于赵氏入印文字的分析也不在少数，若上述数则，比较有代表性，言简意赅，切中要害。"玉箸"，即李斯、李阳冰一系的小篆，是赵氏"正其款制"的载体——这也正是他纠正时弊和实现复古的手段。而其用篆，"一以小篆为宗"（马衡语），这自然是与唐、宋以来上层社会所崇尚的"二李"流风是一脉相承的。但，又不是完全照搬，因玉箸篆是纯书法形态，故而赵氏在配篆入印过程中，在单体字形的外轮廓和单字内部重心处理上也做了相应的调整。孙氏所谓"文质之中"，则道出了赵孟頫的审美观——"中和"，而元朱文印里对称、停匀、平稳等形式特点也正是这种"中和"概念所对应的注脚。

　　故秦爨公《印指》云："印章盛于秦、汉，固矣，降而宋、元，法已不古，如松雪朱文亦圆融而有生趣……虽乏古雅，大都冠冕正大，不失六书之意。"[2]徐坚《印戋说》

(1) 〔清〕陈錬《印说》，载《续修四库全书》第1092册，上海古籍出版社，1996年版，第2页。

(2) 〔清〕秦爨公《印指》，载吴隐《印学丛书》，西泠印社活字排印本。

云："唐以来始有朱文，便多蟠曲，非复自然矣。宋赵子昂矫之以圆转，去古愈远，然一本许氏，字无疑难。"[1]陈澧《摹印述》云："赵松雪始以小篆作朱文印，文衡山父子效之，所谓圆朱文也。虽非古法，然自是雅制。"[2]这几段文字几乎都表达了同一个意思，赵氏印作的风格不属于"古"的范畴，即承认其印是独立于汉魏印风格系统外的另一新风格，是一种前无古人（源自唐宋）的新样式；同时，它又是符合印章的基本规律，在文字取材上是规范、合理的，所以不但未脱离印章艺术的本体特征，反而成为一种温润典雅的模范。

前面提到米芾自刻的问题，而根据现有的资料来分析，可能赵也曾有亲自动手参与的经历，或曰亦有过类似的实践活动。陶宗仪《辍耕录》载："赵魏公私刻印曰'水精宫道人'。"[3]《印法参同》也讲道："赵松雪篆玉箸，刻朱文。"[4]单国强《赵孟頫信札系年初编》录大德十年（1306）的赵氏所书之信札有这样一句："非国宾相知，不敢及此，名印当刻去奉送……"[5]《四库撤毁书提要》亦载："（赵、吾等人）稍稍自镌，遂为士大夫之一艺。"[6]证明这一点的材料看来还不是孤证，我们似乎有理由相信这是史实。

此外，我们当然也不能忽视元代印学史上的另一重要人物：吾丘衍。

元、明之际的学者王祎曾在为吾丘衍所作之传中称："嗜古学，通经史百家言，工于篆籀，精妙不在秦、唐二李之下，而于音律尤精……"[7]对其篆书，时人、后人的评价皆极高："不止秦唐二李间""高洁自持，尤攻篆籀""当代独步"等等。夏溥称其"变宋末钟鼎图书之缪（谬），寸印古篆，实自先生倡之，真第一手，赵吴兴又晚效先生法耳"[8]。陶宗仪《书史会要》亦称吾丘衍"精于篆，专治李阳冰，律以《石鼓》，

(1) 〔清〕徐坚《印戈说》，载《续修四库全书》第1091册，上海古籍出版社，1996年版，第660—661页。

(2) 〔清〕陈澧《摹印述》，《陈澧集》第六册，上海古籍出版社，2008年版，第205—216页。

(3) 〔元〕陶宗仪《南村辍耕录》，中华书局，1980年版，第119页。

(4) 〔明〕徐上达《印法参同》卷十一，明万历甲寅（1614）刻钤印本（国家图书馆藏）。

(5) 载《故宫博物院院刊》，1995年第2期。现亦称《国宾山长帖卷》。

(6) 见《四库全书总目》，中华书局，1965年版，第1842页。

(7) 〔明〕王祎《王祎集》（颜庆余校点）下册《吾丘子行传》，浙江古籍出版社，2016年版，第619页。

(8) 〔元〕夏溥《学古编序》，载〔清〕倪涛《六艺之一录》卷一百二十九（石刻文字一百五 印章），浙江人民美术出版社，2015年版，第3202页。

元　吾丘衍　《张好好诗卷跋》　　　元　吾丘衍　《学古编·三十五举》
　　　　　　　　　　　　　　　　　道光二十年（1840）篆学琐著本

当代独步"[1]。我们来看杜牧《张好好诗》卷尾有其篆书"大德九年吾衍观"七字，讲究传统，笔法工稳，结体端庄。这说明诸家对他的评价还是有一定道理的。

关于吾丘衍倡导汉印古风及其专著《学古篇》（分为《三十五举》和《合用文籍品目》二卷，以前卷为主，故后人多直称该书为《三十五举》）在印学史上的地位和作用此不赘述；而就吾丘氏在元朱文印方面的贡献，主要在两个方面：一、站在文字学的立场，主张以小篆为根本，利用《说文》，强调篆书的规范化、合理化以及篆书对于印章的基础作用，匡正唐宋以来"古法渐废"、入印篆字"文皆大谬"，故能"一洗来者俗恶之习"。对此，其旧友夏溥等人曾多次提及。二、讲究传统、维护古典的教育思想。《三十五举》就是这样的一部教材：从篆书书体的演变、古印特点及

(1)　〔明〕陶宗仪《书史会要》，上海书店出版社，1984年版，第312页。

形制的分析和分类到具体印稿的设计，均有详尽的论述，阐释非常具体、清晰。其中，在第二十三、二十四、二十八举中都讲到了有关宋、元朱文印方面的内容。比如其"二十八举"曰："朱文印，不可逼边，须当以字中空白得中处为相去，庶免印出与边相倚，无意思耳。字宜细，四傍（旁）有出笔，皆滞边，边须细于字，边若一体，印出时四边虚，纸昂起，未免边肥于字也。非见印多，不能晓此。粘边朱文，建业文房之法……"[1]确是经验之谈，而且也与米芾的印学观是一脉相承的。同时，在其仅存的三首论印诗中，我们看到《赠刊生林玉》有"能于笔意见纤毫"句[2]，说明其已关注到篆刻的"书写性"问题，某种程度上也可以说是后世朱简、邓石如的"笔意"表现观、"印从书出"论的一个发轫点。

沙孟海谓："宋、元人昧于小学，作篆有法度者，四百年间，寥寥数人。所见蔡元长、贾秋壑鉴藏诸印，皆拙劣已甚，子行一出，不翅起八代之衰矣。"[3]而作为一个开馆授徒的教育家，他也为纠正时弊起到了比较关键的作用——尤其是在当时这种科举考试停滞荒废的时期，而学篆、刻印更是在与"利益"和"仕途"无关的前提下之毫无功利性质的纯个人行为（吾氏门人也有不少），这的确不得不让人深思。

换言之，吾丘衍算不上那种呼风唤雨式的风云人物，但他的贡献主要还是在于"基础工作"，以他的思想观念和方式方法来正确引导学徒门人、以规范正统的"体系化"教育来影响一批学者、亦有编撰字书《续古篆韵》之功劳，因而起到的作用是"面"而非"点"，且弟子代代相传，更具一种辐射作用。

(1) 〔元〕吾丘衍《学古编》，载〔清〕顾湘《篆学琐著》（又名《篆学丛书》），清道光二十三年（1843）海虞顾氏刻本。

(2) 〔元〕吾丘衍《竹素山房诗集》卷三，清文渊阁四库全书本。

(3) 见沙孟海《沙邨印话》，《沙孟海论书丛稿》，上海书画出版社，1987年版，第89页。

对元末文人印章两种风格倾向的考察

　　元代中后期（至顺以后），印学活动愈加频繁，参与其中的文人数量迅速增长，蔚然成风，所谓"争铸方铜刻私印"[1]。创作实践亦逐渐成熟，篆刻作为一门特有的艺术表现形式，已鲜明地凸现出其独立的个性，从而"真正将实用的印章转化为一门文人艺术"了[2]。

　　在以赵、吾为代表的文人的参与和倡导下，元代印章（这里主要是指文人印章）的主流逐渐发生了一种变化：呈现出两大分支。一是汉白文印系统，一是元朱文印系统。两种风格的印章在当时真可谓是一统天下了。

　　汉白一路，古人今贤论述颇多，研究成果亦甚宏富，本论主要针对元朱，故，汉白文风格及其发展暂不赘述。但从理论思维和观念角度而言，其实"复古主义"更多的是指向前者（前者以汉、魏为宗，而后者则以唐、宋为依归），元朱文印系统能和汉印白文印系统一起成为彼时篆刻的两大主流，其原因是多方面的。主要一点，当然是因为赵孟頫的关系——他的创作实践（用印）绝大部分是这种元朱文印式，我们现在所能看到的几乎都是这一类型的风格。作为当时艺术圈里的执牛耳者，其绝对影响力在元代印坛迅速显现出来，从而导致相当一部分文人也去追随他的这种风格模式；而且，赵氏与周密、柯九思等人的交游关系，与张雨、俞和等人的师生关系，以及

(1)　〔元〕张雨《赠朱伯盛诗》："知君用意出雕虫，自较明窗小篆工。争铸方铜刻私印，姓名仅了百年中。"见〔明〕朱珪编《名迹录》卷六"附赠言"，清文渊阁四库全书本。

(2)　黄惇《论元代文人印章发展的三个阶段》，载《西泠艺丛》1991年第1期，第49页。

与赵雍、赵奕的父子关系使赵又成为另一种交游网络和影响意义上的"中心"。这种现象（或曰风气）在某种程度上也是历史的必然。我们可以在赵氏以后的各家书画作品和收藏鉴赏的多类钤印中，看到大量的元朱文印，这不但说明了这类印风的广泛性和流行性，更为深刻的是，它明确地体现出一种审美取向，而且也成为一种潮流和时代特征——如张绅《印文集考跋》云：

> 今世士大夫名印谓之图书，即古人私印。……国初制度未定，往往皆循宋、金旧法。至大、大德间，馆阁诸公名印，皆以赵子昂为法，所用诸印皆阳文、皆以小篆填郭，巧拙相称，其大小繁简，俨然自成本朝制度，不与汉、唐、金、宋相同。天历、至顺，犹守此法，斯时天下文明士子，皆相仿效，诗文书简，四方一律，可见同文气象……[1]

尽管难以考证这些印章的原作者，但从书画作品和古籍善本等各类文献的钤印中，我们还是不难解读出其中所蕴涵的这种审美意味——比如，我们现在能见到柯九思留传于书画上的印章约三十馀事，"由于他是元代奎章阁的最重要人物，所以他的印章在某种意义上代表了当时文人用印的最高审美趣味"。[2]

整理比较有代表性的作品，则大致有以下这些：

周密（公谨）用印："嘉遯贞吉""周公谨父"。

钱选（舜举）用印："舜举""翰墨游戏"。

乔篑成（达之）用印："乔氏贵成""乔氏篑成"。

鲜于枢（伯机）用印："鲜于""枢""虎林隐吏""困学斋""箕子之裔"。

仇远（仁近）用印："南阳家藏""躬行斋""山村仇远仁近"。

冯子振（海粟）用印："怪怪道人"。

赵孟籲（子俊）用印："赵氏子俊"。

龚璛（子敬）用印："龚氏子敬""谷阳书房"。

黄公望（子久）用印："一峰道人"。

吴全节（成季）用印："治世音"。

虞集（伯生）用印："虞集""虞伯生父"。

(1) 〔元〕张绅《印文集考跋》，载〔元〕朱珪编《名迹录》卷六，清文渊阁四库全书本。

(2) 黄惇《论元代文人印章发展的三个阶段》，载《西泠艺丛》1991年第1期，第53页。

吴镇（仲圭）用印："梅花庵"。

郭畀（天锡）用印："郭畀天锡""朱方郭畀"。

张雨（伯雨）用印："句曲外史""句曲外史张天雨印"。

欧阳玄（原功）用印："霜华山人""圭斋书印"。

王冕（元章）用印："竹斋图书"。

赵雍（仲穆）用印："天水图书"。

柯九思（敬仲）用印："臣九思""丹丘柯九思章""缊真斋""柯氏敬仲""书画印""柯氏清玩""柯九思敬仲印""惟庚寅吾以降""临池清赏""非幻道者""训忠之家""柯氏出姬姓吴中雍四世曰柯相之裔孙"。

郑元祐（明德）用印："郑氏明德""遂昌山樵""横冈遗老"。

赵奕（仲光）用印："赵氏仲光"。

朱德润（泽民）用印："朱氏泽民""存复斋""与造物游"。

杨维桢（廉夫）用印："廉夫""铁笛道人""水南山北""李黼榜第二甲进士"。

苏大年（昌龄）用印："苏氏文印""赵郡苏大年昌龄""苏氏昌龄"。

钱惟善（思复）用印："江月松风"。

吴睿（孟思）用印："吴睿""濮阳""青云生""自得斋""聊消遥分容与""云涛轩"。

周伯琦（伯温）用印："致用斋""伯温父""周氏致用斋书籍""玉雪坡"。

张绅（仲绅）用印："丛桂堂"。

王蒙（叔明）用印："黄鹤樵者"。

顾德辉（仲瑛）用印："吴下阿瑛""陶情写意"。

陆居仁（宅之）用印："寄轩""云间"。

边武（伯京）用印："甬东生""霜鹤堂印"。

这一系的共性是显而易见的——对于赵孟頫的元朱文印风格而言，虽然不能完全说是亦步亦趋，但其传承和延续的特质还是比较明确的。同时，这种样式在占据元代朱文私印主流的同时，甚至其间不乏一定数量的刻意模仿"赵子昂印"或"赵氏书印"式风格和布局的作品。这种群体性现象的存在，一方面既为元朱文印风格的继续稳定和成熟形成了一种保障，另一方面也是为明清文人印的发展和流派的形成提供了一种观念上的契机。

之所以称之为"群体"和"倾向"，而暂不称"派别"，是因为它尚不完全具备流

元　钱选用印　舜举

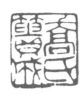

元　乔篑成用印　乔氏篑成

元　鲜于枢用印　鲜于

元　鲜于枢用印　困学斋

元　冯子振用印　怪怪道人

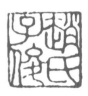

元　赵孟籲用印　赵氏子俊

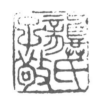

元　龚璛用印　龚氏子敬

元　龚璛用印　谷阳书房

元　黄公望用印　一峰道人

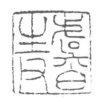

元　虞集用印　虞伯生父

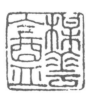

元　吴镇用印　梅花庵

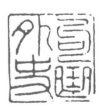

元　张雨用印　句曲外史

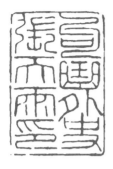

元　王冕用印　竹斋图书

元　赵雍用印　天水图书

元　张雨用印　句曲外史张天雨印

元　柯九思用印　臣九思

元　柯九思用印　丹丘柯九思章

元　柯九思用印　缊真斋

元　柯九思用印　柯氏敬仲

元　柯九思用印　书画印

元　柯九思用印　柯氏清玩

元　柯九思用印　柯九思敬仲印

元　柯九思用印　临池清赏

元　柯九思用印　非幻道者

元　柯九思用印　训忠之家

元　柯九思用印
柯氏出姬姓吴仲雍四世曰柯相之裔孙

元　朱德润用印　朱氏泽民

元　朱德润用印　存复斋

元　杨维桢用印　廉夫

元　杨维桢用印　铁笛道人

元　杨维桢用印　李黼榜第二甲进士

元　苏大年用印　苏氏文印

元　吴睿用印　聊消遥兮容与

元　吴睿用印　云涛轩

元　周伯琦用印　致用斋

元　周伯琦用印　伯温父

元　张绅用印　丛桂堂

元　王蒙用印　黄鹤樵者

派的基本特征,而印章流派的形成是在明代中后期,这一点已形成共识[1],所以这里我们暂不展开。但是,这种在作品上反映出来的带有某种明显倾向性的风格现象,客观地讲,也确实是流派的一种前奏、一种雏形。元末的这种"准流派"现象,由于本身已经具有了一丝流派的色彩,因此作为具有承接意义的这一"关节点",同样不容忽视。

在研究文人印章风格的群体"倾向性"的同时,我们也必须看到这样两点事实:元代文人的篆书基础和对篆书的重视程度显然已超过了宋人,精于篆籀者颇多;赵孟頫之外,譬如钱逵(伯行),其《四体千字文册》中的小篆,便是比较地道、纯正的"斯篆"一系;[2]而且根据文献的记录,我们也可以知道其中有很多人曾有过"篆稿"或相关的印学活动,对篆书的使用和掌握已经有了相当的熟练度。同时,更有王冕以摩氏硬度1.5左右的石为印材之史实,元末刘绩《霏雪录》载:"初无人

(1) 如韩天衡《明代流派印章初考》称:"世人通称的流派印章,发源于明代中叶而极盛于清代。"见《西泠印社九十周年论文集——印学论谈》,西泠印社出版社,1993年版,第156页。另如陈道义《文彭与吴门印派》则概为:"流派,是指在一定的历史时期内,由一批艺术主张、创作手法和表现风格有很多相似或相近的文艺家们所形成的艺术群体。其特点是:有领袖人物、有师承源流、有相近的技法特征与风格,并且在传承中有一定的延续性。在过去的历史年代里,文艺流派往往以一定的地域为基点,以一位开创者为中心,并围绕着主体的审美取向,在发展中壮大,在传承中创新。吴门印派就是中国篆刻史上第一个这样的艺术流派。"载《西泠艺丛》2017年第8期,第8页。

(2) 见《书法丛刊》1993年第2期,第38—58页。

以花药石刻印者,自山农始也。山农用汉制刻图书,印甚古……"[1]明代郎瑛《七修类稿》载:"图书(印章),古人皆以铜铸,至元末会稽王冕以花蕊石刻之。今天下尽崇处州灯明石,果温润可爱也……"[2]清初朱彝尊《王冕传》载:"(王)始用花乳石治印。"[3]清厉鹗亦有诗曰:"一自山农铁画工,休和红沫寄方铜。从兹伐尽灯明石,仅了生涯百岁中。"[4]其实,不仅仅是文字记载,譬如元初的钱选,就有石质"舜举印章"一枚[5],实物现存;再如,二十世纪九十年代元、明之青田石印出土实物[6],亦可证之。按,花乳石,又称花蕊石、花药石,旧说为天台山所产(亦有称萧山红),实乃多类低硬度印石之总称,包括我们平常所用之青田石、寿山石、昌化石诸系,总的来讲,就是易于受刀的"叶腊石类"(Pyrophyllite)矿物。

当然,王冕以石质材料治印,不能说是绝对意义上的"首创",石为印材,事实上古已有之,若长沙出土汉滑石印"门浅""桂丞"等、南京出土晋滑石印"零陵太守章"等,皆明器耳;明甘旸《印章集说》讲"石质古不以为印,唐宋私印始用之,不耐久,故不传"[7]——但王冕的开启之功,这是一个公认的事实,不仅成为后来明清篆刻艺术蓬勃兴盛的最为重要因素之一、也是"文人自觉进入印章艺术创作领域的划时代里程碑"(黄惇语);而且,现在看来也并非孤例——元末文人自篆自刻的创作(或曰相关的实践活动)在那个阶段其实已经生发开来,史载诸家,如朱珪——郏经诗赞"朱君手持方寸铁,橅印能工汉篆文"、元鼎诗赞"铁可代笔犹神锥,用之切玉如切泥"、陈世昌诗云"朱生心似铁,篆刻艺弥精"[8];如卢仲章——陈基《夷白斋稿》称"以能刻金石为印章知名士大夫间";如徐伯敬——张雨称"善镌刻";如谢仁父——吴澄序言"工篆刻,余每视其累累之章而喜";如张天举——李祁跋云"攻

(1) 〔元〕刘绩《霏雪录》卷上,清文渊阁四库全书本。

(2) 〔明〕郎瑛《七修类稿·时文石刻图书起》,上海书店,2001年版,第259页。

(3) 〔清〕朱彝尊《王冕传》,《曝书亭集》,世界书局,1937年版,第741页。

(4) 〔清〕厉鹗《论印绝句十二首》,载〔清〕顾湘《篆学丛书》,清道光二十三年(1843)海虞顾氏刻本。

(5) 陶璇然、陶薄吉《我国早期文人石质印章的实证》,载《西泠印社》2013年第3期,第61-66页。

(6) 孙慰祖《上海出土元明石章及其印学意义》,《孙慰祖论印文稿》,上海书店出版社,1999年版,第183-185页。

(7) 〔明〕甘旸《印章集说》,即《集古印正》,明万历丙申(1596)刻钤印本。

(8) 诸诗赞载于〔明〕朱存理《珊瑚木难》卷三。相关专题内容亦可检索:蔡显良《元代论印诗初探》,载《西泠艺丛》2016年第7期,第47页。

篆刻印章,位置风格率不失古意"、如唐克谦——王礼题赠文曰"攻文章之印,篆古而制雅,布置得宜,运削匀洁"等等……自书自刻,由此于文人雅士中也渐成一种风气[1]。另有李子奇、吴志淳等多人,皆曾自篆自刻过铜、玉、瓦等非石质材料——关于这方面的情况,在杨维桢《方寸铁志》(载于朱存理《铁网珊瑚》及汪珂玉《珊瑚网》)包括其题咏集《方寸铁卷》、陆仁《方寸铁铭》、顾瑛《题方寸铁志后》,以及张绅《印文集考跋》、王彝《印说》、陈继儒《妮古录》等文献中皆可检索到相关的"刻印"记录和信息。

所以,这两方面的因素在印学史发展到元末时期,当是起到了一种催化剂的作用。

(1) 相关内容可参阅:李庶民《余刃庖丁解 风斤郢匠成——元代篆刻的书刻分工与自书自刻》,载《第六届"孤山证印"西泠印社国际印学峰会论文集》,西泠印社出版社,2020年版,第309—317页。

元朱文印在明清流派印中的发展与衍变

历史进入了明清这一印学昌盛的时期。

自文彭始,各种印章风格林立,面貌众多,百花齐放。那么,元朱文印在此期的发展情况又是怎样? 如何保持其独立的品格,在多种因素的影响下又出现了何种异化现象? 接下来我们以印人为线、以作品为纲来逐一分析。

首先要谈一谈文徵明和文彭父子,站在元朱文印发展史的角度,这是一对特殊的过渡性的个体。

周应愿《印说》云:"至文待诏父子,始辟印源,白登秦、汉,朱压宋、元;嗣是雕刻技人如鲍天成、李文甫辈,依样临摹,靡不逼古。文运开于李北地、印学开于文茂苑(徵明)……"[1]

文徵明曾说"我之书屋,多于印上起造"[2],就足以说明他对印章的喜好和关注的程度。其自用印章,所谓"朱压宋、元"者,若"徵仲""衡山""惟庚寅吾以降"三方朱文印,篆法典雅,线条隽美,结体古朴自然,与赵孟頫的印章风格相当接近,但成熟度更高,从宏观面上来说是在元朱文印的"史学链条"中起到了一种承上启下的作用。

至于文彭,其时文坛"后七子"吴国伦(明卿)有诗:"本朝作者号中兴,表章

（1） 〔明〕周应愿《印说·得力》,明万历刻本(常熟图书馆藏)。

（2） 周道振、张月尊《文徵明年谱》卷八,中华书局,2020年版,第857页。

明　文徵明用印　徵仲

明　文徵明用印　衡山

明　文徵明用印　惟庚寅吾以降

明　文徵明用印　停云

明　文徵明用印　歌斯楼

明　文徵明用印　徵明

文氏父子自用印（葛氏传朴堂拓本）

寔籍王元美。昔者吾友文与黎，好古识奇通妙理。"⁽¹⁾胡应麟（元瑞）《题何长卿文寿承墨竹图》称文彭为篆刻的"一代宗师"⁽²⁾。朱简则论："自三桥而下，无不人人斯、籀，字字秦、汉，猗欤盛哉！"⁽³⁾《印可》作者吴正旸（午叔）亦云："国朝印章复古，倡于文寿承，畅于何主臣（何震）。"⁽⁴⁾周亮工《印人传》一开始就讲到了他："印之一道，自国博开之，后人奉为金科玉律，云仍遍天下……"⁽⁵⁾至乾隆帝御制《明贤象牙章歌》："我偶发视识旧物，乃命文臣重排次。徵明父子为巨擘，太原王宠包山治。墨林鉴赏最精当，幼于雅抱山林志。屈指鸿儒凡几辈，如在一堂相把臂。文苑盛事有如此，金薤连城逊美萃。"御制《题明印四美》："徵仲工篆刻，寿承继业真。日长消读易，侠放寄居秦。何震及门者，甘旸私淑人。彬然聚四美，董画例堪循。"⁽⁶⁾

无疑，文氏其历史地位是公认的。

文彭治印，先是自篆文字，请印工代刻（如鲍天成、李文甫辈⁽⁷⁾）；后无意间于南

(1) 〔明〕吴国伦《闻马羲徵与邵子俊谈篆隶书法并观其所制图印喜而作歌》，载《甔甀洞续稿》卷三，《四库全书存目丛书·集部》第123册，齐鲁书社，1997年版，第415页。

(2) 〔明〕胡应麟《少室山房全稿》卷一〇九，《明别集丛刊》第四辑第36册，黄山书社，2015年版，第395页。

(3) 〔明〕朱简《印经》，载《续修四库全书》第1091册，上海古籍出版社，1996年版，第634页。

(4) 〔明〕郑圭《吴午叔〈印可〉小引》，明天启乙丑（1625）钤印本。

(5) 〔明〕周亮工《印人传·书文国博印章后》，载《清代传记丛刊·艺林类二十五》，明文书局，1985年版，第295—296页。

(6) 清高宗御制、蒋溥等奉敕编《御制诗初集》卷三一，《景印文渊阁四库全书》第1302册，（台湾）商务印书馆，1986年版，第490—491页。清高宗御制、王杰等奉敕编《御制诗五集》卷七，《景印文渊阁四库全书》第1309册，第343页。另尚有：《题文彭刻杜甫秋兴第六章》《题文彭刻石陋室铭十二章》《题文彭刻圣教序语六枚章》《题文彭刻小品江山图章九枚》《咏文彭刻章四首》《寿承名篆六章歌》《题文彭所刻图章九枚》《九峰歌二十韵题文彭刻冻石砚山章》等多首。然，清内府所藏文氏印章，或皆为伪作。

(7) 《印人传》载："公所为印皆牙章，自落墨，而命金陵人李文甫镌之。李善雕篆边，其所镌花卉皆玲珑有致。公以印嘱之，辄能不失公笔意。故公牙章半出李手。"另外，关于印人与印工的情况，黄惇尝论"徽籍印人"："第一种文人、第二种江湖行家、第三种印工（不识字刻印者）。印工历史上常称印匠、金工、剔匠。这些手艺人，其实并非完全没有文化，所谓'不识字'者，或即言不通字学，文化层次较低，而只知道依样画葫芦。第二种江湖行家，其实很难界定其属性，从所善手艺而言，以特技善长，很可能水平高于匠人，而文化层次则良莠不齐，其中不乏优秀者，在长期实践中，能识古奇字，甚而在精通字学方面不亚于士大夫文人。见黄惇《明代徽籍印人队伍之分析与崛起之因》，载《西泠印社》2009年第1期，第11页。另可参阅朱天曙《明末清初印人身份的变迁及其背景初探》，载《西泠艺丛》2016年第3期。

京西虹桥得青田石材"灯光冻"四筐，发现可以用作印材，于是开始自刻，"乃不复作牙章"（周亮工语）。故《印说》云："玉人不识篆，往往不得笔意，古法顿亡，所以反不如石。石刀易入，展舒随我；小则指力，大则腕力，惟其所之，无不如意，若笔陈然……"[1]至此也彻底改变了之前因工匠文化素养不足、审美眼光有限，由此导致无法表达作者用意、展现文人情怀的局面。所以说，自篆自刻的可能成为了普遍的现实之后，印学史也由此进入了一个"石印的天下""印人为中心"[2]的时代，换言之，"文人篆刻"的序幕真正开启了。

按，《印说》有载："今有不识字人刻印，如苏集阊门、杭集朝天门，京师尤盛……"[3]这一点，确实与我们经常讨论书法中"写手"与"刻手"的问题，其间的道理是比较类似的；当然，刻手亦有出众者，若前述之鲍、李二氏，所谓"依样临摹，靡不逼古"，再若王少微[4]、王和仲及陈策等，犹唐之刻碑高手万文韶、强演、邵建和辈矣。

当然，客观地讲，无论王冕还是文彭，事实上应该说是文人篆刻使用石质材料的早期代表人物，而不是绝对意义上的"首创"者。（如：前述北宋杜绾《云林石谱》，即记录有用于刻印的石材三种，南宋文学家楼钥《攻媿集》亦有石印的相关记载；文献之外，再如六十年代南京太平门外宋墓出土有石章实物、八十年代北京大葆台出土文人闲章即为石印等，从文献史料到出土实物，不乏例证——但，都不能说是具有推广作用和普及意义的起始点。）

文彭其朱文印章的取字、线条、布局三方面的因素，显然是与赵孟𫖯的"松雪斋""赵氏子昂"诸印一脉相承的，有诗为证："欲刻白文摹汉篆，更师松雪作朱文。"[5]徐上达《印法参同》在谈论关于篆刻"字法"时也说到："如今文博士，则又学赵者也。"[6]高积厚《印述》亦云："迫元赵吴兴工书，而精于刻，力追汉人，而明文三

(1) 〔明〕周应愿《印说·辨物》，明万历刻本（常熟图书馆藏）。

(2) 傅抱石《中国篆刻史略》，载《傅抱石美术文集》，江苏文艺出版社，1986年版，第266页。

(3) 〔明〕周应愿《印说·得力》，明万历刻本（常熟图书馆藏）。

(4) 〔明〕文彭《与上池书》："玉人篆去，若欲尽善，须央王少微，或牙或石，照此篆刻二方去，方为停当，不然终无益也。"见黄惇《文彭与上池书解读》，载《中国书法》2008年第10期，第56页。

(5) 〔清〕周春《论印绝句》，载黄宾虹、邓实《美术丛书》第二册，江苏古籍出版社，1986年版，第1245页。

(6) 〔明〕徐上达《印法参同》卷十一，明万历甲寅（1614）刻钤印本（国家图书馆藏）。

桥遥继之。"[1]许令典《甘氏印集·叙》论:"寿承拾浈宋、元。"[2]李流芳《题汪杲叔印谱》则论:"颇知追踪秦、汉,然当其穷,不得不宋、元也……"[3]

我们来看实例,如比较可靠的"文彭之印""文寿承氏"二印——魏锡曾[4]《题赖古堂残谱后》载:"国博印独其诗笺押尾'文彭之印''文寿承氏'两印真耳。未谷先生论文氏父子印,亦以书迹为据。今人守其赝作,可晒。栎园相去不远,所辑当不谬,竟不得见,则终不得见矣。"[5]《印说》载:"(文徵明)子博士彭克绍箕裘,间篆印,兴到或手镌之,却多白文,惟'寿承'朱文印是其亲笔,不衫不履,自尔非常。"[6]还有就是名声很大的"七十二峰深处""琴罢倚松玩鹤""画隐"等印(可能均系伪托,而16世纪末至17世纪初,随着江南地区古印鉴藏潮流之兴,开始大量出现风格各异的文彭款印作,譬如《承清馆印谱》所收录的十九方[7],应皆系伪托)。或许是因材料发生变化,所以文彭的印章在线条的质感方

明　文彭　文彭之印

明　文彭　文寿承氏

明　文彭　七十二峰深处

(1) 〔清〕高积厚《印述》,载《续修四库全书》第1091册,上海古籍出版社,1996年版,第656页。

(2) 〔明〕许令典《甘氏印集·叙》,见〔明〕甘旸《甘氏印集》,明万历钤印本(南京图书馆藏)。

(3) 〔明〕李流芳《题汪杲叔印谱》,见〔明〕汪关《宝印斋印式》,明万历甲寅(1614)刻钤印本。

(4) 〔清〕魏锡曾(1828—1881),字稼孙,号鹤庐、印奴。仁和(今属杭州)人。晚清著名的金石学家、印学家,好篆刻,富收藏。著有《绩语堂诗存》《绩语堂文存》《绩语堂碑录》《魏稼孙集》《书学绪闻》等。相关研究除谭献《魏锡曾传》外,亦可参阅:俞丰《魏锡曾研究》、张爱国《魏锡曾论》、李军《魏锡曾生平新证》等。

(5) 〔清〕魏锡曾《题赖古堂残谱后》,载《历代印学论文选》,西泠印社出版社,1999年版,第523页。

(6) 〔明〕周应愿《印说·成文》,明万历刻本(常熟图书馆藏)。

(7) 〔明〕张灏辑《承清馆印谱》,国家图书馆藏万历钤印本。

明　汪关　寒山长　　　　　　　　　　　　明　汪关　董其昌印

面显得更为精细周到。桂馥《再续三十五举》中讲道:"文氏父子印,深得赵吴兴圜转之法。此如诗之有律,字之有楷,各为一体,工力匪易。"[1]分明是点出了其间的承接关系以及"承接"的核心——"圜转之法"。沈心所谓"鸥波亭子一灯明,籀篆精详著墨兵。直祖南唐徐氏法,传衣阅世得文彭"。[2]也正是这个意思。

所以,周公瑾叙述嘉靖至万历前后的士大夫自制印的情况,总结为:"篆文俱尚玉箸……"[3]如吴门印人许初(元复),亦是高手。詹景凤称:"是时许太仆元复,篆法最精工,其用刀笔又精工。"[4]

汪关,则是元朱文印发展到明代链条中的关键一环。

汪关的作品,更讲究印面形式的平稳和谐,故而在技法的处理中也是以"工致"为准则:刀法干净醇和,结字稳妥理性,章法古雅精严;代表印作有"寒山长""董其昌印"等。周亮工《印人传》对他的评价很高——周氏将文彭以后的印章分为"猛利"及"和平"两大主流,汪关的元朱文印即为其一。后世亦有不少印人推崇其为文彭的唯一"正传",地位很是显赫。若《续印人传》评点诸印家,即多次出

(1) 〔清〕桂馥《再续三十五举》,载《续修四库全书》第1091册,上海古籍出版社,1996年版,第690页。

(2) 〔清〕沈心《论印绝句》,载黄宾虹、邓实《美术丛书》第二册,江苏古籍出版社,1986年版,第1243页。

(3) 〔明〕周应愿《印说·证今》,明万历刻本(常熟图书馆藏)。

(4) 〔明〕詹景凤《詹氏性理小辨》卷二十四"具雅",明万历刻本(国家图书馆藏)。

坐作俾肇夭淵余不敢宴心揣摹雖不能
抽其關鍵亦聊以仿佛其萬一云爾
黃海垢道人

明　程邃　戴於義字子宜

清　林皋　林皋之印

清　林皋　晴窗一日几回看

现将文、汪并列的情况，试举数例："（杨谦）尤工牙、竹印，师文三桥、汪呆叔秀雅一灯""（花榜）摹印宗三桥、呆叔娟秀一路，盎然溢书卷气""（释续行）工摹印，宗文三桥、汪呆叔秀润一派"……[1]

审视其印，显然在技法，尤其是在刀法的操控性和熟练程度上，已将元朱文印在技法层上推到了一种新的高度。譬如，在线条与线条的交叉处使用"焊接点"式的特殊形式，使点画更圆浑流畅、更具立体感——这就是一种新的元素的导入，从而丰富了技法语言和视觉层次感。

汪关一系的作者数量虽然不是很多，但都能在技法方面或风格方面有独到的贡献，在印学史上有其不可忽视的地位和作用。在此，我们继视角关注赵孟頫——文彭——汪关之后，继续将焦点延伸于汪关——林皋——赵叔孺这条主线上。

林皋的印风冷静平和，用刀干净清爽，讲究法度，外形温和，含蓄内敛。其朱文印作，较好地继承了汪关的技法表现和审美品位，如"林皋之印""晴窗一日几回看"诸作。是时，吴暻曾撰文曰："有元吾、赵之学盛行，而词人文士靡不究心斯道；明时文国博、汪关汪泓父子其最著者，迄今将三百年。而求其技之并于文、汪间者不可得，岂非斯道之难，而传于不朽者寡哉？鹤田行矣，为书数语赠之……"[2]这寥寥几句，已然勾勒出一条清晰的脉络来。

后来民国赵叔孺的元朱文印，总体上也是继承了汪关一路的特点，用刀简洁大

(1) 〔清〕汪启淑《续印人传》，江苏广陵古籍出版社，1998年版，第1、3、8页。

(2) 〔清〕吴暻《〈宝砚斋印谱〉序》，见〔清〕林皋《宝砚斋印谱》，清康熙五十一年（1712）刻钤印本（上海图书馆藏）。

赵叔孺　净意斋　　　　　　赵叔孺　云怡书屋

方，布局则安详而端庄。从技法角度而言，首先，其印略为弱化了一些元朱文印中弧线的运用而加强了直线的处理，比较典型的，像"净意斋""云怡书屋"等作品。这样一来，就使得印章的线条语汇显得更加纯净——形式上的技法处理模式的"简化"，实际却使风格更为强烈和鲜明，赵叔孺这种独到的立场在某种意义上正是元朱文印在发展过程中新鲜的活力。应该说，其中赵氏精通三代古文的因素还是起了相当作用的——字法运用，生动、简洁、富有变化。其次，刀法的操控更加准确、工致、精妙，确实如沙孟海先生所言"胜过了古人"[1]。单纯就技术操控能力的角度而言，汪关、赵叔孺等人超越了赵孟頫、文彭诸前辈，这是客观的事实。

　　上述诸家，基本上保存了元朱文印的特色，并不断发扬、推进，使之维持着一种有序的、合理的、逻辑化的发展轨迹。那么在流派印大行其道的明清时期，身在其中的元朱文印当然也不可避免地发生着不同程度的"异化"——与其他各种风格之间的交叉影响的关系：

　　其一，线条属性的异化。比较典型的如浙派的某些印作——丁敬"洗句亭"、黄易"戊子经元"、奚冈"姚氏八分"等。此类印作，在字形结构和章法组成两方面即空间排列的秩序性和规律感等均与元朱文印的特点十分相似，而碎刀、切刀等技法的应用，即线条本质特性的改变，使得整方印章的风格归属发生变异。从严格意义上讲，它似乎已经不属于纯粹的元朱文印的范畴了。

　　其二，空间关系的异化。譬如邓、赵、吴诸位大家的一部分印作——邓石如"燕

(1)　沙孟海《印学史》，西泠印社出版社，1987年版，第178页。

清　丁敬　洗句亭

清　黄易　戊子经元

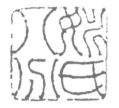

清　奚冈　姚氏八分

清　赵之谦　朱氏子泽

清　邓石如　燕翼堂

翼堂"、赵之谦"朱氏子泽"等。此类印作,其线条的形态、质感也比较接近于元朱文印,或者说是在一定程度上受到了它的影响或沿袭了某些特性;换言之,抽出其间的任意一根单独的线条放到元朱文印中也基本适用。而结构语言和章法空间构成的模式的改变——多是舍"平均"而重"疏密",轻"匀称"而求"对比",使整方印章的风格归属同样发生了变异。

在诸多印章款识和论印诗词中,我们似乎可以找到这样一些相应的"信息点",现迻录部分如下,以见一斑[1]:

看到六朝唐宋妙,何曾墨守汉家文。(丁敬诗)

余昔藏米元章真迹六十字,后用朱文"米姓翰墨"印,盖公自刻者,今仿佛之。(丁敬"胡姓翰墨"印款)

两峰子写竹用此三字法,古浣子作印亦用此三字。戊申初冬,为朱子诗林主人仿宋、元法。(邓石如"铁钩锁"印款)

此完白山人中年所刻印也。山人尝言,刻印白文用汉,朱文必用宋……(包世臣跋邓石如"燕翼堂"五面印)

宋、元人好作连边朱文,丁丈敬身亦喜为之。乾隆戊戌正月,黄易仿其意。(黄易"乔木世臣"印款)

宋、元人印喜作朱文,赵集贤诸章无一不规模李少温,作篆宜瘦劲,正不必尽用秦人刻符摹印法也。此仿其"松雪斋"长印式。(黄易"梧桐乡人"印款)

水精官道人印,小松学之。(黄易"赵氏晋斋"印款)

曼生仿元人法。(陈鸿寿"许氏子咏"印款)

仿朱文以活动为主,而尤贵方中有圆,始得宋、元遗意,此作自谓近矣。(赵之琛"泰顺津鼎彝长书画记"印款)

由宋、元刻法,追秦、汉篆书。(赵之谦"悲翁"印款)

……

可见,在流派印中有相当一部分作品是与元朱文印有着密切联系的,或者说其间存在着一种微妙的渗透关系,但这种渗透关系又表现为单向的、不可逆性的形

(1) 以下均载于韩天衡编《历代印学论文选》,见第三编"印章款识"、第四编"论印诗词",西泠印社出版社,1999年版。

清　沈凤　江南水阔雁音疏

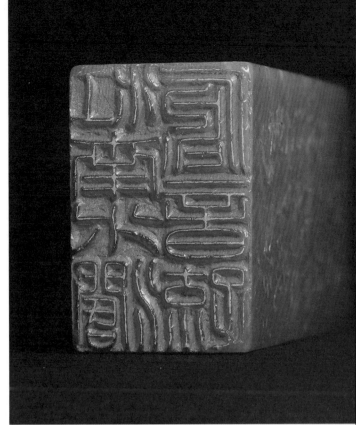

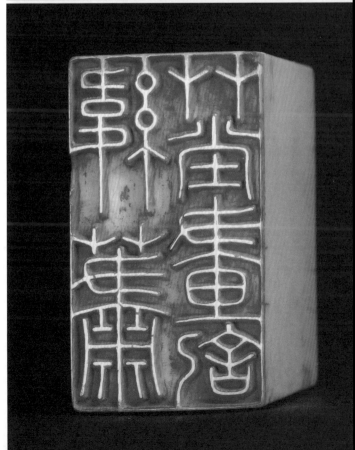

清　宋至用印　纬萧草堂画记

清人玉箸篆——《御制盛京赋三十二卷》(局部)
清乾隆十三年(1748)内府本

式——流派印中的一部分作品汲取了元朱文印在技法上或形式上的某些优势,而元朱文印的立场却是较难兼容碎刀等技法因素或夸张疏密对比等处理方式的。

在明清时期与元朱文印相关的印学理论方面,冯承辉《古铁斋印学管见》曾论:"元朱文宜瘦,瘦非必细也,结字别有一种超然特立之概。徐丈渔庄云:收束起手处,宜格外刻阔,留长一线,然后切去,斩钉截铁,绝无柔弱之态方妙。辉谓:元朱篆文除《说文》外,'二李'笔迹亦可引用,若别样篆文,不宜羼入。刻一二寸大朱文印,用之尤为得体,四角以方为妙,不宜刊圆。凡刻印须从元朱文入手,元朱文既工,然后汉印亦工,不可废也。"[1]

这是在技法理论方面比较有代表性的一篇,但瑕瑜互见。

此处讲到的文字线条宜瘦劲,但又不是细而无力的,须"无柔弱之态";入印文字的范围就是在标准小篆体范畴之内,包括"二李"的玉箸篆;起收处应略重等等因素,很有道理,梳理出了元朱文印的基本技法规范和一般原理。但也存在问题:"四角以方为妙,不宜刊圆"的观点,客观地讲,并不正确,因为这不符合元朱文印

(1) 〔清〕冯承辉《古铁斋印学管见》,清光绪十九年(1893)刻本(上海图书馆藏)。

清人铁线篆——王澍《汉镜铭文》轴　　　　　清人铁线篆——钱坫《菩萨蛮词》轴

印面的形式法则和内在规律。其次，只要刻好了元朱文就能刻好汉印的论调亦失之偏颇，过于绝对了。但这可能也是受了何震的影响，何氏尝云："但今之不善圆朱文者，其白文必不佳。"[1]何的本意是指当时的印人在创作实践中有许多文字不够规范的情况，而因元朱文印的特殊需要，即其入印文字必须是规范的标准小篆体。所以，如果掌握好了元朱之用篆，即，能熟练掌握和运用标准规范的小篆书，那么，刻制其他白文印当然也就没有文字上的问题。桂馥尝录何语："故知汉印精工，实系工篆书耳。"[2]故而，冯氏在这一点上断章取义了。

倒是陈鍊说得实在："印虽必遵秦、汉，然元、明诸公之印之佳者，亦可为法。"[3]在当时"印宗秦汉"思潮的覆盖下，他的态度还是比较理性、客观的，不是教条主义地对宋、元印章一概否定，而是实事求是地以具体作者和作品艺术性的高低来衡量取法的界限以及作为判断的标准。他对圆朱文在形式感上的要求即是"要丰神流动，如春花舞风，轻云出岫"，而相对的具体技巧则应是"以细为佳""须流利"。

最后，我们来关注一下另一个相关问题，即元朱文印的地域中心的转移现象。

在明正德至万历时代，元朱文印的发展重心已经完成了由浙江——江苏的转变。

至元以降，元朱文印的发展是以浙江地区为中心的。我们知道，赵孟頫是吴兴人，吴兴即浙江湖州；吾丘衍是太末即浙江龙游人，又常寓杭州。以此二者为代表的文人的印学活动基本上集中于此——与赵孟頫、虞集相友善的"鉴书博士"柯九思，浙江台州人；王冕、杨维桢都是浙江诸暨人；《霏雪录》的作者刘绩，祖籍河南，但"久居会稽"，或曰"与王冕同里"；《七修类稿》的作者郎瑛、吾丘衍的得意弟子吴睿（辑有《汉晋印章图谱》，一名《吴孟思印谱》）以及张雨等，皆杭州人；浦城杨遵（辑有《杨氏集古印谱》），亦"久居钱塘"；张绅本来是山东人，后来又"官浙西布政使"……

到了明代中叶，这个中心已逐渐转移到了吴门一带。

吴门派书家祝允明、唐寅、文徵明、王宠等人的用印中如"吴下阿明""吴趋""南京解元""鞸鞸斋"等便是典型的元朱文印。文彭，时在南京任国子监；汪

(1) 〔明〕何震《续学古编》，载《续修四库全书》第1091册，上海古籍出版社，1996年版，第623页。

(2) 同上。

(3) 〔清〕陈鍊《印说》，载《续修四库全书》第1092册，上海古籍出版社，1996年版，第2页。

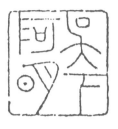

明　祝允明用印　吴下阿明

明　唐寅用印　吴趋

明　唐寅用印　南京解元

明　唐寅用印　唐居士

明　王宠用印　铧铧斋

明　王毂祥用印　毂祥

明　项元汴用印　子京

明　项元汴用印　项墨林父秘笈之印

关、汪泓父子，则久居江苏娄东；曾从文徵明游的王穀祥、钱榖二人，文徵明孙婿顾苓等，皆江苏苏州人；"虞山派"代表人物沈世和，祖籍常熟，寓居苏州；王梧林，则与吾丘衍的弟子吴睿一样都是江苏昆山人；印章风格"当去文彭不远"的许初，官南京太仆寺主簿……一直到后来的元朱文印名手、福建人林皋也是侨居江苏常熟，凡此种种，不胜枚举（如《印人传》《续印人传》二书所载活动于明清之际之吴门印人就有三十六位）。

另外，在理论研究方面，明清时期著名的印论家亦多出自南京、苏州、无锡等地区——《印说》的作者周应愿（公瑾）、《印章集说》的作者甘旸（旭甫）、《印谈》的作者沈野（从先）、《印旨》的作者程远（彦明）、《印说》的作者万寿祺（介若）……看来，连理论研究中心似乎也随之一同迁移了。

这种迁移趋向，应该说，是与当时的大文艺环境的地域迁移相关的、联动的（当然其间包含了政治、文化、经济等多重因素）；但是，即便地域发生了迁移，元朱文印的风格面貌却始终如一，保持着一如既往的"纯度"而并未发生多大的变化——究其原因，应该说，这还是由元朱文印的本质所决定的：元朱文印的表面是温雅、平和的，但实质上，其风格的"内在个性"却极其强烈。这种强烈，主要表现为一种属性上的"单纯"，"宽容度"极低，即其间不容许有任何杂质之羼入，否则便会迅速游离于它的风格属性之外。所以，我们现在宏观地来看元朱文印的发展史，从其发端到现今，风格的变化都不是很大，总体而言，都是属于技法面的微调——但这种特性，却也正是元朱文印在印学发展史中立足的最大资本。

另外，从明代书画作品上钤盖可考的大量私印如字号印、鉴藏印、斋馆印、词句印中，我们确实也可以发现元朱一路已经占到了相当的比例——自赵孟頫始，这种风格的印章到了明代因其文雅平静的面貌越来越能赢得书画家、收藏家、鉴定家诸群体的普遍认同，不仅"在作品上钤印成为固定格式，甚至出现以钤印代替署款的作风"[1]，元朱文风格从而成为文人用印的主流之一，入印内容进一步拓展、形式也进一步丰富化：如"歌斯楼""颜乐斋""蜗壳轩""卧庵""竺坞""姚公绶氏""凤池清趣""褒德世家""子京父印""项子京家珍藏""项墨林父秘笈之印"……由此，反映出有明一代元朱文印在制作和使用上的平均水准和基本体量。

[1] 孙慰祖《中国玺印篆刻通史》，东方出版中心，2016年版，第299页。

鉴藏型元朱文印使用之例

陈巨来：

技法层面上的极致与美学意义上的终结

从篆刻实践的技术层面上来看，陈巨来的"工""雅""精""巧"，既是贯穿于创作实践的基本技巧规范，又是他在形式效果上的终极目的。赵叔孺称其为"近代元朱文第一"⁽¹⁾，王季迁甚至论曰"在'元朱文'上造诣尤深，为此，可称为'在世国宝'"⁽²⁾。

对陈巨来印风影响最大的首先便是其师赵叔孺，赵氏的篆刻观、审美意识、作品风格，可以说是陈巨来元朱文印的一个"基点"；其次就是1926年夏在赵家见到吴湖帆⁽³⁾后，吴认为其印"和明人汪关所作甚近"⁽⁴⁾，故出借家藏孤本《宝印斋印式》十二卷，陈潜心学习达七年之久，对其印风的"纯化"可谓起了关键作用；陈氏又上

(1) 赵叔孺边款赞曰："陈生巨来，篆书醇雅，刻印浑厚，元朱文为近代第一。"见《安持精舍印冣》，上海人民美术出版社，1982年版。

(2) 见《安持精舍印冣·前言》，上海人民美术出版社，1982年版。

(3) 吴湖帆（1894—1968），名翼燕，字通骏，后更名万，字东庄，又名倩，别署丑簃，号倩庵，书画署名湖帆。与赵叔孺、吴待秋、冯超然称"海上四大家"，又与吴待秋、吴子深、冯超然并称"三吴一冯"。善鉴别、诗词；山水从"四王"、董其昌溯宋元诸家，亦工兰竹；书法习宋徽宗瘦金书、米芾等。吴湖帆富于收藏，是近代著名的收藏家，与钱镜塘同称"鉴定双璧"。

(4) 林乾良、陈硕《二十世纪篆刻大师》，中国美术学院出版社，2006年版，第230页。

明　汪关　《宝印斋印式》
万历四十二年（1614）本

葛书徵　《宋元明犀象玺印留真》
民国十四年（1925）本

溯汉、魏、宋、元印风，悉心研习，包括平湖葛书徵辑《宋元明犀象玺印留真》[1]，对元朱一路的认识也进一步"深化"，而这种技法上和观念上的双重"系统化"，对其创作的固定成型当是具有决定性作用的。

　　陈巨来《安持精舍印话》中讲道："圆朱文篆法纯宗《说文》，笔划不尚增减，宜细宜工。细则易弱，致柔软无力，气魄毫无；工则易板，犹如剞劂中之宋体书，生梗无韵。必也使布置匀整，雅静秀润。人所有，不必有；人所无，不必无。则一印既

[1]　是谱混有伪印，或曰为嘉兴印人汤安（陵石）所作。沙老谓："嘉郡某氏藏宋元以来诸大家名字斋馆成语印，几无所不备，巨来尝观之，皆犀象之属，深刻平底，无雕凿痕，精巧惊人。余疑当时纵有此体制，不合家家如此。继读其谱录，则神韵黯然，固赝鼎也。巨来时初治印，亦常戏为深刻平底，缜密处直不知其如何安刀。"（见《沙孟海论书丛稿》，上海书画出版社，1987年版，第99页）关于此问题，笔者另有撰文，故暂不赘述。

陈巨来　巨来画松　　　　　　陈巨来　下里巴人　　　　　　陈巨来　塙斋

成,自然神情轩朗。"(1)由此看来,元朱文印在几百年的发展过程中,其技法准则始终不易,这就是:一、入印文字的标准——"纯宗《说文》";二、线条语言的运用——"宜细宜工";三、章法结构的原理——"布置匀整"。而相对于风格而言,其技法要求更高,整饬感、平稳性达到了技术层面上的一种"极端",若陈氏语:"其篆法、章法,上与古玺、汉印,下及浙、皖等派相较,当另是一番境界,学之亦最为不易……"(2)

"人所有,不必有;人所无,不必无。"——这句话值得玩味。

"人所有"指的是"印宗秦汉"理念所覆盖下的带有普遍意义的常规性创作模式,意即在这种创作观念支配下的相应的线条和形式,但又"不必有"——未必要采用这样的线条形式和篆法、空间等等。反过来,直接使用并非"人所有"(常规意义上)的"玉箸篆"式的笔画,同时篆法空间和章法空间也同步地配合使用,由此来诠释这种"人所无"的技法因素和审美观。而第二层含义是:赵孟頫的元朱文印作品"另有一番境界",但虽"细"而未"工"。"工"这正是前人所"无"的,故"不必无"而必"有"。寥寥数语,已然凸现了陈氏的篆刻观。

元朱文印发展到了这里,纯粹从技法角度而言,已进入一种极限:线条的高度理性化、空间的绝对秩序化,似乎都不再有进一步前行的可能了。用刀干净、平稳、光洁,布白均匀、对称、和谐,不露任何破绽。换言之,其用线几乎是弱化了一切提按、顿挫等可变因素,而以这种单纯线条的匀速流动、平行延伸、有序交叉,来构筑字形结构和章法空间,阐释其独特的审美旨趣。但,某种意义上,"元朱"一路,我

(1)　陈巨来《安持精舍印话》(徐云叔抄本),载《安持精舍印冣》,上海人民美术出版社,1982年版。

(2)　同上。

| 070　元朱文印纵横谈 |

们认为其实是、也应该是一个动态的、发展的过程，无论于审美视角还是技法层面，即便它的风格变化幅度相对其他类型而言不是那么宽泛。所以，到了陈巨来这里，这种"流动"的历史逐渐成为了一种"固化"的状态——虽极精致，却也隐隐透露出一种创作上的"狭隘"（当"艺术"成为"准则"的时候）？另一个角度而言，给后人的余地亦无多……

　　陈氏的作品似乎已经超越一般意义上的法度和秩序而进入了一种更为纯粹的空间分割的"图式"——这是"工"（技法层面）和"雅"（美学意义）的顶点，因为在另一方面，我们好像很难界定"写意"一路的极致，是吴昌硕？抑或齐白石？未必，因为还有很多种未知的可能，包括现在，包括将来。但"工雅"一路发展到这里似乎没有任何一点馀地了，或许，反过来讲，这种"极致"和"终结"本身也意味着一种悲哀？！

陈巨来　孙邦瑞珍藏印

元朱文印解读
——从印人、印作到
印风

小篇

南北朝以来的大型朱文印

　　由于南北朝时纸帛的逐渐推广，印章的使用便不再以封泥为主了，直接钤盖于纸张和绢帛等材质上的情况已经越来越普遍，大型朱文印因其清晰易识，也逐渐成为官印的主流。

　　众所周知，历来对唐、宋印章（主要是指官印系统）颇多贬词，评价不高，所谓"废弛于唐、宋"（朱简《印经》语），但客观地讲其中还是有一批比较突出的范例的，若隋之"广纳戍印""观阳县印""崇信府印"，唐之"中书省之印""唐安县之印""涪娑县之印""静乐县之印""博陵郡之印""蒲州之印""相州之印""大毛村记"，五代之"秦成阶文等第三指挥诸军都虞侯印""建业文房之印"，宋之"尚书省

隋　观阳县印

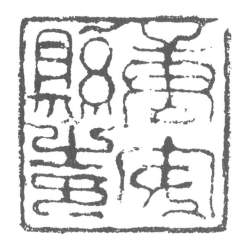

唐　唐安县之印

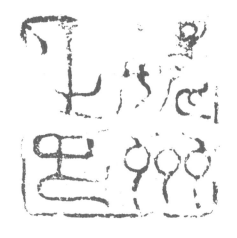

唐　魏州之印（泥质）

五代　秦成阶文等第三指挥诸军都虞侯印

宋　乐安逢尧私记

宋　拱圣下七都虞候朱记

印"[1]"新浦县新铸印""乐安逢尧私记"等即是。其线条比较讲究"圆""厚""通"的效果，且表现得轻松、自然、不造作、不僵硬。结体大方而不诘屈，印面布局合理有序，收放自如，加上不少印章因年代缘故造成局部的残缺效果，顿令全印生活灵动，既无死板呆滞之弊，亦少做作生硬之病，给人以一种苍茫浑朴、古拙遒劲的感觉。以这些印章为代表，似可称为此期之"标准品"，在艺术效果上明显超过后期元、明、清各代官印那种盘曲复杂、千篇一律的固定格式。

譬如"永兴郡印"，此印原定为南齐印，正方形，篆书、朱文。五公分半见方。未见实物，仅见于敦煌石室所出几件经卷如《杂阿毗昙心论》（BD.14711）末尾及背面所钤。

考"永兴郡"，《南齐书》卷十五《州郡志》载："宁州永兴郡，隆昌元年（494年）置。"[2]永兴由晋至唐皆称"县"，是时则称"郡"，"于此知官印加大而用朱文，殆始于南齐"。[3]从494年到南齐502年灭亡，取消建制后也未见沿用。

(1)　关于此印的断代问题，可参阅彭慧萍《两宋"尚书省印"之研究回顾暨五项商榷》，载《故宫博物院院刊》，2019年第1期。

(2)　〔南朝·梁〕萧子显《南齐书》，中华书局，1972年版，第306页。

(3)　罗福颐《古玺印考略》卷上，中华书局，1987年版，第91—92页。持同样观点还有：史树青《历代书画伪章留痕·序》，载《收藏家》1994年第7期；刘江《中国印章艺术史》，西泠印社出版社，2005年版，第189、196页；叶其峰《古玺印与古玺印鉴定》，文物出版社，1997年版，第20页。

BD.14711《杂阿毗昙心论》
卷十所钤"永兴郡印"

考《元和郡县图志》卷四十陇右道下"瓜州条"："汉酒泉郡，元鼎六年分酒泉置敦煌郡，今州即酒泉、敦煌两郡之地。晋惠帝又分二郡置晋昌郡，周武帝改为永兴郡。开皇三年罢郡县，属瓜州。"[1]

但是，史上有周武帝崇儒灭佛之事实，又将"永兴郡印"这一官方印鉴钤于佛经似乎有悖常理，这一期间政府对佛教的压制是全方位的，故"永兴郡印"在这个特殊时期被用于佛经便显得有些不太说得通了——然而，建永兴郡大约在561年，而周武帝卒于578年，距离后来581年杨隋建国，中间有将近三年的时间，那么在此期间内是否有可能"永兴郡印"因政策的松动而被钤于佛经呢？与此同时，此"永兴郡"即在酒泉敦煌地域而彼"永兴郡"远在云南宁州，所以值得怀疑是否真有这种可能非南齐而实乃北周（或隋初）印呢？近年来相关的官印专题研究则不同于罗福颐的观点，如孙慰祖提出"与南朝尺度不符，同时印文的风格上也差距太大"、张

(1) 〔唐〕李吉甫纂修《元和郡县图志》卷四十，清乾隆三十四年（1769）钱氏通经楼抄本（国家图书馆藏）。

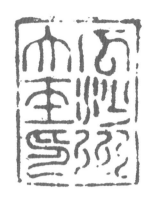

唐宋时期　报恩寺藏经印　　　　　　　　唐宋时期　瓜沙州大经印

锡瑛也认为其"为隋唐时代"等等[1]，所以，具体情况和研判，也是值得我们进一步分析、探讨的。

此印印文本诸小篆，一改秦汉以来用摹印篆作官印的惯例，线条变得圆润婉转、流畅生动，文字安排也较为自然轻松、不假雕琢，虽然它在当时并不普及，却实开隋唐官印系统之先声。"永"印与敦煌石室藏《大般若波罗蜜经》等所钤之"报恩寺藏经印"及《法华经》等所钤之"瓜沙州大经印"等比较，皆属一路。虽其在印学史上的名气不算大，也少有人学之效之，但自然稚拙，饶有趣味，且意义特殊，不得不提。

这里也特别要谈谈敦煌文书中出现的藏经印，尤其是"瓜沙州大经印""报恩寺藏经印"等，钤用频率颇高。

"瓜沙州大经印"，长方形、篆书、朱文，4.4cm×3.4cm。此为非官方的佛教文书专用章，使用年代跨度自7世纪至11世纪（集中出现在7世纪的文本中）。有不少学者一直释之为"瓜沙州大王印"，笔者以为有误。理由如下：首先，"经"字作"巠"，"王"字之篆书未见有此写法而"经"字篆文则有缺"纟"旁的写法，容庚《金文编》谓"经，不从纟"，如《毛公鼎》《晋姜鼎》等皆是[2]，明清流派印中也有出现类似写法，而同样地复检"王"字各种古籀、篆文、八分却无类似此形的情况，这是至

(1) 见孙慰祖《隋唐官印体制的形成及其主要表现》、张锡瑛《"永兴郡印"的年代及其相关问题》，二文均载于《中国古玺印学国际研讨会论文集》，香港中文大学文物馆，2000年版。

(2) 容庚《金文编》，中华书局，1985年版，"经"字条，第857页；徐文镜《古籀汇编》，武汉古籍书店，1990年版，"经"字条，第1466页。

为关键的一点。其次,此印仅见于各类佛经且数量不少(至少有23处[1]),包括有明确纪年的三件:伯2413《大楼炭经卷第三》尾署"大隋开皇九年四月十八日",橘目大谷二乐庄旧藏《瑜伽师地论卷第廿三》尾署"大中十年十一月廿四日",北0616《佛说佛名经卷第三》尾署"大梁贞明六年岁次庚辰五月十五日",却从未见此钤于任何官方性质的公文信件中。再次,曹氏家族的确偶有自称"皇帝"或"王"者,然从未有"瓜沙州大王"称谓的实物资料发现,史籍和其他文书也绝无相关或类似的记载,即便是死后受封也没有"瓜沙州大王"的称呼。且归义军统治期间使用官印的情况来看,"沙州节度使印""归义军节度使之印""沙州观察处置使之印"等皆见,使用频繁,唯无"某某大王印"。同时,此印使用的时间跨度长、范围广、统治者更迭频繁同样也是一个最好的例证,因自称"王"者仅是极其短暂的一个时间而已,不太可能如此大量而频繁地出现在经卷上。复次,再勘比其他官印和藏经印的形制特点,也很能说明问题:印章制度在隋唐两宋时期是颇有讲究的,这种长方形的近似4:3的格式比例,显然是更接近于后者,"报恩寺藏经"和"显德寺藏经"二印也大致是这个比例,然而同期的当地官印则基本全是正方形,且尺寸多在5.5厘米到5.8厘米之间,也就是说,若此为"王印",则形制应方、尺寸更大,方合体例。综合以上各点,故笔者判断此字应是"经"无疑,故归为"藏经印"一类。

"报恩寺藏经印",长方形,篆书,朱文,5.2cm×4.2cm。使用期限同样是7世纪至11世纪,篆书文字及章法风格亦类[2]。

唐代佛教盛行,在645年玄奘取经回国后更是大行于世、抄经成风,所以,在经卷上钤上各寺院之印章当然也是稀松平常之事了。其钤盖格式多于卷子的首尾处。"瓜""报"诸印也因此被称为非官印体系中"唐印之标准"[3]。

所以,孙慰祖将这一批如隋"广纳府印"、唐"中书省之印"、宋"仗库会同"等称为"圆朱文的先声"[4],不无道理。

(1) 方广锠《敦煌遗书与奈良平安写经》:"根据不完全统计,有三界寺藏经印24处,净土寺藏经印17处、显德寺藏经印1处、报恩寺藏经印21处、莲台寺藏经印19处、永安寺藏经印1处、瓜沙州大王印23处。以上总计有藏经印106处。"载《敦煌研究》2006年第6期,第141页。

(2) "藏经印"相关情况,参见拙著《敦煌书法综论》第六章"敦煌书法用印概说及印例索引",浙江古籍出版社,2009年版,第154—170页。

(3) 罗福颐《古玺印考略》卷下,中华书局,1987年版,第98页。

(4) 孙慰祖《孙慰祖论印文稿》,上海书店出版社,1999年版,第225页。

第一代"印学家"——米芾

米芾(1051—1107),初名黻,字元章,号海岳外史、襄阳漫士、火正后人、鹿门居士,晚岁自称"米老"。北宋文学家、书画家、印学家。世居太原(今属山西),后徙居襄阳(今属湖北襄樊),晚年定居润州(今属江苏镇江)。宋徽宗时入京为太常博士,后任书画学博士,擢礼部员外郎,出知淮阳军。礼部郎官旧称南宫舍人,故世称"米南宫"。米氏酷爱书画,家富收藏,且精于鉴别,因得"二王"墨迹而颜其居曰"宝晋斋"。书法绘画皆工,其书尤以行草书见长,风格独特,与苏轼、黄庭坚、蔡襄并称为"宋四家"。苏轼对其评价甚高:"海岳平生篆、隶、真、行、草书,风樯阵

米芾拜石(陈洪绶绘)

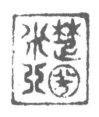

宋　米芾用印　楚国米黻　　　　　　宋　米芾用印　米黻之印

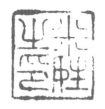

宋　米芾用印　米姓之印　　　　　　宋　米芾用印　米黻

马,沉着痛快,当与锺、王并行,非但不愧而已。"[1]

　　米芾对于印学研究之贡献亦甚突出,所著《画史》《书史》等,文中多处论及印章的篆文、形式、使用等方面的内容,尝曰:"印文须细,圈须与文等。""近三馆秘阁之印,文虽细,圈乃粗如半指,亦印损书画也。""我太祖秘阁图书之印,不满二寸,圈文皆细。""大印粗文,若施于书画,占纸素字画,多有损于书帖。""王诜见余家印记与唐印相似,始尽换了作细圈,仍皆求余作篆。如填篆自有法,近世填皆无法"……[2]其自用印今见故宫博物院所藏《兰亭褚摹本》,在跋文后连用九印:"楚国米黻""楚国芈姓""米黻之印""米姓之印""米黻之印""米黻""米黻之印""米黻""祝融之后",小篆、古文、九叠文等,形式各异。米氏所著有诗文《山林集》一百卷(今佚),及《书史》《画史》《宝章待访录》,另有《海岳名言》《海岳题跋》《宝晋英光集》《宝晋斋长短句》等。

(1)　马宗霍《书林藻鉴》卷九《宋·米芾》,引苏轼语,文物出版社,1984年版,第135页。

(2)　〔宋〕米芾《书史》《画史》,清文渊阁四库全书本。

"米黻"和"米姓之印"两方，虽说是拙朴有余而工能不足，但从其篆法和印面形式上来看，已经初步具有"文人印"的某些特征了。世传他所用之印乃出于自制，但由于当时的印章材料多半是质地坚硬的牙、角、晶、玉之类，除了专门的印工，一般情况下普通的文人难以自刻，但我们也确实发现他的印有别于同时期印章的工细精致，故苏轼《与米元章书》说到"卧阅四印，奇古"，蒋仁也曾说米芾"火正后人"印"出自亲镌"，沙孟海《沙邨印话》则专门论及："米元章跋褚摹兰亭，连用七印，曰：米黻之印、米姓之印、米芾之印、米芾之印、米芾、米芾、祝融之后。此法前古所无、后世亦罕见。世传米氏诸印皆亲镌。宋人印如欧阳永叔、苏子瞻子由兄弟，并皆工细，独米老多粗拙，谓其出于亲镌，亦复可信。"[1]

　　按，实际是九印，而"𢆶""𤣪"皆应释作"黻"；"黻"本指祭服上的一种纹饰图案（二斧之头刃背对），米氏以非文字的"𤣪"取代"黻"字，实际上就是以图物之形以代其文，故，皆应释作"黻"。[2]若文人自篆自刻真始于米芾的话，那么，似乎可以得出这样一个结论——真正意义上的"篆刻"史，应该就是始于赵宋，"米芾的时代，比赵孟頫要早二百年。他既然能自己篆印，自己刻印，尽管篆法刻法都还粗糙笨拙，我认为应该算他是'筚路蓝缕'的第一辈印学家"（沙孟海语）；但，参考其"论印"之语本质上是针对各类鉴藏印的使用，并不专力于"篆刻"的"审美"，且其自用印章的面目，水准也往往并不一致，因而某种意义上来说，米芾之于印学史的意义或也止于"先驱"。[3]

　　就此二印而言，线条虽然不甚工稳，但能婉转流畅，文字与边栏基本同等粗细，线质也属一致，字形稳定，空间安排也比较妥帖合理。至少在某种程度上，这是文人印章的起始点，并由此掀开了中国古代文人印发展的一个新篇章。

(1) 另，沙孟海于《西泠艺丛》1983年第三期发表的《印学形成的几个阶段》也再次论及："米芾自用各印，多数刻画粗拙，与同时代欧阳修、苏轼、苏辙等人所用印章刻画工细完全两样。说他自己动手，是有理由的。"

(2) 罗随祖《试论米芾的书画用印》，见文物编辑委员会编《书法丛刊》第15辑，文物出版社，1988年，第95页；戴家祥《戴家祥学述》，浙江人民出版社，1999年版，第103页。

(3) 陈硕《新论米芾在印学史上的地位》，载《西泠印社》2012年第1期，第69页。

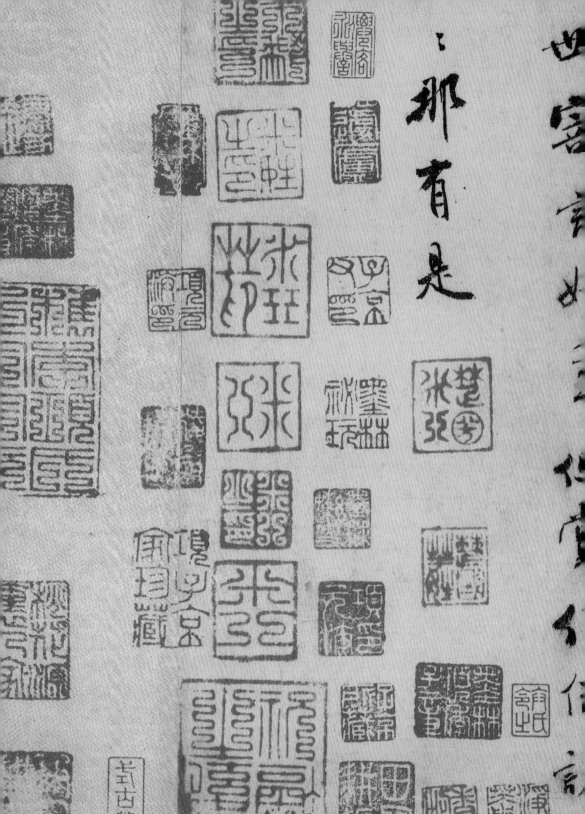

宋　米芾跋褚摹《兰亭序》(局部)

文质之中：赵孟頫的意义

　　赵孟頫（1254—1322），字子昂，号松雪道人、水精宫道人、鸥波等。元代文学家、书画家、印学家。吴兴（今属浙江湖州）人。宋宗室。元初官刑部主事，累官至翰林学士承旨，封魏国公，谥文敏。赵氏山水画师法董源和李成，人物鞍马承袭李公麟，墨竹花鸟则以笔墨丰润、清新秀雅著称。尤以书名世，诸体兼备，行楷影响甚大，世称"赵体"，亦擅铁线，故印章多自篆，风格婉约文气。赵由宋仕元，宋人喜好古印和集古印谱的风气对他亦不无影响，而他本人在书画美学观上就有崇尚和提倡"古意"的思想，认为"若无古意，虽工无益"。由此作用到他的印章审美观念，即表现为一种强烈的崇古、尊古、复古的意识。他以"古雅"为标准，从《宝章集古》二编中辑出有代表性的汉魏印章三百四十方，录成《印史》，为中国较早出现在记载中的印谱。亦长于诗文，著有《松雪斋文集》。

赵孟頫像

元　赵孟頫用印　赵

元　赵孟頫用印　赵氏子昂

元　赵孟頫用印　赵氏书印

元　赵孟頫用印　水精宫道人

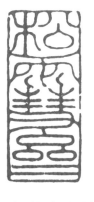

元　赵孟頫用印　松雪斋

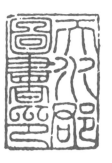

元　赵孟頫用印　天水郡图书印

元　赵孟頫用印　大雅　　　　　元　管道升用印　管道升印　　　元　管道升用印　魏国夫人赵管

赵孟頫的印，纯用小篆，朱文细笔圆转，姿态柔美雅致，气象雍容堂皇。"赵""赵氏子昂""赵氏书印""赵孟頫印""水精宫道人""松雪斋"诸印，形式上明显带有一种唯美主义的痕迹——线条流动而均匀，线质温润而紧密，章法上讲求平和、匀称，整体感方面则给人以一种浓郁的"书卷"气息。陈錬评价："其文圆转妩媚，故曰圆朱。要丰神流动，如春花舞风，轻云出岫……"[1]然而，若再深层分析之，赵氏真不愧为艺术大家——在其印章流丽优美的表象后又隐隐露出一种静谧、清新的朴素感，一种质朴、雅拙的自然性。这是与其书法之"开中和恬适之致"的审美情趣一致的。这种"中和"的本质，一如孙光祖《古今印制》所论："赵文敏以作朱文，盖秦朱文琐碎而不庄重，汉朱文板实而不松灵。玉箸气象堂皇，点画流利，得文质之中。"[2]这类朱文印，尚有"大雅""管道升印""仲姬""赵管""魏国夫人赵管"数方，风格基本与前述诸作相仿佛。所以黄惇总结为："尽管宋时已有这种朱文出现，但由于到了赵孟頫手中，使这种印的美得到升华，并且定型风格化……后人将这种印取名'元朱文'，并将创造权归于他……"[3]

虽然，与印章史后期的精工圆熟者比较，这些印仍显得比较稚拙，但作为这一风格初创时期的表现形态，站在印学发展史上开辟新的审美领域这一角度，无疑还是有其"里程碑"式的意义的。

(1) 〔清〕陈錬《印说》，载《续修四库全书》第1092册，上海古籍出版社，1996年版，第2页。

(2) 〔清〕孙光祖《古今印制》，载〔清〕顾湘《篆学琐著》（又名《篆学丛书》），清道光二十三年(1843)海虞顾氏刻本。

(3) 黄惇《中国古代印论史（修订本）》，上海书画出版社，1994年版，第11页。

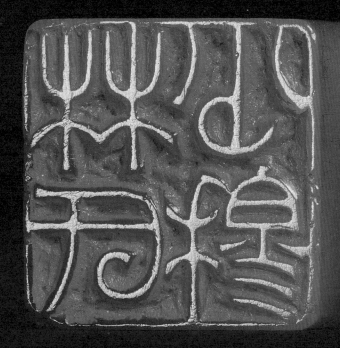

林氏少穆实物印面

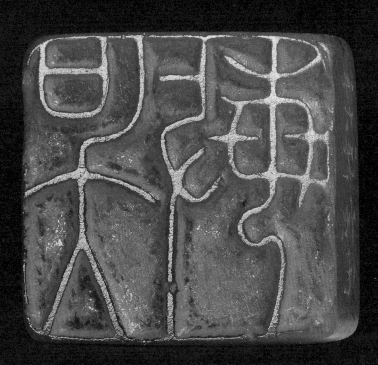

吴敏实物印面

清　赵之琛　林氏少穆

清　王云　吴敏

清　徐三庚　问青天何恁昏沉醉

明清流派印中仿赵孟頫元朱文印风格举例

"自尔非常"的文彭

　　文彭（1498—1573），字寿承，号三桥、渔阳子、国子先生，明书画家、篆刻家。长洲（今江苏苏州）人。授秀水训导，官南京国子监博士，后兼任北京国子监博士，故有"两京国博"之称。他是文徵明的长子，家学自有渊源，能诗、善文、工画，在书法、印章、古文字学上都有相当深厚的功力。其篆刻尤为卓绝，极富盛誉，与何震并称"文何"。起初所刻多为牙章，印作也不多，虽然他善于篆书、精于印学，却也只能墨书后请刻工（金陵李文甫氏）代为刊就。后偶然于南京西虹桥得青田灯光冻，发现其材质便于镌刻，不仅易于受刀而且表现效果极佳，遂自篆自刻。叶蜡石类的材料开始广泛应用于篆刻创作，实乃文彭所开之风气。从此，这种材料迅速在文人印家中推广开来，形成了篆刻创作蓬勃兴盛的局面——所以说，文彭在篆刻史上具有继往开来之地位，厥功伟矣。

文彭像

出師表

先帝創業未半而中道崩殂今天下三分益
州罷弊此誠危急存亡之秋也朕侍衛以更
不懈于內忠志之士忘身于外者蓋追先帝
之殊遇欲報之于陛下也誠宜開張聖聽以
光先帝遺德恢弘志士之氣不宜妄自菲薄
引喻失義以塞諫之路也宮中府中俱為一
體陟罰臧否不宜異同若有作姦犯科及為
忠善者宜付有司論其刑賞以昭陛下平明
之治不宜偏私使內外異法也侍中侍郎郭

明　文彭　《出師表》隸書卷（局部）

明　文彭　文彭之印

明　文彭　文寿承氏

明　文彭　七十二峰深处
《二十三举斋印撮》民国二十七年（1938）本

明　文彭　两京国子博士

另外，由于文彭本身正处于一个矛盾期——唐、宋、元印学不甚发达的惯性和文人篆刻艺术的萌芽同时施以影响，前代媚俗甚至怪异的风气与印章向着艺术化转变的态势也同时作用着他，而他的功绩正在于：高举元代赵孟頫、吾丘衍所提倡的复兴汉印质朴典雅的印风之旗帜，确立了明代篆刻创作的方向与旨归。一如吴忠所言："盖此道正宗，数百年来，谬乱几丧，文寿承氏特起，始复一新，谓有继往开来之功。"[1]文彭后期的作品较多，文献对此也有记载。但由于其作品的流散和伪

(1)　〔明〕吴忠《鸿栖馆印选》跋，明万历四十三年（1615）刻钤印本（上海图书馆藏）。

作的大量出现，今天已无法见到太多可信的实物；魏稼孙诗云："赝鼎遍天下，俗至不可医。笺尾双朱文，秀华擢金支。"[1]《印人传》卷一《书梁千秋印谱前》称："文国博为印，名字章居多，斋堂馆阁间有之。"[2]金一畴《珍珠船印谱初集自序》亦称："衡山先生两世手笔，未得其真迹……近时伧父，率为细密光长之白文，伪称文氏物，好事者多不识也，宝而藏之。三桥有知，能无齿冷。"[3]故唯其书画上自用之"文彭之印""文寿承氏"二印应该比较可靠——《书印人传后》中有这么一段话："国博印独其诗笺押尾'文彭之印''文寿承氏'两印真耳；未谷先生论文氏父子印，亦以书迹为据，今人守其赝作，可哂。栎园相去不远，所辑当不谬，竟不得见，则终不得见矣。"[4]沙老亦云："吾人亦惟有从其书画真踪自押各印窥豹一斑，其余不足凭信"。[5]

　　文彭在力矫前代之失、树立新风气的显赫功绩之中，更是流露出一些文人性格来。"至明文氏父子刻印卓然成家，与书画并立于艺术之林，成为文人治学之馀事。"[6]而这种文人写意性格的特征，早在周应愿《印说》中亦载："（文彭）克绍箕裘，间篆印，兴到或手镌之，却多白文。惟'寿承'朱文印是其亲笔，不衫不履，自尔非常……"[7]这种"兴到"的潇洒与"自尔非常"的神态，岂不正是最好的说明？！

　　我们于"文彭之印""文寿承氏""三桥居士""两京国子博士"诸印中可以阅读到这种痕迹——篆文姿态柔美、细笔圆转，章法空间疏密有致，直线与弧线交构成一幅古典而精致的图画……即便是所传的不甚可靠的"七十二峰深处"（传为抗战时期出土，现藏上海博物馆）和"琴罢倚松玩鹤"（作于嘉靖二十七年（1548），现藏西泠印社）二印，这种意味甚至更浓——线条停匀遒丽、平和典雅，转角处皆圆润委婉，同时因边栏的残缺破损，不但不见松散反而增加了些许古朴幽远的味道，望之有如"朦胧诗"之意境。

(1) 〔清〕魏锡曾《论印诗二十四首并序》，载吴隐《印学丛书》，西泠印社活字排印本。

(2) 〔清〕周亮工《印人传·书梁千秋印谱前》，载《清代传记丛刊·艺林类二十五》，明文书局，1985年版，第300-301页。

(3) 〔清〕魏锡曾《绩语堂印跋》，转引自沙孟海《印学史》，西泠印社出版社，1987年版，第102页。

(4) 同上。

(5) 朱关田主编《沙孟海全集》（陆/印学卷），西泠印社出版社，2010年版，第203页。

(6) 马衡《凡将斋金石丛稿》，中华书局，1977年版，第301页。

(7) 〔明〕周应愿《印说·成文第四》，明万历刻本（常熟图书馆藏）。

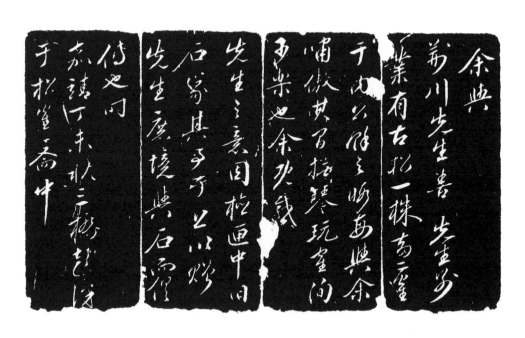

明　文彭　琴罢倚松玩鹤

创作实践与理论研究的双重高手：朱简

朱简（1570—？），初名闻，字修能，号畸臣，后改名简。明篆刻家。休宁（今属安徽）人。工文善诗，曾从陈继儒（仲醇）及赵宧光（凡夫）、沈野（从先）、李流芳（长蘅）、邵潜（潜夫）、邹迪光（彦吉）等游，得见顾、项二家所藏之古印、原拓、真谱，和各家收藏金石碑版等第一手资料，在大量地阅读古玺印及各类金石文字并潜心鉴别、考证、研究之后，眼界遂开，自谓"涤心刮目"。他于万历二十五年至三十九年（1597—1611）写成《印品》[万历四十年（1612）]，上卷摹刻古玺，下卷摹刻汉印，分体品次，考证辨伪，观照印章的史学结构，提示印章的美学特征；著有提出了创新性艺术观的《印章要论》[万历三十九年（1611）]即《印品》之《首集》[1]，同年又编撰了《集汉摹印字》和《印家丛说》二书；分析和研究书法与篆刻的内在联系，并着重于艺术创作过程表现的《印经》[崇祯二年（1629）]以及汇辑缪篆的工具书《印书》[万历四十七年（1619）]、印谱专辑《菌阁藏印》[天启五年（1625）]、《修能印谱》[崇祯元年（1628）]和《印图》[崇祯二年（1629）]，还有未见留传的《蕉雪林诗集》等等，可谓硕果累累。其于印学理论方面，颇多建树，如，他提出当时印学界所谓"先秦时代未尝有印"的观点是错误的，并界定一批朱文小玺实为"先秦以上印"或曰"三代印"，纠正了时弊，廓清了事实。他也是第一位以派别划分印人的理论家，完成了印论史上第一个完整的印学流派论……由是可见，他对印学的研究已相当深

(1) 据浙江图书馆藏明万历刻钤印本朱简《印品总目》，则分为五册八集。据《总目》可知《印品》共九集：首集、印章要论；一集、秦以上印；二集、汉以下印，字法、章法、文体；三集、汉以下印；四集、唐以下印；五集、国朝印；六集、赝印、玉玺附；七集、谬印；附集、蕉雪林藏印。

明　朱简《印经》《篆学丛书》
民国七年（1918）上海文瑞楼石印本

明　朱简《印品》
万历三十九年（1611）本

刻——其一系列的理论著作标志着篆刻批评框架的建立，成为无可替代的明代印学理论之制高点。

而且其创作亦与理论紧密结合，成就同样卓著。

朱简"不喜习俗师尚"[1]，他的技法亦别出心裁。朱简早期学何震，后追秦汉，又受赵宧光草篆影响（秦爨公谓"朱修能以赵凡夫草篆为宗，别立门户，自成一家"[2]；孙光祖谓"朱修能好奇，乃以寒山法入印"[3]），首创出一种"短刀碎切"的技法，即对一根线条，常由往复数次的短切动作延续而成，所以线条极富节奏提按的波磔变化，"刀短而意长，刀碎而意完"。刀笔结合，使得印面笔意盎然，劲健奇肆，具老辣而犀利的"奇而不离乎正"[4]之格调，特点非常鲜明。此"碎刀法"可谓其独创，而这种技法规律在某种程度上也正是后来浙派技法的前导——魏锡曾有诗云："朱文启钝丁，行刀细如掐。"[5]又："修能（朱简）碎刀为钝丁滥觞。"[6]形式取向方面，朱简多借鉴周

(1)〔明〕朱简纂、赵宧光删订《印经》，上海图书馆藏清钞本。

(2)〔清〕秦爨公《印指》，载吴隐《印学丛书》，西泠印社活字排印本。

(3)〔清〕孙光祖《古今印制》，载〔清〕顾湘《篆学琐著》（又名《篆学丛书》），清道光二十三年（1843）海虞顾氏刻本。

(4)〔清〕秦爨公《印指》，载吴隐《印学丛书》，西泠印社活字排印本。

(5)〔清〕魏锡曾《绩语堂论印汇录》，载黄宾虹、邓实《美术丛书》第二册，江苏古籍出版社，1986年版，第1442页。

(6)〔清〕魏锡曾《吴让之印谱跋》，载黄宾虹、邓实《美术丛书》第二册，江苏古籍出版社，1986年版，第1448页。

秦古玺、汉魏印章，敢于并善于开拓新境地。成书于天启五年（1625）的《菌阁藏印》与崇祯二年（1629）的《印图》皆为其个人创作印谱，谱中可见其面目多姿多彩，上涉先秦、下至宋元，广大深博，无所不包。董洵《多野斋印说》以为"其印有超出古人者，真有明第一作手"[1]，周亮工评价称："斯道之妙，原不一趣。有其全，偏者亦粹。守其正，奇者亦醇。故尝略近今而裁伪体，惟以秦、汉为归。非以秦、汉为金科玉律也，师其变动不拘耳。寥寥寰宇，罕有合作，数十年来，其朱修能乎？"[2]现在看来，洵不为过。

朱简可以说是篆刻创作实践与印学理论研究之"双重高手"，试看"海阔能容物莲心不受污"一印——配篆高古而雅致，虽是多字印，但丝毫不觉局促拥塞，各字之间和谐统一又不乏精微的变化，以横线、直线为主，斜线、曲线为辅，线条之交叉转折处皆能圆润细腻，既得骨力又不失柔韧，确实是"圆劲生动，精妙入神"（叶铭《再续印人传》语[3]）。全印而言，远观则浑然一气、笔画茂密，近看则刀笔老练成熟，其论用刀之理法："使刀如使笔，不易之法也。正锋紧持，直送缓结，转须带方，折须带圆，无棱角、无痈肿、无锯牙、无燕尾，刀法尽于此矣。"[4]所以细品此印，正如斯言——流畅间又略带拙涩之意，后味十足，也难怪周亮工会说"继主臣起者不乏其人，予独醉心于朱修能"[5]。

明　朱简　海阔能容物莲心不受污

(1) 〔清〕董洵《多野斋印说》，清光绪四十八年（1783）刻本（国家图书馆藏）。

(2) 〔清〕周亮工《印人传·书黄济叔印谱前》，载《清代传记丛刊·艺林类二十五》，明文书局，1985年版，第311页。

(3) 〔清〕叶铭《再续印人传三卷·补遗一卷》，载《叶氏存古丛书》卷一，西泠印社1910年活字排印版。

(4) 〔明〕朱简《印章要论》，载《续修四库全书》第1091册，上海古籍出版社，1996年版，第640页。

(5) 〔清〕周亮工《印人传·书汪宗周印谱前》，载《清代传记丛刊·艺林类二十五》，明文书局，1985年版，第352页。

汪尹子典雅和平

　　汪关（1575？—1631？），明代篆刻家。歙县（今属安徽）人，寄居娄东（今江苏太仓）。初名东阳，字杲叔，因万历甲寅岁（1614）于苏州得一"汪关"汉铜印，遂易名，并以"宝印斋"颜其室。与李流芳友善，李曾为取字"尹子"。时人刘继庄评曰："其学原本秦、汉，杂以宋、元章法，何雪渔后，亦近代之杰出者。"[1]李流芳评曰："有秦、汉、宋、元之长，而独行其意于刀笔之外者，不得不推杲叔。吾谓长卿而后，杲叔一人而已，世有知者，当不以吾言为妄也……"[2]晚明不少书画大家、名公钜卿之用印，皆出其手——"延誉于四方"而"甚为时流所重"（周亮工语），"自名卿以至山人墨客，多其制印"（徐康语）[3]。后沈世和、林皋均受其影响，这一路篆刻风貌亦被称为"娄东派"。著《宝印斋印式》二卷，成书于万历四十二年（1614），第一卷系藏印，第二卷系自刻印，另辑有《印式》数种。

　　汪关走的是一条与朱简截然不同的道路，他取汉印之精致谨严、典雅平实处，故风格归于静谧工稳、细腻醇美一类。汪关所创造的工稳光洁的圆朱文格式，代表了这种特殊的风格样式的定型，对后世影响极大。这一路子的名家不在少数，如沈世和（石民）、林皋（鹤田）、许容（实夫）等等，高手辈出，延绵不绝。汪关的代表作品如"寒山长""春水船""七十二峰阁""松圆道人""董其昌印"等，用篆非常讲究，严谨合理、一丝不苟；章法布局沉稳妥帖，似乎任何地方都不可再挪动分毫；在刀法上，以冲刀

(1)　〔清〕刘继庄《广阳杂记》，中华书局，1957年版，第205页。

(2)　〔明〕李流芳《题汪杲叔印谱》，载〔明〕汪关《宝印斋印式》，明万历甲寅（1614）刻钤印本。

(3)　〔清〕徐康《前尘梦影录》，中国美术学院出版社，1999年版，第200-201页。

明　汪关　《宝印斋印式》万历四十二年（1614）本

刻之，技巧相当娴熟，所刻线条光洁润泽、渊静精美、气韵充和，其点画交叉处，多以略粗的"焊接点"形式为之，以求凝重古穆，亦属独特……从中我们或许也可体味到周亮工《书沈石民印章前》中所论"以和平参者汪尹子"[1]一句的真正含义了。

　　元朱一路，后世对汪关多有"出蓝"之誉，亦称其为文彭之"正传"（有并称"文汪"者）——这一印风，自此便可说是细水长流、代有作者了。

　　汪泓，字弘度，生卒年不详，明末篆刻家，歙县（今属安徽）人。汪关之子。承家学，其秀逸精劲不让乃父。汪泓作品见于张灏《学山堂印谱》（按，张灏辑是谱时，尝称"（汪关）素不解奏刀，每潜令其子代勒以溷世，遂浪得名"[2]，然非真相，周亮工已斥其不实），作品风格俊朗安详、气息静穆自然。若此"古照堂"一印，结字稳妥，线条细挺圆润又不失厚度，笔意甚浓，边略细于文且稍有残损，整体上便不觉板滞而颇有雍容华贵之气象。唯文字左右与边栏的距离显得略大了些，辄稍感松散耳。

(1)〔清〕周亮工《印人传·书沈石民印章前》，载《清代传记丛刊·艺林类二十五》，明文书局，1985年版，第325页。

(2)〔清〕周亮工《印人传·书汪尹子印章前》，载《清代传记丛刊·艺林类二十五》，明文书局，1985年版，第319页。

寶印齋印式二卷

甲寅新製

歙 汪關尹子父篆

明　汪关　《宝印斋印式》万历四十二年（1614）本

明　汪关　春水船

明　汪关　李流芳

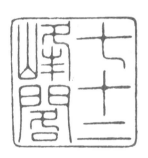

明　汪关　七十二峰阁

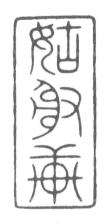

明　汪关　姑射轩

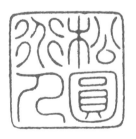

明　汪关　松圆道人

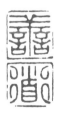

明　汪关　善道

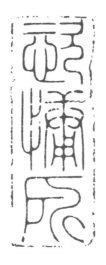

明　汪关　恣慵所

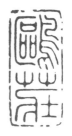

明　汪泓　鸥庄

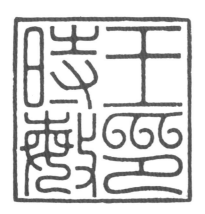

明　汪关　王时敏印

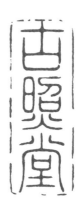

明　汪泓　古照堂

梁袠、程朴、胡正言、甘旸

梁袠（？—1644），字千秋，广陵（今江苏扬州）人，居白下（今江苏南京）。篆刻师何震，为其嫡传弟子，新安印派重要作家之一，邓石如对其印亦颇为倾心。万历三十八年（1610）曾辑《印隽》四卷行世。其间多为临摹何震印作，从中可以窥见他习何的大致面貌和水平——梁氏仿何震之作，难以辨别，几可乱真，足见功力之深。《印人传》说他"继何主臣起，故为印一以何氏为宗" [1]。梁袠治印的面目较多，除了谨守师法的，亦有不为其所拘而自抒己意者，所以对雪渔一系的继承弘扬和发展起到了不可忽视的作用，受他影响的篆刻家也不在少数。若"心水道人"一印，则是巧妙地根据此四字小篆的特点，突出强化了圆弧，并以对称、呼应、揖让等手法处理这一系列的曲折线条，使得全印活泼可爱、动感十足、风味别具——周亮工所言其"自运颇有佳章"者，或指此耶？"玄州道人""折芳馨兮遗所思""文仲子吴彬别字质先""直漪堂图书记"诸印亦是类似手段。

程朴（生卒年不详），字元素，新安（今安徽歙县）人，寓居吴兴（今属浙江湖州）。其父原极嗜何震篆刻，集原石印拓数以千计，后又选取其中佳者令程朴摹刻，凡一千馀方，拓成《忍草堂印选》四卷。周亮工见此谱后赞曰："孟长父子之于主臣可称毫发无馀憾矣。" [2]若"吴彬之印"，用篆规范、布局合理，刀法亦精熟老到，可见其底蕴。

(1) 〔清〕周亮工《印人传·书梁千秋印谱前》，载《清代传记丛刊·艺林类二十五》，明文书局，1985年版，第300页。

(2) 〔清〕周亮工《印人传·书程孟长印章前》，载《清代传记丛刊·艺林类二十五》，明文书局，1985年版，第318页。

明　梁袠　心水道人

明　梁袠　玄州道人

明　梁袠　折芳馨兮遗所思

明　梁袠　文仲子吴彬别字质先

明　梁袠　讬园主人

明　梁袠　闇然堂图书记

明　程朴　吴彬之印

明　程朴　采芝馆

明　胡正言　玄赏堂印

明　甘旸　马从纪印

　　胡正言（1584—1674），字曰从，号十竹斋主、默庵老人，休宁（今属安徽）人，久寓金陵（今江苏南京）。书画印章、制笺版刻，无所不通。其篆刻取法何震，豪放虽不及何氏，但能以工稳含蓄见胜，正如周亮工所形容之"彬彬博雅君子"也。所著《印史初集》《印存初集》《十竹斋笺谱》《胡氏篆草》《印存玄览》等名重一时，影响深远。"玄赏堂印"以其线条之端庄、稳重、平实与字形之流动、婉转、畅快形成对比，造就了一种动静结合的态势，甚合其自谓之"委曲不欲忸怩、古拙不欲做作"[1]者。另如"张兆罴印""吴本泰印"等一批，风格极为类似。

　　甘旸（生卒年不详），字旭甫，号寅东，万历年间江宁（今江苏南京）人，隐居鸡笼山，常年以书印自娱。篆刻创作以外，甘旸擅长篆书，尤精印学理论。他尝慨顾氏《集古印谱》木刻本摹刻失真，贻误后人（按，沙老尝论："印章图谱，讬始宋世，旧籍无存，但闻称目。早期成书，殆皆木刻传摹，未必原印钤红。明隆庆间，上海顾氏《集古印谱》问世，收印千七百馀事。初版用原印钤红，只成二十部。嗣后皆木刻

(1)　〔明〕朱简《印章要论》，载《续修四库全书》第1091册，上海古籍出版社，1996年版，第638页。

明　顾从德　《集古印谱》
万历三年（1575）本

明　甘旸　《集古印谱》
万历二十四年（1596）本

传摹，风行一时，覆刻本增订本之多，不可究诘。明季印学大昌，作者蔚兴，顾谱启迪之功，实不可没。"）故历时数载以铜、玉、石摹刻秦汉玺印，于万历丙申年（1596）汇成《集古印谱》（又名《集古印正》）五卷，"辨邪正法"，务追"古人心画神迹"，以纠时弊。又著有《甘氏印正》以及技法理论《印章集说》等。从甘氏流传的作品看，风格基本上就是秦汉白文印和宋、元朱文印二类，后者如"马从纪印"，属典型的仿元人者，形式古朴、笔意浓郁，清远苍茫之气溢于印面。六十年代末上海川沙还出土过一枚甘氏的九字朱文玉印，文曰"东海乔拱璧穀侯父印"[1]，篆法纯正，琢刻精良，殊为难得。

(1)　孙慰祖《上海出土元明印章的印学思考》，载《孙慰祖玺印封泥与篆刻研究文选》，上海古籍出版社，2019年版，第317页。

何通与丁良卯的"入古出新"

　　何通（生卒年不详），字不违，又字不韦。太仓（今属江苏）人，明末篆刻家。活动于万历、天启年间。为明代大学士王鏊（锡爵）家的世仆。他在王家见闻广博，研读的书籍亦多，鉴赏的古物更为可观，故而成就显著。何氏精篆刻，宗秦汉，亦近法苏宣，印风苍劲秀雅，朱简《印经》将其归入"泗水派"中。张灏《学山堂印谱》卷首开列主要的"篆刻家姓氏"，自归昌世以下凡二十三人，最后附录何通，注云："此吾州王文肃公家世仆，技颇不恶，故亦录之。"[1]其刻有《印史》六册，万历四十八年（1620）问世，自秦李斯起至元董抟霄止，选取历代名人，各为刻一名章，并附刊小传。苏宣为之撰序曰："忆余初自学书击剑，以暨脱身走江淮，曳裾大人先生之门，操刀炼石，所接席胜流有年；所梯层厓，缒重渊有年；所手扪绿图青字，龙画螺书有年；所遇铜章玉玺，斑驳锈蚀，宝气生白虹有年；所见好事家，裒古缀今，点染丹素，曰格曰谱，烂然成帙，盛行海内有年。其于此道，愧三折肱，要未有如不违《印史》之独绝者。"[2]甚是推崇。但是《四库全书总目提要》对《印史》却是批评得非常厉害，言其仿汉而多悖汉法，有小篆与钟鼎文混用之弊。

　　何通效仿苏宣，其白文印基本沿袭了汉末私印的风格特点，朱文印则流动性较强，如"词人多胆气"一印，在字法上细心变化，曲线弧线并用，方圆兼济，表现出一种生机勃勃的活力。此外，何氏作品中还有一类如"桓少君"风格的朱文印，在字形处理上有所突破创新，观此印或可体味何氏刻意求变的决心。

(1) 转引自沙孟海《印学史》，西泠印社出版社，1987年版，第129页。

(2) 〔明〕苏宣《印史叙》，见〔明〕何通《印史》，明天启刻钤印本（国家图书馆藏）。

明　张灏　《学山堂印谱》崇祯七年（1634）本

明　何通　词人多胆气

明　何通　王蔚

丁良卯，生卒年未详，字秋平，号秋室，别号月居士。钱塘（今浙江杭州）人。明末篆刻家。丁良卯篆刻取法文彭、何震，又能"融合两家之长"[1]，浑厚秀逸兼而得之，为后来丁敬、陈豫钟、赵之琛等人所取法。魏锡曾《论印诗二十四首》徧论明、清两代，自文彭至赵次闲亦仅廿四位，丁氏名列其中，可见其地位矣。"餐英馆"（款署"戊辰新夏刻"，韩天衡《中国印学年表》定于明崇祯元年（1628），柴子英《印学年表》则定于清康熙二十七年（1688），考丁良卯与陈洪绶之交游，故暂定前者之说）、"师俭堂"二印可为其代表：字用玉箸，斯文古朴，运刀细腻稳定，从容不迫，各笔画的转折连接深得"圆朱"婉转流利之妙，古典意味甚浓。

何、丁二氏同样"学古"，但"出新"的角度却不同——何氏印作外扬、厚重，丁氏印作内敛、精巧。

(1)　黄涌泉《明末清初篆刻家丁良卯考》，载《西泠印社九十周年论文集——印学论谈》，西泠印社出版社，1993年版，第132—133页。

明　丁良卯　餐英馆

明　丁良卯　师俭堂

明　丁良卯　恨不十年读书

明　丁良卯　嗜酒爱风竹

韩约素不让须眉

韩约素,女。明末篆刻家,字钿阁,梁千秋侍妾。刻印得梁氏指授,"喜镌佳冻",唯腕力弱,不胜刊大印。《印人传》载:"惟喜镌佳冻,以石之小逊于冻者往,辄曰:'欲侬凿山骨耶?生幸不顽,奈何作此恶谑?'又不喜作巨章,以巨者往,又曰:'百八珠尚嫌压腕,儿家讵胜此耶?'"[1]一时之名流钜公,能得其印者皆宝如金玉。故周亮工赞曰:"得钿阁小小章,觉它巨锾,徒障人双眸耳。"[2]倪印元诗云:"腕弱难胜巨石镌,梁家约素说当年。回文小篆经纤指,粉影脂香绝可怜。"[3]吴骞诗云:"梁家小妇最知音,方寸虫鱼竭巧心。"[4]杨复吉诗云:"写生彩管识林风,钿阁尤传铁笔工。"[5]冯承辉《历朝印识》、徐珂《清稗类钞》等文献

明　韩约素　老不晓事强著一书

明　韩约素　翡翠兰苕

(1) 〔清〕周亮工《印人传·书钿阁女子图章前》,载《清代传记丛刊·艺林类二十五》,明文书局,1985年版,第307—308页。

(2) 同上。

(3) 〔清〕倪印元《论印绝句》,载黄宾虹、邓实《美术丛书》第二册,江苏古籍出版社,1986年版,第1247页。

(4) 〔清〕吴骞《论印绝句》,同上,第1250页。

(5) 〔清〕杨复吉《论印绝句》,同上,第1253页。

明　韩约素　五湖烟舫十岳云旌

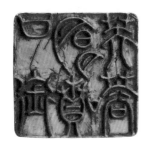

明　韩约素　口衔明月喷芙蓉

明　韩约素　吴下阿蒙

亦有载"喜作小冻石""善镌印章"……看来这位女印人还颇受关注的，不仅在当时"得（韩）约素章者往往重于（梁）千秋"，甚至后来费只园的演义体小说《清代三百年艳史》，第五十八回即为"韩约素剥章工品石，顾二娘制砚小题铭"（唯作者尚待考证，又是文学体裁，故所记述，不能全部采信矣）。

《赖古堂印谱》辑有其三印[1]。而现存其印，总数不足十方[1]，且基本都是元朱文一路。若此"老不晓事强著一书"和"翡翠兰苕"两方，文字恬静淳美，讲究法度，刀法熟练稳健，线条温润娟秀而又不失骨力，文质兼修。"口衔明月喷芙蓉""种德垂世一经传家""五湖烟舫十岳云旌"诸作，皆娴雅恬静、从容安详。由是观之，可见周论不虚也。

女子作印本就不多，何况韩氏作品之气质高雅、技法精熟，能够在高手云集的明清流派印人中占据一席之地，与众家比肩，"妇女中刻印者，以她为最有名"[2]，确实在印学史上是一个不可忽视的亮点。另如《续印人传》亦有载杨瑞云、金素娟二位女印人[3]——杨氏乃汪启淑箬室，"琢石学篆刻，颇秀润娟静，楚楚可观"；金氏为

(1) 蔡孟宸《昔日凭栏拨阮曲，今朝伏案弄金石——论女篆刻家韩约素》，载《西泠印社》2009年第1期，第41-43页。

(2) 刘江《印人轶事》，浙江美术学院出版社，1992年版，第29页。

(3) 〔清〕汪启淑《续印人传》卷八，江苏广陵古籍刻印社，1998年版，第5、9页。

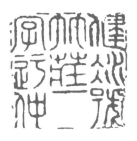

清　文静玉　健冰号竹庄一字迁仲

汪家女婢，其印作"虽人工未到而天趣浑然"，然未见印稿实物，暂不枝蔓。

比及清嘉庆、道光际，亦有一女印人曰文静玉氏，其人本姓高，因慕文淑遂改己姓，字湘霞，苏州人。文静玉工诗文，著有《小停云馆诗钞》，书法宗晋人，偶做铁笔，出手不凡。若此"健冰号竹庄一字迁仲"印，篆法规范合度，使刀文静冲和，于转折、粘边、揖让等处理手法上吸收了不少宋、元印家及文彭等先贤的技巧，古意盎然，不落俗套。

这里顺便再谈谈明代的印学理论。

明代的印论，进入了一个多角度展开、全方位深入的时期，基本上完成了印学研究体系的建构。同时，对篆刻艺术本体的认识，流派论的提出，印章品格标准的建立，"印宗秦汉"等理论命题的充分展开并推动创作实践的发展，为印人立传，以及在古玺印与古官制、古印制、古地理等史学和考辨方面，均有创获。有明一代，各式《集古印谱》流行，大量印论专著、文章相继涌现：作为明代印论专著的第一部经典的周应愿《印说》，在万历年间风靡一时，或赞曰"如文论之《文心雕龙》、诗论之《二十四诗品》、书论之《书谱》"，是"明代印论的标帜"[1]；甘旸《印章集说》一篇是对印学的一次系统性、条理性的归纳和分解，对印学中的概念以较为科学而清晰的文字加以分类、定义和阐释；徐上达《印法参同》则是当时至为重要的一部技法论，是合理论、评注和作品为一体的印学巨著；此外，还有侧重于探讨和研究印章美学方面的沈野的《印谈》、杨士修的《印母》……这些印论文字的大量出现，为明代篆刻创作的蓬勃兴盛、迅速发展以及将印学作为一门独立的艺术门类提供了强大的理论支持。

(1)　黄惇《中国古代印论史》，上海书画出版社，1994年版，第41页。

林鹤田温和雅致

　　林皋(1657—1726后),字鹤田,又字鹤颠,清初篆刻家。福建莆田人,寓江苏常熟。自幼潜心篆籀之学,十六岁时其印已为时人所重。印文工整,端庄秀美;布局平实妥帖、繁简相参、疏密有致;用刀明快劲挺,毫不拖泥带水。林氏篆刻,宗法文彭,因所作工稳秀雅而为世称颂,"当今独步"(文渊阁大学士王掞语)。印风清新,书卷气浓郁。故当时书画及收藏名家如王翚、杨晋、恽寿平、王鸿绪、高士奇、徐乾学等人所用之印,多出其手。林氏久客太仓王家,为王时敏作印尤多。后人称其"林派""莆田派",也有人将其与汪关、沈世和合称为"扬州派",或称"虞山派"。按,郭伟绩于乾隆四十三年(1778)所辑《松筠桐荫馆印谱》二册,拓有沈和、林皋、王瑾诸家印稿,郭序中亦以地域之名将三人之印合称"虞山派";裴肯堂《常熟印坛简史》论清初刻印:"以沈石民、林鹤田、王亦怀三人为最著,即当时称为'虞山派'焉。"[1]林氏有《宝砚斋印谱》二册,康熙十二年(1673)面世,上册为序文,下册为印蜕。又有《林鹤田印谱》等。

　　"清初印风,渐趋卑靡,追求装饰,少讲法度"(沙孟海语[2]);而林皋印章继承汪关遗绪,崇尚古趣。印文多是绵密秀劲,用刀均能纯熟精练;而其中最有特点的是他在入印文字上的机警——秦篆、汉篆,甚至古籀金文的痕迹,皆有闪现,能融会贯通而又无丝毫不妥之处,匠心独运、自然雅谧,实属不易。王撰评其曰:"纯熟之至,

(1)　见《常熟文史资料选辑》(《常熟文史》第40辑)下册,上海社会科学院出版社,2009年版,第768页。

(2)　沙孟海《新安印派简史》,载《西泠艺丛》,1985年第12期。

迎刃而出,自然浑融,具有天趣……"(1)

　　看似闲庭信步,实则绵里藏针——其印风最大的特点便是一"雅"字:林氏的印章工稳端庄的原由无外乎用字与用刀,其用字平整,且单字形状皆统一于全印中,不激不厉,不愠不火,富于装饰美,如著名的"杏花春雨江南"一印,字形修长,刀法灵动,线与线的交接处故意留有接点,辅之以某些线条的断裂处理,便有一种朦胧飘渺之美。再看"晴窗一日几回看"一印,字形穿插自然,可谓天衣无缝,刀法遒劲,线条虽细,却挺拔如玉箸。"林皋之印",运刀极其娴熟,线条干净利落、爽朗流畅,篆字停匀妥帖,印面效果温文尔雅、清澈灵动、落落大方,为其代表作。再如"案有黄庭尊有酒"一印,数字虽平正无华,多用平行线方式处理空间,大胆采用重复线组的手法,但通过细节处的微妙变化以及少量短线弧线的穿插交错、点缀其间,且边栏残破虚无,以突出文字为中心,全印顿时生动活泼起来。正所谓"无一字不合法,无一笔不灵动"(王撰语),故此印粗看似平淡无奇,但愈观愈见其韵味盎然,苍秀隽永,别具特色,不得不令人感叹:非高手不能为之也!

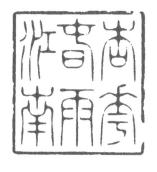

清　林皋　杏花春雨江南

清　林皋　晴窗一日几回看

(1) 〔清〕王撰《〈宝砚斋印谱〉序》,见〔清〕林皋《宝砚斋印谱》,清康熙五十一年(1712)刻钤印本(上海图书馆藏)。

清　林皋　林皋之印

清　林皋　案有黄庭尊有酒

清　林皋　嘉会堂印

清　林皋　张亶安收藏书画印记

清　林皋　陶情翰墨

清　林皋　碧云馆

碧云馆实物印面

西泠前四家

　　丁敬（1695—1765），字敬身，号钝丁、砚林、梅农、龙泓山人。浙江钱塘（今杭州）人。著有《武林金石录》《砚林诗集》三卷，另有《砚林印款》等。丁敬的篆刻，吸收了前朝各代的菁华，其"碎刀"技法变化万千。汪启淑《续印人传》赞曰："留意铁书，古拗峭折，直追秦汉。于主臣、啸民外另树一帜。两浙久沿林鹤田派，钝丁力挽颓风，印灯续焰，实有功也……"[1]的确，丁敬在印学史中的功绩不同一般——这不仅仅是反映在他的具体创作实践中，亦凸现于印学思想中：

丁敬像

清　丁敬　《挽鲍敏庵诗》隶书册（局部）

(1) 〔清〕汪启淑《续印人传》，载《清代传记丛刊·艺林类二十五》，明文书局，1985年版，第383页。

清　丁敬　敬身

清　丁敬　砚林丙后之作

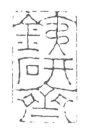

清　丁敬　铁研斋

清　丁敬　诗正

清　丁敬　耷

清　丁敬　洗句亭

"古人篆刻思离群，舒卷浑同岭上云。看到六朝唐宋妙，何曾墨守汉家文。"[1]一首
《论印诗》，就已有充分说服力。

丁敬的艺术创作是比较丰富的，篆刻作品的面目具有一种多样性和宽泛性的
特征，故有魏稼孙赞之"浑浑集大成"者也。他追求个性在艺术创作活动中的发挥
与表达，也相当注重印面的形式效果，既有广度又具深度。而其他三家，客观地讲，
则并未完全承接丁氏衣钵，或者说并未真正贯彻通透丁敬的印学思想——而仅以
"丁敬身印""龙泓馆印"等一批作品为范例、典型，沿袭、发扬并形成了一个固定的
"浙派风格"立场。当然，不可否认三家在技巧上相当精熟，碎刀技法的应用也比较
稳定，然而丁敬多种式样的风格特征被片面确立和简单固化：朱文以短切碎刀为
主，白文则拟汉印并增益波磔修饰效果——这种特定的形式语汇，从此便成为"浙
派"风格的标志。

"敬身"一印，颇具元人遗意，篆文洗练，线质古朴，饶有书卷气息。其以大量的
弧线运用为基本，参以局部直线，流丽中得稳重、端庄里显活泼，全印浑然一体、妙
趣横生，信为合作。再若"砚林丙后之作"，则因字数较多而将弧线直线运用之比例

―――――――――――

(1) 见丁敬"金农"印款。

清　丁敬　烟云供养

清　丁敬　袁氏止水

清　丁敬　鸿

清　丁敬　南徐居士

清　丁敬　包芬

清　丁敬　砚林亦石

清　丁敬　无夜吟草

清　丁敬　小梁

《西泠四家印谱》
光绪十一年（1885）本

略加调整，同时字形也相应配合——不像"敬"印文字之重心拉高，而是调低重心，以求印面整体之协调。其自称"戏仿元人"的"铁研斋"一印，与"诗正""髻"等印，则因印面形式或圆或长，故排字的方式更接近赵松雪诸作，颇见古意。"烟云供养"一印，刀碎而意足，似拙而实巧，不愧为钝丁晚年力作。"洗句亭"一印，厚实婉畅兼而有之，其边款亦洋洋百五十馀字，录曹芝（荔帷）论金石诗、又附自己答诗，可见为其得意之作。但他也有些不甚成功的作品，如自谓"仿松雪圜朱"的"袁氏止水"，则失之板滞，远不若自谓"仿文衡山"的单字印"鸿"等几件小品。

继丁敬之后，以蒋仁、黄易、奚冈三家为著名，且三家都是浙江杭州人，故并称为"西泠四家"，或称"西泠前四家"，现略作绍介于次。

蒋仁（1743—1795），原名泰，字阶平，后因得古铜印遂更名蒋仁，别号山堂、吉罗居士、女床山民，浙江仁和（今杭州）人，有《吉罗居士印谱》。工书法，宗晋、唐，行、楷尤佳，世推"当代第一"（长洲彭绍升有此跋语，后阮元《两浙輶轩录》、吴颢《杭郡诗集》等皆引此评）。诗文亦清雅拔俗。蒋仁的篆刻，宗法丁敬，"苍劲简拙、自有创格"。《西泠八家印选序》云："山堂人品绝高，自秘其技，不肯轻为人作，故

蒋仁像

清　蒋仁　昌化胡栗

清　蒋仁　小蓬莱

清　蒋仁　世尊授仁者记

清　蒋仁　康节后人

清　蒋仁　项墉

流传极少。"⑴赵之谦评论其作品为"西泠四家"中的逸品。蒋氏作品,在当时颇负盛名,《皇清书史》引郭麐语:"书法篆刻,妙绝一时"⑵,且情志高洁,"遇豪贵人辄引匿,求只字不可得"⑶,故"人得片石寸楮,珍若球璧"。⑷

"小蓬莱"一印,乾隆四十年(1775)二月为黄易所刻⑸,乃其代表作也。线条流畅,笔意浓郁,婉转通透,富有弹性;空间安排亦甚妥帖,笔画之参差交汇、曲线之向背收放,如网络一般,四通八达,错落有致;尤其是线条与线条之粘连"搭笔"处理,虚实相生,精微入妙。"昌化胡栗""康节后人""世尊授仁者记"诸作,羼入了古文的写法,别具一格,亦为蒋氏名品。

黄易(1744—1802),字大易,号小松、秋庵、秋景庵主,浙江仁和(今杭州)人。著有《小蓬莱阁金石文字》《小蓬莱阁金石目》《嵩洛访碑日记》《秋景庵主印谱》等。黄易诗词、山水以及篆隶书为世所重;受乃父黄树毅的影响,又以汉魏碑刻鉴藏著称于世,与翁方纲、钱大昕、王昶、孙星衍并称"金石五家"⑹。他治印则受业于丁敬,且潜心金石之学、遍访汉魏碑碣,故作品常有浓郁古朴的金石意味。黄易的

黄易像

(1) 〔清〕罗榘《西泠八家印选》序,见《西泠八家印选》,光绪三十三年(1907)钤印本。

(2) 〔清〕郭麐《灵芬馆集题山堂石墨诗》序,载〔清〕冯承辉《历朝印识》,浙江人民美术出版社,2019年版,第744页。

(3) 〔清〕震钧《国朝书人辑略》卷六"蒋仁",上海书画出版社,2020年版,第243页。此外,《光绪杭州府志拟稿》《鸥陂渔话》及马宗霍《书林纪事》等皆有载。

(4) 〔清〕陈文述《吉罗庵怀古》,载〔清〕陈文述《西泠怀古集》卷十,道光十年(1830)刊本。

(5) 按"小蓬莱阁",原为黄易七世祖黄汝亨贞父读书南屏之室,在杭州西湖雷峰之麓,后毁。

(6) 关于黄易的金石交游等相关内容可参见:朱琪《黄易的家世、生平与金石学贡献》,故宫博物院编《黄易与金石学论集》,故宫出版社,2012年版,第350–371页。

清　黄易　《小蓬莱阁金石目》
乾隆二十六年（1761）本

清　黄易　《白太傅诗》篆书横幅

清　黄易　梅垞吟屋

清　黄易　湘管斋

清　黄易　梧桐乡人

清　黄易　冰庵

清　黄易　戊子经元

清　黄易　生于癸丑

清　黄易　梅坪

清　黄易　筱饮

清　黄易　秋子

清　黄易　无字山房

作品,能独出己意、自有特色,故丁敬对此亦赞叹不已。因二人皆长年钻研于金石碑版,所以丁氏认为黄是"能继我而起者"(当时曾有将二人并称"丁黄"者,有何元锡集二家印为《丁黄印谱》为例)。黄易印风,对后来的陈鸿寿等人的影响也颇为明显。

　　黄小松二十岁为包芬所刻"梅垞吟屋",已颇老道。乾隆丁酉岁(1777)为张埙刊"文渊阁检阅张埙私印",款云:"仿水精宫道人篆意。"乾隆戊戌岁(1778)刊"乔木世臣",款云:"宋、元人好作连边朱文,丁丈敬身亦喜为之……黄易仿其意。"[1]嘉庆丁巳岁(1797)刊"桃红复含宿雨",款云:"仿宋、元人法。"[2]而"梧桐乡人"一印,也是浙派印章里模仿元朱一路的典型,款谓:"宋、元人印喜作朱文,赵集贤诸章无一不规模李少温。作篆宜瘦劲,政不必尽用秦人刻符摹印法也。此仿其'松雪斋'长印式。"[3]其实他是以宋、元朱文印的字形结构和章法空间结合浙派之波磔刀法为之,其壮岁所刊"戊子经元"印亦当是在此理念指导下的作品。然其"秋子""无字山房"之类的作品,则稍逊之,笔画略显柔弱,力度和厚度似皆未能尽如人意。

(1)　见《西泠四家印谱》(何元锡何澍父子拓本影印本),西泠印社出版社,1998年版,第65页。

(2)　〔清〕秦祖永辑《七家印跋》,载黄宾虹、邓实《美术丛书》第一册,江苏古籍出版社,1986年版,第841页。

(3)　见《西泠八家印选》,光绪三十三年(1907)钤印本。

奚冈像

　　奚冈（1746—1803），初名钢，字纯章，号铁生、鹤渚生、冬花庵主、散木居士、蒙泉外史等，安徽歙县人，后移居浙江钱塘（今杭州）[1]。著有《冬花庵烬馀稿》三卷及《蒙泉外史印谱》等。他天资聪颖，九岁即能作八分，亦工行草；山水力追元四家、花卉具南田笔意，成就亦高，颇负盛名，清代画史称"方、奚、汤、戴"四大家。奚冈的篆刻，以清新秀逸、隽丽淡雅著称。其实他也是师法丁敬，或曰其风格"与小松相近"。

　　奚铁生还是极有才情的，试看"姚氏八分"：在线条处理上，极富弹性，充满张力，不同凡响。为汪雪礓所刻"龙尾山房"一印的形式感则更强，一组组不同弧度的曲线，交织错落，成为一幅婉美、柔畅、流动的"图画"，视觉效果饱满和谐、清新夺目、鲜亮动人，是为"浙派"之名作。而"秋声馆主"一印，风格上显然也是学元人风味的，如其在边款中亦自谓："倪高士云林有朱阳馆主印，此则学其法也。""碧沼渔人"，则三繁一简，大开大合。再如为梁绍壬所刻的斋馆印"两般秋雨庵"，配合异形章的特殊形式，以不同弧度的曲线与之呼应，虽是同种模式和基调，但似乎古雅的意味稍嫌不足？

(1)　清嘉庆十七年（1812）刻本《黟县志·人物志》载："字铁生，十一都际村人，布衣；工字画，笔清超，晚流寓钱塘。"〔清〕黄德华《竹瑞堂诗钞》卷四称："铁生黟人，流寓浙江……"清同治三年（1864）刻本。

清 奚冈 姚氏八分

清 奚冈 龙尾山房

清 奚冈 碧沼渔人

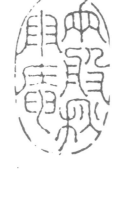

清 奚冈 秋声馆主

清 奚冈 接山草堂

清 奚冈 两般秋雨庵

清 奚冈 蒙老

清 奚冈 奚

清 奚冈 罗

清　奚冈　《林壑清深图》山水轴

清　奚冈　篆书轴

西泠后四家

西泠后四家基本上是沿袭着前四家的轨迹发展的,故亦有统称为"西泠八家"者。按,咸丰十一年(1861)杭州毛西堂在"西泠四家"的基础上加入陈豫钟、陈鸿寿,辑成《西泠六家印谱》,同治六年(1867)丁丙又增入赵之琛、钱松二人,辑成《西泠八家印谱》,"八家"之谓于是确立。光绪中丁辅之再集拓八家印稿及边款为《西泠八家印选》,前有罗榘序,概叙始末:

古无以刻印名者,有之自吾乡吾氏始,自子行著《学古编》,而刻印之秘始宣,然手刻之石今不及见矣。何雪渔绍文三桥之传,踵美增华,规模大备。三百年来留传愈稀,至近日始如威凤祥麐,偶见于博古之家所秘藏者,大率重橅之石也。丁龙泓出,集秦、汉之精华,变文、何之蹊径,雄健高古,上掩古人。其后蒋山堂以古秀胜,奚铁生以淡雅胜,黄小松以遒劲胜,均以龙泓为师资之导,即世所称为武林四大家者也。山堂、铁生,人品绝高,自秘其技,不肯轻为人作,故留传绝少。龙泓性虽绝俗,惟求则必应,故两经兵燹而传石多于奚、蒋二家。惟小松官于齐鲁,搜罗金石文字最富,故其刻印也,每以汉魏六朝碑额为师,雄深浑朴,时或出龙泓之外。馀若秋堂以工致为宗,曼生以雄健自喜。次闲继出,虽为秋堂入室弟子,而转益多师,于里中四家无不橅仿,即无一不绝肖。晚年神与古化,锋锷所至,无不如志,实为四家后一大家。叔盖以忠义之气,寄之于腕。其刻石也,苍莽浑灏,如其为人,与次闲可称二劲。后人合之秋堂、曼生,为武林八家,空前绝后,四十年已来无有继之者。[1]

(1) 见丁仁辑《西泠八家印选》,光绪三十三年(1907)钤印本。

陈豫钟像

陈豫钟（1762—1806），字耦渔、浚仪，号秋堂、求是斋、墨缘居主，浙江钱塘（今杭州）人。有《求是斋印谱》《求是斋集》《古今画人传》等。陈豫钟出身于金石世家，见多识广[1]。他深通小学，精研金石文字（阮元宦浙，邀其摹写古文，为文庙铸钟鼎铭[2]），善篆隶，工小楷，擅兰竹。陈豫钟篆刻，"专宗龙泓，兼及秦汉"，同时直接请益于黄易、奚冈。其作法度谨严，工整秀丽，有"书卷气味"。陈氏注重对传统法则的继承和吸收，先有基本功而后再求发挥，"凡秦、汉以下至前明诸家印谱，无不临摹"[3]，按部就班、循序渐进；同时也非常讲究正中求奇、稳中求变，曾谓："书法以险绝为上乘，制印亦然，要必既得平正者，方可趋之。盖以平正守法，险绝取势，法既熟，自能错综变化而险绝矣。"[4]他的边款相当有特色，取法晋唐小楷，密行细字，精妙整齐，为黄小松"首肯者再"（见"最爱热肠人"款[5]），自己也对此"尤以自矜"。

"西梅"一印，字形古朴典雅，唯笔画略嫌琐碎，线条的通畅性和完整度便有所欠缺；"静安庐"一印笔画虚实有度，章法字形之安排亦极为服帖、安稳，正是魏锡曾所谓"小印极精能"之代表。"久竹"一印字形虽简略，但不觉空虚，大块留白处配合若隐若现的边栏，极尽巧思，颇有看头。陈振濂谓其印作"能见出很敏感的空间

(1) 相关内容可参阅：朱琪《"西泠八家"之陈豫钟研究》，《西泠印社国际学术研讨会论文集》，西泠印社出版社，2013年版，第247—266页。

(2) 〔清〕阮元《定香亭笔谈》卷四，清嘉庆五年（1800）扬州阮氏琅嬛仙馆刻本。

(3) 〔清〕林大宗《名人印集》，清道光十九年（1839）钤印本。

(4) 见陈豫钟"赵辑宁印·素门"印款。

(5) 款云："后又得交黄司马小松，因以所作就正，曾蒙许可，而余款字则为首肯者再。盖余作款字都无师承，全以腕为主，十年之后，才能累千百字为之而不以为苦。或以为似丁居士、或以为似蒋山堂，余皆不以为然。今馀祉兄索作此印，并慕余款字，多多益善，因述其致力之处，附于篆石，以应雅意何如？"

清　陈豫钟　西梅

清　陈豫钟　静安庐

清　陈豫钟　久竹

清　陈豫钟　赵氏献父

清　陈豫钟　说畕翰墨

清　陈豫钟　琴坞

清　陈豫钟　卢小凫印

清　陈豫钟　篆书轴

构架意识与线条穿插的功夫"[1]，不无道理。而"赵氏献父"一印，则完全是仿"赵氏子昂"之类的作品。

陈鸿寿（1768—1822），字仲遵，又字颂父，后更字子恭[2]，号曼生、曼龚、恭寿、胥谿渔隐、种榆道人等，浙江钱塘（今杭州）人。有《种榆仙馆印谱》《种榆仙馆摹印》《种榆仙馆诗钞》《桑连理馆集》（已佚）等。工书法，隶书尤有特色，享誉当时；官溧阳时，喜好制壶，世称"曼生壶"；印以"遒练""浑厚"著称，与陈豫钟并称"二陈"。陈鸿寿的艺术观，在浙派的基调上又十分强调趣味性、偶然性和自由度，尝谓："诗文书画不必十分到家，乃时见天趣……"[3]

陈曼生嘉庆十一年（1806）为胡敬（书农）所刻"南宫第一"可谓其名作——笔画之起承转合处皆极尽变化，细腻精到；字法纯取古典，意味深长，"第"字的长弧线婉转曲折，"宫"字的两个口则方圆相间，"一"字虽简，然笔画扎实凝练，配合下端边栏之残破亦极巧妙，此处留白便顿然豁朗……全印的每一处局部和细节似乎都出于不经意间，但我们却又不得不承认这正是"最佳处理方案"，实在令人叹服。"许氏子咏"一印亦见巧思，自称"仿元人法"，而几处"非常规"的三角形态，为其对传抄古文的认识和化用，又巧妙、合理地融于元朱文印式中，稳健潇洒，颇见新意，在长线条的"环境"中悠然自在，毫无唐突之弊。所以，说其印"参互错综，出神入化，洋溢乎盈盈寸石间"还是有道理的。

陈鸿寿像

(1) 陈振濂《中国书画篆刻品鉴》，中华书局，1997年版，第897页。

(2) 丁仁《丁鹤庐西泠八家印存稿》影印本"陈曼生"注。（日）丁鹤庐研究会，2003年版，第18页。

(3) 〔清〕陈鸿寿《桑连理馆集》，转引自沙孟海《印学史》，西泠印社出版社，1987年版，第149页。

清　陈鸿寿　南宫第一

清　陈鸿寿　献夫

清　陈鸿寿　许氏子咏

清　陈鸿寿制瓢壶

清　陈鸿寿　《得鱼卖画》隶书联

赵之琛像

赵之琛（1781—1852），字次闲，号献甫，别署退庵、宝月山人等，浙江钱塘（今杭州）人。有《补罗迦室印谱》《补罗迦室诗集》等。其性嗜古，长于金石文字之学，受业于陈豫钟，为其入室弟子；阮元所编《积古斋钟鼎彝器款识》，内文则多半由赵之琛所摹。其山水、花卉、书法皆精。赵之琛刻印"能尽西泠诸家之长"——确实他在精、巧、美方面功力精深，赵之谦也说过"浙宗见巧莫如次闲"⁽¹⁾，但拙朴含蓄、生动变化则略嫌不足，或曰"丁、蒋风格至此已少遗存"⁽²⁾。确实，尤其到了他晚年，刀法、章法皆已趋向了一种固定的"程式"，面貌单一，渐趋僵化，习气较重。故魏锡曾认为其难与前几家相颉颃，尝论：

> 钝丁之作，熔铸秦、汉、元、明，古今一人，然无意自别于皖。黄、蒋、奚、陈曼生继起，皆意多于法，始有浙宗之目。流及次闲，偭越规矩，直自郐尔；而习次闲者未见丁谱，自谓浙宗，且以皖为诟病。无怪皖人知有陈、赵，不知其他。余常谓浙宗后起而先亡者，此也。⁽³⁾

赵次闲诸印中，若"仿元人篆法"之作"辅元"，尤其是自谓"拟松雪翁"之"林氏少穆"等，小巧精到，又不失雍容大度之意味；再如临刻丁氏的"烟云共养"一印，显然也是比较纯正、地道的。

(1) 〔清〕赵之谦《书扬州吴让之印稿》，载〔清〕赵之谦《赵之谦集》（戴家妙整理）第一册，浙江古籍出版社，2015年版，第136-137页。

(2) 沙孟海《印学史》，西泠印社出版社，1987年版，第149页。

(3) 〔清〕魏锡曾《吴让之印谱跋》，载黄宾虹、邓实《美术丛书》第二册，江苏古籍出版社，1986年版，第1448页。

清　赵之琛　辅元

清　赵之琛　林氏少穆

清　赵之琛　烟云共养

清　赵之琛　芝兰室藏阅书

清　赵之琛　灵檀馆图书记

清　赵之琛　诵先人之清芬

清　赵之琛　《翁森四时读书乐诗》篆书轴

钱松像

钱松（1818—1860），原名松如，字叔盖，别号耐青、铁庐、云和山人、云居山民等，晚号西郭外史，浙江钱塘（今杭州）人。有《铁庐印谱》，高邕于光绪三年（1877）辑其遗印成《未虚室印赏》四卷行世。书精篆隶，通金石小学、山水花鸟，又十分刻苦，曾摹刻汉印两千余方，基本功相当扎实。钱松的高明之处在于：取法丁、蒋二家的浑厚朴茂处，结合秦汉风范、融汇宋元法式，字法造型、章法处理，皆能严谨沉着而又古意浓郁，所以其作品的意境甚是高古醇厚，吴昌硕在论近世印时，对他也是极为推重的。此外，关于钱松的归属问题，亦有近人邓散木、方去疾、叶一苇诸家论其"非浙派"，因与本文关系不大，暂不展开。但是这里说明一个什么问题？钱松篆刻水平，某种程度上可以说是超出其他三人的，所以韩天衡才会讲"把杭州人钱松列入'西泠八家'，不是抬举，而是一种贬低。"[1]

钱叔盖自称"仿元人印"的"稚禾八分"，大胆地使用了数处大圆弧为主干，且相互之间粘连穿插、顾盼呼应、一气相贯；同时，印文实而边框虚，"力"则由中宫向外延发散。这种以线条带动空间、大开大合的形式，是在传统宋、元朱文印的基础上有所突破而更加强调视觉效果的鲜明化——个性外扬、充满张力。"山水方滋""鼻山藏""文正后人"诸印，则更多地追求方圆兼济、向背揖让、疏密照应之趣，充分体现了钱松在继承和发展两方面的才华。

要言之，西泠后四家对于浙派朱文包括"元朱"一路的发扬，总体而言是在前四家风格范围内的一种"限定式"的创作模式，他们在稳定和发扬"浙派"这一风

———————————

[1] 韩天衡《明清江南地区文人篆刻艺术》，载《第六届"孤山证印"西泠印社国际印学峰会论文集》，西泠印社出版社，2020年版，第14页。

格系统方面的努力和功绩是不可磨灭的，但确有程式化之弊。所以，不仅仅魏稼孙，钱泳也对"近时模印者，辄效法陈曼生司马"而"以为不然"[1]；黄宾虹则曰："仆于西泠，差喜龙泓，余子圭角太甚，似伤和雅……"；[2]傅抱石论"道光时的陈豫钟及稍迟的赵之琛，即一变初期丁、黄诸家的法度，而放任己意，就不免使人有具体而微之感了，到了同治、光绪，丁、黄的精神更是荡然无存。"[3]再如，方介堪《玉篆楼谈艺录》对"八家"有一段小结性文字，言简意赅，深中肯綮，兹迻录如下：

　　丁敬身为浙派巨擘，此非但指其开创浙派，亦就其造诣而论。善用切刀，白文拙朴厚重，朱文流动沉着，边款法何震而结体天真烂漫，刀法朗润，皆前所未有。黄小松、蒋山堂、奚冈、陈豫钟，皆师法丁氏，或拙朴中秀逸，具体而微，各有所擅。惜陈曼生、赵次闲平生刻印太多，草草不及应付，遂以一定法式塞之，无论朱文白文，圭角均太甚，使人望而生厌。积习一深，遂趋僵化。其时浙派印风遍天下，海内学者趋之若鹜。钱叔盖最后出，其眼光才力皆足以挽狂澜于既倒。惜当时积弊太深，钱氏又享年不永，势遂不可为……[4]

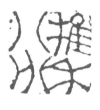

清　钱松　稚禾八分

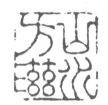

清　钱松　山水方滋

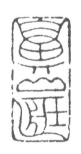

清　钱松　鼻山藏

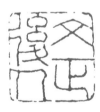

清　钱松　文正后人

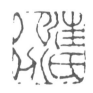

清　钱松　汪氏八分

(1) 〔清〕钱泳《履园丛话》十二"艺能"，中华书局，1979年版，第314页。

(2) 黄宾虹《与李壶父书》，《黄宾虹金石篆印丛编》，人民美术出版社，1999年版，第290页。

(3) 傅抱石《中国篆刻史略》，《傅抱石美术文集》，上海古籍出版社，2003年版，第269页。

(4) 载《书学之路——中国美术学院书法专业创办五十周年文献集》，中国美术学院出版社，2012年版，第134页。

清　钱松　竹节砚斋

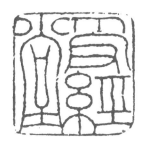

清　钱松　受经堂

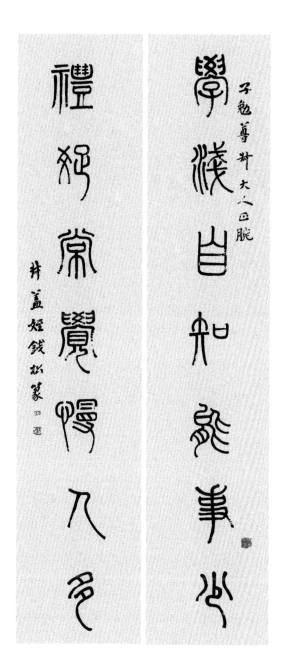

清　钱松　《学浅礼疏》篆书联

《西泠八家印选》
清光绪三十三年（1907）

丁仁《西泠八家印选》
民国十五年（1926）本

邓石如：印从书出　刚健婀娜

邓石如（1743—1805），原名琰，字石如，为避嘉庆帝讳改名石如，字顽伯，号古浣子、完白山人等。安徽怀宁人。后人辑有《完白山人篆刻偶存》《完白山人印谱》。邓石如是清代著名的书法家，被誉为"国朝四体第一"[1]，尤其篆书，将有别于"秦篆"系统的"清篆"带到了一个新的高度，贡献杰出。他的篆刻，早年学何雪渔、梁千秋，后为之一变，将书法与篆刻紧密结合，故其印作笔意盎然，姿态万千，气象一新。《绩语堂论印汇录》中曾提到，他自己也尝认为作品"刚健婀娜"（"乱插繁枝向晴昊"款）。沙孟海称："顽伯为罗两峰作'乱插繁枝向晴昊'七字印，边款云：'两峰子画梅，琼瑶璀璨。古浣子摹篆，刚健婀娜。'夫子自道如此。后人为顽伯体者，得其婀娜易，㧑叔、让之、圣俞下逮徐袖海之伦皆是也。兼有其刚健实难，二百年未得其人。"[2]魏锡曾言其创作："书从印入，印从书出，其在皖宗为奇品、为别帜。"[3]后世则将其印风概为"圆劲浑厚"的美学范畴。创作理论上，邓石如以"铁""锁""钩"三字为自己刻印的方法论，并总结了前人的篆刻经验，得出刻印须

(1)　〔清〕包世臣《完白山人传》载："（曹文敏）遍赞于诸公，曰：'此江南高士邓先生也，其四体书皆为国朝第一。'"见《包世臣全集·艺舟双楫》卷五，黄山书社1997年版，第367页。按，邓石如之篆、隶、印，一般皆公认，唯行、草二体，历来有不同观点，如赵之谦曾曰"我朝篆书以邓顽伯为第一"，也说过"草书不克见，行书亦未工"；马宗霍甚至称其行草书为"野狐禅"。

(2)　见沙孟海《沙邨印话》，载《沙孟海论书丛稿》，上海书画出版社，1987年版，第100页。

(3)　〔清〕魏锡曾《吴让之印谱跋》，载黄宾虹、邓实《美术丛书》第二册，江苏古籍出版社，1986年版，第1448页。

邓石如像

方圆结合、刚柔相济的矛盾统一的辩证观,正如他在书法上"疏处可以走马,密处不使透风"的矛盾统一论。其篆刻见解与实践,在印学发展史上起到了一种巨大的推动作用——吴熙载、徐三庚、赵之谦、黄士陵诸多大家无不受其影响,这是不争的事实。"圆朱入印始赵宋,怀宁布衣人所师。一灯不灭传薪火,赖有扬州吴让之"(1)。丁辅之一首绝句,就已经点明了两个问题:邓石如对宋元朱文的传承、吴氏圆转流畅的印风及其与邓氏的内在衔接关系。

　　钱君匋《中国玺印的嬗变》谓:"(邓石如)朱文则发展赵孟頫的元朱文。"(2)我们来看几个案例——"意与古会",印逾五公分见方,但不觉松散,反而显得凝聚紧密,团结一气。究其因,盖由字法之动静结合、字形间穿插合契;且其笔画圆润凝练,扎实稳健,强调了"书写意味"和"笔势特征",一如其自谓之"刚健婀娜"。沙孟海谓邓氏将"篆书上生龙活虎千变万化的姿态运用到印章上,这是印学家从未有过的新事……"(3)洵为不虚。"燕翼堂""守素轩"五面印,亦其力作。此处可见他特别擅长使用不同弧度的曲线——单独的曲线、连续复合的曲线以及多个曲线形成的线组,层层递进、有机关联;而且,各个关系处理上都非常服帖、合理,印面完整而统一,既具古味,又有新意。包括"家在环峰漕水"诸印,皆是包世臣所谓"刻印白

(1)　黄惇《中国印论类编》,荣宝斋出版社,2010年版,第450页。

(2)　钱君匋《中国玺印的嬗变》,载《西泠印社九十周年论文集——印学论谈》,西泠印社出版社,1993年版,第8页。

(3)　沙孟海《印学史》,西泠印社出版社,1987年版,第156页。

文必用汉，朱文必用宋(元)"(见"雷轮"五面印款[1])的写照——边栏皆以大胆的虚无残破为之，而在粘边处线条略粗厚，整体文字刊刻异常厚实稳重、韧性十足，字形则根据笔画之繁简就势安排，书写意味极浓，全印团聚妥帖而丝毫不觉散脱。而著名的"江流有声断岸千尺"一印，被誉为"篆刻史上划时代之杰作"(方介堪语)，则更是充分体现了其"刚健婀娜"的特征："刚健"者，雄强也；"婀娜"者，柔美也——笔意浓厚、圆转遒劲，运刀流畅滋润、虚实有度。文字方面亦显巧思，若"岸"字之借笔、若重复线条成为线组而与大面积的留白形成的对比和呼应……凡此种种，皆在造就一种不平衡中的平衡，全印布局可谓是"疏处走马、密不透风"之典范，充分体现出他"计白当黑，奇趣乃出"的印章美学思想，不愧为一代大家。

(1) 款云："此完白山人中年所刻印也。山人尝言：'刻印白文用汉，朱文必用宋(元)。'然仆见东坡、海岳、沤波印章多已，何曾有如是之浑厚超脱者乎！盖缩(李斯)峄山、(李阳冰)三坟而为之，以成其奇纵于不觉。识者当珍如秦权汉布也。包世臣记。"

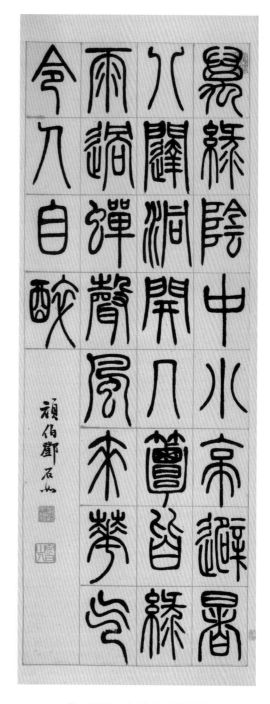

清　邓石如　《小窗幽记》篆书轴

<p style="text-align:center">清　邓石如　意与古会</p>

<p style="text-align:center">清　邓石如　两地青礐　　　清　邓石如　绍之　　　清　邓石如　家在龙山凤水</p>

守素轩实物印面　　　　　　　　　　　　燕翼堂实物印面

清　邓石如　燕翼堂

清　邓石如　守素轩

清　邓石如　古欢

清　邓石如　一日之迹

清　邓石如　家在环峰漕水

清　邓石如　江流有声断岸千尺

使刀如笔吴熙载

　　吴熙载(1799—1870),原名廷飏,后以字熙载为名,一字让之,别署攘翁,号晚学居士,江苏仪征人。有《师慎轩印谱》等。早年为包世臣弟子,包氏亦"尽其所学教导"(马宗霍《书林藻鉴》语);后又私淑完白,书法篆刻,多用邓法,而更为突出强调了潇洒自如、柔美多姿的态势,形成了一种轻松、自然、飘逸的独特风格。吴熙载刻印,运刀迅疾,功夫精熟,正是"使刀如使笔"[1];吴昌硕评价曰:"让翁平生固服膺完白,而于秦汉印玺探讨极深,故刀法圆转,无纤曼之习,气象骏迈,质而不滞……"甚至认为"学完白不若取径于让翁"[2]。我们也确实可以从他的作品之中洞察"使刀如笔"的感觉,并非"谨守师法,不敢逾越",至少在圆转畅达、表现笔意的一面还是颇有创意的,尤其在"细节点"的表达上,如笔画之转折、承接及起笔收笔处,更是精妙、轻快、灵活,匠心独具。诚然,吴印这种流丽又不失厚重的特殊线质,与其"浅刻"不无相关——笔道浅,辄切口缓,钤出后线条边缘的细微变化自然比深刻法来得丰富(我们可以想象一下,对比黄牧甫薄刃、小刀、深刻,则线条相对挺拔、干净)。惟"吴刀"不传,斜口刀、三角刀、四棱刀……虽然说法不一,但必是浅刻、披削——这是他在刀法上的重要贡献。

[1]　见吴熙载"汪鋆·砚山"两面印之姚正镛跋语:"让老刻印,使刀如使笔,操纵之妙非复思虑所及";及高时显《吴让之印谱》跋:"让之刻印使刀如笔,转折处接续处善用锋颖,靡见其工,运笔作篆,圆劲有气。"按,朱简《印章集说》有论:"使刀如使笔,不易之法也。正锋紧持,直送缓结,转须带方,折须带圆;无棱角,无臃肿,无锯牙,无燕尾,刀法尽于此矣。"

[2]　见《吴昌硕跋〈吴让之印存〉》,载《西泠艺丛》,2018年第7期,第82页。

吴熙载像

清　吴熙载　包氏伯子

清　吴熙载　生气远出

清　吴熙载　画梅乞米

"包氏伯子"等印，多用弧线、圆形，有宋、元遗风但更多新意，提按顿挫处传达出其刀法的敏锐、丰富、细腻，长线舒展流动，以"披""削"的运刀求得婉畅之美。"子京秘玩"则在形式处理和线条运用方面保留了浓郁的古典气息，而在字形的疏密对比和收放揖让等处以"吴家风貌"为之，正是赵之谦所谓"息心静气乃得浑厚"者。"生气远出"，印面饱满，上二字平稳端庄，另二字倾斜跌宕，这对"组合"匠心独运、翩翩多姿，完全不同的因素巧妙结构，相依相靠，冰炭兼容，让观者品读起来饶有趣味。其为汪砚山所刻之"画梅乞米"一印却是非常有意思的典型：此印并不是以他擅长的刀法精熟见长，而颇有宋、元古人之拙朴意味，印文虽满，但正斜有致、曲直相参，和线质的生涩、稚拙、厚实甚是合拍，不知让翁刊刻是印之际是否本就有"不计工拙"而"信手为之"的意思？

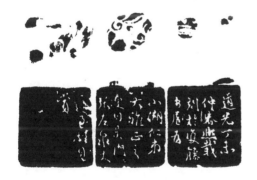

清　吴熙载　子京秘玩

清　吴熙载　学然后知不足

清　吴熙载　观海者难为水

清　吴熙载　盖平姚正镛字仲声印

有清乾嘉以來徽學莫盛於治經由江戴而傳高邮王氏至於常州
學派為之一變治印之學徽宗自程邃區巴雋堂追蹤秦漢至鄧完白乃
變維揚吳讓之四體書學鄧完白而姿媚過之曰以其筆法作畫治印
其治印也承西泠諸家之緒初學浙派終專徽宗趙撝叔揚林經學得常
州學派之傳花治印不立門戶傾許巴雋堂為尤至今觀叙讓之印存
所稱徽浙兩宗巧拙深中肯綮述讓之姿媚一鑒一橫必求展勢顯為
得素印漢遺意非善變者不克臻此讓之擋井欲以其治經之學通於治印
即治印而論詩大雅宏達於藏為群解人不當如是那　魯盦先生其善藏
之庚午春日歙黃賓虹謹跋

黄宾虹跋　《吴让之印存》

書揚州吳讓之印稾
摹印家兩宗曰徽曰浙之宗尚開之沿為
習尚雖极一醜惡猶得窮好徽宗無新奇可
喜然學似易而實難巴於胡城既劲薪火不
滅頗有揚州吳讓之、所摹印十年前曾
見之为大歎那令年秋觀稼孫自泰州來
始为漢之、訂稾讓之復刻兩印令稼孫
寄余乃乃編觀亦受於作讓之於印宗鄧

清　赵之谦《书扬州吴让之印稿》(局部)

清　吴熙载　岑氏仲陶

清　吴熙载　攘之

清　吴熙载　仲海书画

清　吴熙载　甘泉岑生

清　吴昌硕《跋吴让之印存》（局部）

清　吴熙载　十二砚斋

清　吴熙载　《陆机演练珠》篆书十条屏

徐三庚的矛盾

　　徐三庚（1826—1890），字辛谷，号袖海、井罍、别号金罍山民、金罍道人、似鱼室主等，浙江上虞人。擅书印之外，亦长于刻竹、制作文玩，毕生以鬻艺为业，学他一路的印人也不少，"近时篆刻家多宗之"（《广印人传》语），甚至还有东瀛弟子，如圆山大迁、秋山纯等[1]。著有《金罍山民印存》《金罍印摭》《似鱼室印蜕》。徐氏篆刻，早年学浙派陈鸿寿、赵之琛诸家，后学邓派一路，并进一步强化了飘逸多姿的一面，"飞舞纤巧，体态甚美"（沙孟海语），一若"吴带当风"。线质上，以柔美轻巧、细腻多姿为基点；线形上，强调"一波三磔"的变化；结体上，则以强烈的疏密对比关系、大弧度的曲线与高密度的平行线的反衬关系为特征。

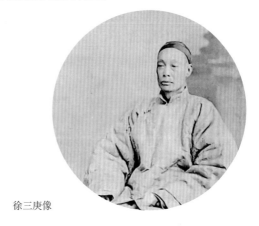

徐三庚像

(1)　张小庄《徐三庚生平交遊考述》，《书法丛刊》2013年第2期，第95—96页。

若"上虞周泰""延陵季子之后"二印，笔画精美，结体舒展，洵为佳构。自谓"仿宋人连边朱文"的"兰生白笺"以及"拟宋人黏边朱文"的"丁丑翰林"，再如一批款跋自云"拟赵松雪""仿松雪斋篆""拟水晶宫道人法"的"穗知所藏""圆鉴斋""吴桥孙氏""学英""燕园客隐""心得所好""问青天何恁昏沉醉"等等，味道尚纯正。

当然，也有观点认为其印作如"孝通父""谦退是保身第一法"之类，让头舒足、习气太深，不够自然大度而过于柔媚纤弱——确实，他的某些作品尤其是晚年所作，在字形结构和空间的处理上存在着过分强调和夸张的问题，"徒以造作妍媚取悦于世"（方介堪语），疏密收放的对比，开合展蹙之反差，锋芒毕露，虽说自家面貌鲜明，但终究显得有些矫揉做作、匠心暴露无遗，辄难有"大家气象"了，所以说对"度"的把握，是篆刻创作实践中的一个大课题。

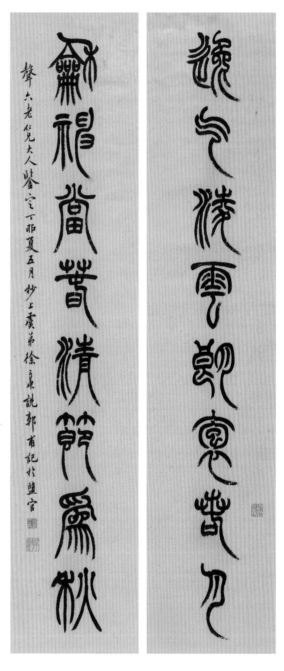

清　徐三庚　《逸气和神》篆书联

清　徐三庚　上虞周泰　　　　　　清　徐三庚　延陵季子之后　　　　清　徐三庚　丁丑翰林

清　徐三庚　兰生白笺

清　徐三庚　圆鉴斋

清　徐三庚　穗知所藏　　　　　　清　徐三庚　梦萱草堂

清　徐三庚　看尽名山行万里　　　清　徐三庚　谦退是保身第一法　　清　徐三庚　燕园客隐

赵之谦——"笔墨"的新高度

赵之谦(1829—1884),字㧑叔,一字益甫,号悲庵、无闷、冷君、憨寮、铁三等。浙江会稽(今绍兴)人。著有《悲庵居士文存》《悲庵居士诗賸》《补寰宇访碑录》《二金蝶堂印谱》《六朝别字记》等。

赵之谦才智高、学问深,艺术感觉极为敏锐。他书画修养深厚,善于融魏碑书于行、草、篆、隶,豪放洒脱,卓有风骨;所作花卉笔墨酣畅,沉厚峻峭,浓郁茂密,所以言其"书画篆刻皆第一流"(沙孟海语)并不为过。赵之谦刻印,"初遵龙泓、既学完白,后乃合徽、浙两派,力追秦、汉,渐益贯通"(见胡澍《二金蝶堂印谱》序);他又把所取资的领域扩而广之:权量诏版、泉币镜铭、瓦当石碣等等,无不采入其中,"回

赵之谦像

《二金蝶堂印谱》
清光绪二十八年（1902）本

翔纵恣，唯变所适"[1]，眼界、手段，皆极宽，诚可谓"印外求印"之典范。他以北碑书、汉画像等题材刊制款识，面貌新异，亦别具特色。同时，赵之谦不主张故意斑驳破损以求古意，而是倾向于在文字取材方面的延展和拓宽以增加金石味，所以他关于入印文字的思考与实践就成为其篆刻创作的一个最重要的因素。正如他自己所说的"为六百年来摹印家立一门户"（见"松江沈树镛考藏印记"款）——在技法要求上，赵之谦讲究"笔墨"情趣和韵味，尝作论印诗云："古印有笔尤有墨，今人但有刀与石。"（见"钜鹿魏氏"款）所以，"有笔有墨"的境界，也正是他在技法上的最高

(1) 〔清〕叶铭《赵㧑叔印谱》序，载〔清〕赵之谦《赵之谦集》（戴家妙整理）第四册，浙江古籍出版社，2015年版，第1260页。

追求——"笔""墨"与"刀""石"的辩证关系,赵之谦为我们展示了一个全新的世界:融会贯通,立异标新,生面别开。也由此被认为是"推动我国篆刻艺术向新方向发展的骁将。"(钱君匋语)当然,在客观上,赵之谦的时代,金石学盛极一时,资料宏富,这也是他的一个有利的外部条件和学术支撑。

赵之谦篆刻艺术的实践,使得晚清印坛从一种较为保守的思维中彻底解放出来,在古典和传统中凸现出现代意识和创新精神,形成了一个篆刻艺术的新局面,于是学习他的体制和风格以及受到他印学思想影响的印人接踵而起,对后世之影响确实极大。同时,从清代印坛"流派"的角度来分析,"徽、浙异宗,至㧑叔、叔盖而其流渐合。"[1]"浙、皖二派原泾渭分明,自赵氏之后逐渐合流,浙派失势,不能与邓派平分秋色。"[2]

"季欢"一印,从边款可知其创作的指归:"六朝人朱文只如此,近世貌汉印者多,遂成绝响耳……"另如"悲庵""安定""朱氏子泽""赵之谦印""华延年室收藏校订印"等,风味亦近。更有名的或许还是"镜山"一印,印面更大,线条柔润厚实、笔画婉转流畅、气息清净安详,古意盎然中又不乏个性特征,款曰:"六朝人朱文本如是,近世但指为吾赵耳……知古者益甚少,此种已成绝响,日貌为曼生、次闲,沾沾自喜,真乃不知有汉,何论魏晋者矣。"显然赵氏于此间还是有颇浓的"复古"创作理念的。越五年,作"鉴古堂"印,在技巧上则更为成熟精到,形式层次也更加丰富生动,各种技法因素的协调和处理手段上已经到达了一个相当的高度——"古"与"今"、"笔"与"墨"、"刀"与"石"等一系列关系在此间的融会合流,使他已然占据了清代篆刻史上的一个制高点。

————————

(1) 沙孟海《沙邨印话》,载《沙孟海论书丛稿》,上海书画出版社,1987年版,第100页。

(2) 方介堪《玉篆楼谈艺录》,载《书学之路——中国美术学院书法专业创办五十周年文献集》,中国美术学院出版社,2012年版,第136页。

清　赵之谦　季欢

清　赵之谦　悲庵

清　赵之谦　安定

清　赵之谦　赵之谦印

清　赵之谦　朱氏子泽

清　赵之谦　树镛审定

清　赵之谦　如愿

清　赵之谦　竟山拓金石印

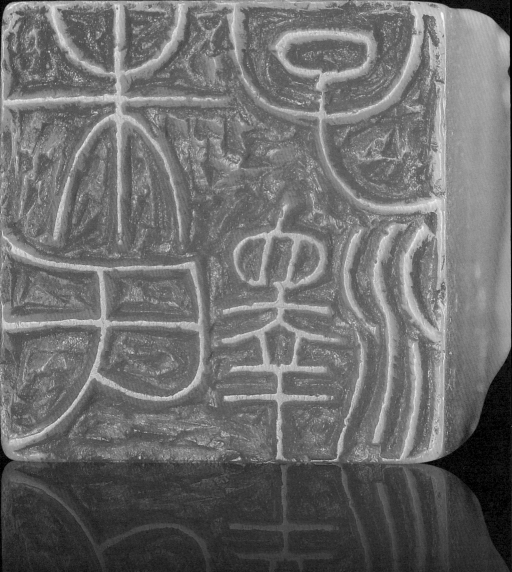

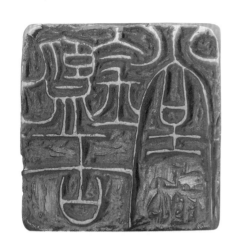

清　赵之谦　鉴古堂

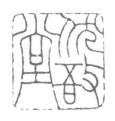

清　赵之谦　益父

清　赵之谦　伏敔堂

清　赵之谦　面城堂

清　赵之谦　均初所有金石之记

清　赵之谦　成性存存

清　赵之谦　绩溪翁

清　赵之谦　定光佛再世坠落娑婆世界凡夫

清　赵之谦　《龙河鱼图》篆书轴

清代诸家略览

　　顾苓(1609—1682后),字云美、员美,别署浊斋居士、塔影园主人,江苏吴县(今苏州)人。著有《塔影园集》《金陵野钞》《卜居集》等。顾苓主要活动于崇祯至康熙年间,明亡后,自辟塔影园于虎丘山麓以避客,隐居不仕。在明末清初,他是公认"得文氏之传"的一位大家(周亮工语),其亦自居为"文氏弥甥"(按,顾苓外祖母为文彭之孙女、文元发之女,与文震孟、文震亨为兄妹)[1],为是时吴门篆刻之代表人物。据称当时要学"三桥派"的人因难见文氏印作真迹,便都师从于顾氏,从他那里得到真传。顾苓工诗文,善篆、隶,精行、楷。与郑簠比邻而居,相交甚密。其书仿赵子昂,又留心汉隶,取法以《夏承碑》为主,于汉碑研究尤为精深。治印首推文三桥,并取秦、汉法,参宋、元朱文印,工整秀润,不以形似,于神韵处取意趣,颇见功力。曾曰:"白文转折处须有意。非方非圆,非不方非不圆;天然生趣,巧者得之。"[2]杨复吉有诗云:"白石元章著宋、元,一灯不坠溯渊源。三桥馀韵传吴下,继起端推塔影园。"[3]他的篆刻在当时名声不小,风格秀劲古拙而又有自然天趣,后人因称此风格为"塔影园派"。周亮工推之为先辈典型,汪启淑《续印人传》载:少甫(吴树萱)"工篆隶摹印,师承秦汉,尤爱顾云美《塔影园谱》苍秀古雅,洵足珍赏"。[4]清嘉、道

(1)〔清〕顾苓《先处士府君行状》,载《塔影园集》卷一,国家图书馆藏清钞本。

(2)〔清〕顾湘《小石山房印苑》卷九,光绪甲辰(1904)海虞顾氏钤印本(上海图书馆藏)。

(3)〔清〕杨复吉《论印绝句》,载黄宾虹、邓实《美术丛书》第二册,江苏古籍出版社,1986年版,第1252页。

(4)〔清〕汪启淑《续印人传》,载《清代传记丛刊·艺林类二十五》,明文书局,1985年版,第471页。

清　顾苓　传是楼

清　顾苓　眇眇兮予怀

时期的杨澥（龙石）及道、咸时期的王云（石香）等著名印人都有"仿塔影园主人法"之印，可见印人宗之者甚众。清唐秉钧纵论明代印坛："有明筋骨推苏啸民，纯粹推文寿承，丰姿推汪杲叔，朴实推顾云美。"[1]评价不低。顾氏擅长仿宋、元朱文的印式，但是流传至今的朱文印却不多，"传是楼"一印，便是其杰出代表作。此印款署一隶书"苓"字，是云美为昆山文学家徐乾学所刻之藏书楼印。"传"印是其取法"文彭之印""徵仲"等元朱文印的风格而来，故讲究字法妥帖，疏密有致，穿插合度；同时，刀法挺拔而干净，文字与边的虚实对比抑或是年久剥蚀损坏，然极富天趣。全印之稳健生动可见其既富功力又出匠意的"全面性"特点。再如另一作品"眇眇兮予怀"却显得比较机巧精警：他把第二个眇字，用二短画来代替，以避重复之弊，还把眇字上"少"的一撇拖长，与二短画融在一起，刻成合文，使这五个字变为四字构造，给人以均称之感，但此种处理方法与宋、元朱文印相比显然稍欠大方。

　　钱泳《履园丛话》谓："国初苏州有顾云美，徽州有程穆倩，杭州有丁龙泓。故吴门人辄宗云美，天都人辄宗穆倩，武林人辄宗龙泓，至今不改……"[2]其影响力可见一斑。

　　汪士慎（1686—1759），字近人，号巢林、七峰、溪东外史、左盲生、天都寄客等。安徽歙县人，居扬州，以卖画为生。"扬州八怪"之一，著有《巢林诗集》等。汪士慎嗜茶、爱梅，诗文书画皆以清劲秀润而闻名。其印章创作多以小篆入印，运刀果断稳实，气息恬静，故时人以为与高翔、丁敬齐名，或称"汪似胜于高"（魏稼孙语）。此"七峰草堂"印，排字工稳而富有变化，"峰"的山旁与"草"字形成重复对比，"七"

(1)〔清〕唐秉钧《文房肆考图说》卷八"杂考"，清乾隆四十一年（1776）刻本。
(2)〔清〕钱泳《履园丛话》上册"摹印"，上海古籍出版社，2012年版，第211—212页。

清　汪士慎　七峰草堂

清　鞠履厚　松竹秀而古山水清且闲

清　鞠履厚　晴窗一日几回看

清　鞠履厚　游于艺

清　鞠履厚　姓氏不通人不识

与"堂"二字皆提高重心以疏下部；印文线条柔润圆转，略加提按之变，又擅搭边粘连之法，全印蕴藉朴茂，清新可人。

鞠履厚（约1723—1786？），字坤皋，号樵霞，又号一草主人。江苏奉贤（今属上海）人。是活动于清乾隆间的"云间派"印人之一。其持身俭素，朴质无华，尚气节，重信誉。鞠氏少年老成，"弱不好弄，出语即惊其老宿"[1]，因体弱多病而弃举业，读书日课千言，吴折桂《印文考略序》言其以篆刻"养疴"。鞠氏平生究心于经史子集，长于六书，兼工篆刻，师从王睿章，受林皋一路的印风影响颇重，摹仿前人作品工整秀丽，功力深厚；又不为传统束缚，勇于探索，艺名噪声一时，与王声振同为云间篆刻好手。存世有《印文考略》《坤皋铁笔》等。虽说鞠氏印风秀润整洁、功

(1)　〔清〕汪启淑《续印人传》，载《清代传记丛刊·艺林类二十五》，明文书局，1985年版，第474页。

清　汪启淑　飞鸿堂书画印

清　孔千秋　寄妙理于豪放之外

力颇深——从其临摹的"晴窗一日几回看"一印可明显地看出师法林鹤田之水准，形神兼备，功力深厚。汪启淑称其"户外屡满，樽中酒盈"，"每遇奉贤邑人辄啧啧称之"[1]……从"松竹秀而古山水清且闲"和"游于艺"等印，可见其刀法之熟练、稳定。但另一方面，其朱文印有时装饰性过强，如"天清地宁""姓氏不通人不识"等，尽管在字法和形式上求巧欲变，但在一定程度上形式意味过浓、习气较重，反入工匠之流，此不可不察也。

汪启淑(1728—1800)，字慎仪，号秀峰，又号讱庵、秀峰山人、退斋居士。安徽歙县人，祖居黄山，侨寓杭州，官兵部郎中。曾与杭世骏、厉鹗、程晋芳、翁方纲等文人学士相唱和。其父在江浙经营盐业，筑"开万楼"于杭州横河桥，内藏书数千种，且多为珍本，是当时江南著名的藏书家。清乾隆三十七年(1772)进献家藏珍集六百馀种，得帝褒奖。他平生酷爱印章，自称"印癖先生"，好与当时印人谈艺论道，与丁敬、黄易、金农等往来甚多，极为友善。他不但家藏善本甚多，又存有先秦以来印章数万钮，颜其居曰"飞鸿堂"。所集秦、汉、魏、晋、唐、宋、元、明诸印数万枚，因遭邻家火灾，损失过半，剩者编成《讱庵集古印存》，拓制精美，鉴赏家视如珍宝，沈德潜等为印谱撰序、作跋。还曾仿《赖古堂印人传》一书之体例，汇集杭、歙、徽诸地印人，撰成《飞鸿堂印人传》，又名《续印人传》。汪氏除著有《水曹清暇录》

(1) 〔清〕汪启淑《续印人传》，载《清代传记丛刊·艺林类二十五》，明文书局，1985年版，第475页。

清　张燕昌　养怡居

清　张燕昌　桃花潭水

清　张燕昌　穰园老人

《烊掌录》《小粉场杂记》《撷芳集》《讱庵诗存》，又刊行有《集古印存》《枕宝印萃》《飞鸿堂印谱》《时贤印谱》《汉铜印丛》《汉铜印原》《退斋印类》等；未刻的尚有《飞鸿堂鼎炉谱》《瓶谱》《砚谱》《墨谱》等，为后世提供了相当丰富的学术资料。

孔千秋（1733—1812），清代古文字学家、篆刻家。原名广居，号山桥、尧山、瑶珊。江苏江阴人。孔氏通六书、工篆隶，其摹刻碑帖号称"精细传神"，又著有《说文疑疑》《玉堂印谱》《山斋八咏》《醉心随笔》等。他谙熟古今字体之流变，篆刻亦精熟，取法汪关，上溯宋、元，用刀安稳朴实、骨力遒劲。若此"寄妙理于豪放之外"一印，便足见其文字功底和奏刀能力，是为代表。

张燕昌（1738—1814），字文鱼，号芑堂，又号金粟山人。浙江海盐人。清嘉庆间举孝廉方正。勤奋好学，精篆刻，为浙派创始人丁敬门弟子，所作署丁敬款识，几能乱真。初投丁氏门下时，负重十斤之南瓜两只为贽礼，丁敬欣然收纳，煮瓜与之共食，一时引为佳话。他擅各体书，工兰竹，兼长山水、人物、花卉，皆超然脱俗，别有意趣。性喜金石文字考证之学，又善鉴别，凡商周铜器，汉唐石刻，均不遗馀力地潜心搜剔，曾至宁波天一阁研究北宋《石鼓文》拓本，后勒石于家中，并名书斋为"石鼓亭"。所著《金石契》一书，收录吉金刻石资料达数百种。在杭州期间，与梁

同书、翁方纲探讨考释，终日不倦，多所创见。此外，他尤工篆、隶、飞白，大胆创新，试以飞白书体入印，被誉为浙派篆刻的"负弩前驱"（邓散木语）。海盐文人治印之风，亦始自张氏。其著作还有《飞白书》《石鼓文考释》《苣堂刻印》《鸳鸯湖棹歌》等。作为丁敬身的得意弟子，刻印亦多承丁法。"养怡居"一印，虽小而见大。用字古朴，线条洗练，看似不经意，变化亦不甚明显，但细察之，可体会到其间的朴素和厚重，颇有些"大智若愚"的味道。"穰园老人"一印则"巧"的成分更多些：此作因字而宜，以文字本身的松紧疏密为基调，配合直线曲线之运用，加以轻重提按的微妙转换，层次丰富、变化多端。他的边款也很有特点，其继承丁敬身为款之风而更过之，几乎印印长款，借款以记事、言志、论艺。如临"云中白鹤"一印，款长三百馀字，可见文字、考据功力之深。

巴慰祖（1744—1793），字予藉，一字子安，号晋堂、隽堂、莲舫等。安徽歙县人，祖籍四川巴县（今属重庆）。官候补中书。巴氏无所不好，亦无所不能，如弈棋、驰马、度曲等；家藏书画真迹、钟鼎尊彝甚夥；所画山水、花鸟，各类皆工；书法擅篆、隶，究心于钟鼎款识和秦汉石刻，故所作古意浓郁、劲险飞动。尝自云："糠粃小生，粗涉篆籀，读书之暇，时操铁笔，金石之癖，如同嗜痂。间又以己意，仿为钟鼎款识，加干支与记人姓名于石上，谬为有识者所见，而加推许。"[1]巴慰祖刻印初宗程穆倩，所谓"务穷其学"（汪中语）；曾借顾氏《集古印谱》墨渡原谱，选其精者摹成《四香堂摹印》二卷，眼界遂广。后人将他与程邃（穆倩）、汪肇龙（稚川）、胡唐（咏陶）并称为"歙四子"。巴慰祖摹习过大量的秦汉印，在宋、元朱文印上亦用功甚勤，从"下里巴人""八分中郎""巴氏"等印作来看，确实能得工致秀静之法，精密婉约之韵，故有赞曰："巧工引手，冥合自然，览之者终日不能穷其趣……"[2]另如，上海博物馆藏巴氏于乾隆戊申岁（1788）所作三层套印，"一瓢道人""吴氏竹屏"等，颇精妙，再如黄山博物馆藏"长相思词"三十六字牙章等等[3]，"重妍而不媚"（孙慰祖语），足见其师法宋、元朱文之功力。按，浙江图书馆另藏有巴树穀（巴慰祖子）《四香堂印馀》八卷，前七卷为摹刻前人作品，后一卷则是自己创作，皆无款识。刀法、风格与乃父甚是接近，可见家学渊源。

(1) 〔清〕巴慰祖《四香堂摹印》自序，清乾隆三十九年（1774）钤印本（国家图书馆藏）。

(2) 〔清〕汪中《述学》别录《巴予藉别传》，清道光三年（1823）刻本（国家图书馆藏）。

(3) 孔品屏《上海博物馆藏巴慰祖套印解析》，载《西泠艺丛》2017年第9期，第69—70页。

清　巴慰祖　下里巴人

清　巴慰祖　巴氏

清　巴慰祖　中元甲子人

清　巴慰祖　慰祖予籍

清　林霑　从来多古意可以赋新诗

清　林霑　草堂秋雨读阴符

清　林霑　八千岁为春

清　林霑　鸭绿江南人

　　林霑（1745—？），字德澍，号雨苍、桃花洞口渔人、晴坪老人。福建侯官（今属福州）人。善诗、工书，尤长于篆、隶，亦精医术，平日以行医和刻印为生。辑有《宜雨楼印史》《丽则斋印谱》《虹桥印谱》，晚年有创作集《印商》和汇前贤印论之《印说》等。林氏印风与"莆田派"相近，追求古典元朱文的格调，讲究配篆古雅清丽、运刀光洁畅达。如"从来多古意可以赋新诗"一印，便是这样的典型：印面秀丽雅致，清新自然，婉约流利，颇具明人气韵；唯笔画之收尾处的节点略显得生硬刻意，似有画蛇添足之嫌。

　　黄景仁（1749—1783），字仲则，一字汉镛，号西蠡、逸鹤、鹿菲子。江苏武进（今属常州）人。诗才横溢，常与翁方纲、朱筠等唱和；书法亦善，有宋人风气；篆刻以古秀苍劲著称；又擅鉴藏，眼光高古。辑有《西蠡印稿》《两当轩集》等。"笪河府君遗藏书画"一印，文字稳妥劲健，两行各四字的处理，故以取横势为主，章法茂密，全印团结；线条则厚重扎实，安定贴切，拙朴无华。其边款亦佳，铁笔挥运间有黄山谷结字的意味，颇具个性。

清　胡唐　薄花小舸

清　胡唐　白发书生

清　黄景仁
笥河府君遗藏书画

清　胡唐　𫐉翁

胡唐（1759—1826后），又名长庚，字咏陶、子西、西甫、寿客，号樗园、𫐉翁、木雁居士、城东居士等。安徽歙县人。正、草、隶、篆兼工，刻印得巴慰祖指授，自秦玺、汉印至徽派诸家，皆潜心研习，多有创获，形成了其工稳雅丽的艺术特色。传世有《还香楼印谱》，册中集胡唐、巴树毂、巴树烜大量创作作品，洋洋大观。后人称赵之谦刻印从徽派衍出，对校此本，可见赵亦受胡、巴之影响。然胡唐中年辍刀，未能继续前进，甚是可惜。"薄花小舸"一印，任由字形本身之疏密来安排而不刻意为之，几处弧线运用得非常巧妙，轻松随意间便破了大面积的留白，同时婉转的形态又进一步丰富了印面的形式效果；而于用刀方面，则是安详端秀、精致细巧，由此更凸现出该印的一种"唯美"的痕迹来。"𫐉翁"一印，气静神定、平和大方，方去疾评之"婉约清丽"，足以当之。"白发书生"一印，虚实相间、生动活泼，谓"此城东仿元人作也，遒劲处过之"，中肯之言也。

清　文鼎　宝花旧氏

清　文鼎　琴怀

清　文鼎　寿平

清　文鼎　后翁书画

清　文鼎　后山

　　文鼎（1766—1852），字学匡，号后山、后翁。浙江秀水（今嘉兴）人。咸丰初征举孝廉方正，力辞不就。文氏精于鉴别，其所收藏之书画碑帖、金石钟鼎，丰富多彩。他在书画篆刻方面则较为传统，尝自谓谨守文家法[1]，若此"宝花旧氏""后翁书画""琴怀""后山"诸印，显然也是力追文彭风范——配字隽逸精雅、古韵十足，笔画圆转柔韧、沉着冷静，而与边栏的相接处则虚实相参，使全印灵活生动。文鼎虽然在印学史上的地位和影响并不突出，但他的作品却是很有分量的，完全不逊于专门作家。

　　杨澥（1781—1852后），原名海，字龙石，号竹唐，晚号野航，别署石公、聋石、聋道人、野航逸民、石公山人、枯杨生等。江苏吴江（今属苏州）人。杨澥"于金石考据之学靡不精覈"[2]，善刻竹，其刻扇亦不与人同，时称"江南第一名手"[3]，能字画，精篆刻，创"松陵印派"，其肖像与"西泠八家"、赵之谦等二十七位篆刻家

(1)　《广印人传》《晚晴簃诗汇》载："谨守衡山家法"；《再续印人传》《两浙輶轩续录》载："谨守衡翁家法"。

(2)　〔清〕叶铭《广印人传》，载《印人传合集》，浙江人民美术出版社，2014年版，第498页。

(3)　郭容光、张鸣、朱福清《艺林悼友录·寒松阁谈艺琐录·鸳湖求旧录（续录）》，凤凰出版社，2010年，第7页。

清　杨澥　白溪听香主人姚泰之印

同立于西泠印社的仰贤亭中，供人瞻仰。善刻牙印，篆刻初宗浙派，后致力于秦汉印，又多参以宋、元朱文，"力救妩媚之习"（叶铭语）；以小篆入印，虽不尽蜕浙派形态，然自有风韵，"真印学之圭臬也"。用刀不以光洁取悦于人，而讲求神韵。晚年所作正书、隶书边款，得汉魏六朝碑刻之遗意。辑有《聋石道人甲申年之作》。近人吴隐辑其刻印成《杨龙石印存》，赞曰："独能合皖、浙两宗，并一炉而冶之，卓然自成一家，其魄力、其学识不可谓非加人一等也。"[1] 杨澥的"昭文张约轩鉴定"等印，显然是早年学浙派之作。后来他着重学习秦汉印，渐渐有了自己的特点，如"白溪听香主人姚泰之印"，刀法变得更加浑厚拙朴，字法则结合了金文的质朴和小篆的文雅并适当加以装饰，如将"白"字的头部弯曲，十分和谐统一。这类风格一直在他的朱文印中延续，如"十二芙蓉方丈""悦我生涯""青篁深处""汪退初堂之印""骨傲心平面冷肠热"等作品，即是如此。苏州博物馆藏其印甚多，其中自谓"仿元人朱文法"的"义气郎"以及"好声相和""蚌背时乌爪""濂溪水清月岩奥"等一批牙印[2]，有文气，颇温婉。有意思的是，杨氏"至晚年，不用墨篆，直以刀写之，曲折如意"[3]，不知是否与其六十四岁得风痹有关？尽管不可考哪些印是不篆即刻的，但明清流派里这样的记录似不多见。

(1)　〔清〕吴隐《〈杨龙石印存〉叙》，清光绪戊申（1908）钤印本（浙江省博物馆藏）。

(2)　见《苏州博物馆藏玺印》，文物出版社，2010年版。

(3)　〔清〕费善庆《垂虹识小录》卷七，苏州古旧书店，1983年版，第13页。

清　杨澥　青篁深处

清　杨澥　悦我生涯

清　杨澥　十二芙蓉方丈

清　杨澥　汪退初堂之印

清　杨澥　义气郎

清　杨澥　蚌背时鸟爪

清　杨澥　濂溪水清月岩奥

清　杨澥　鸳鸯湖棹客

清　杨澥　天与湖山供坐啸

清　屠倬　崇兰仙馆

清　屠倬　吾亦澹荡人

清　冯承辉　孙星衍印

屠倬（1781—1828），字孟昭，浙江钱塘（今杭州）人，原籍绍兴琴隖（坞），即以此为号，晚年号潜园，别署耶溪渔隐。嘉庆年间进士，入翰林。屠倬列阮元门下，故与西泠后四家之陈豫钟、陈鸿寿交往甚笃。其博学多才，为官清正廉洁，一身正气；任仪征知县时，推广种植木棉，开创农桑、丝织行业，兴修水利，深受当地百姓爱戴，民间称其"屠公布"。后任江西袁州知府。工诗词古文，善书画，篆、隶、正、行无所不精。山水画郁勃秀润，意境开阔，潇洒出尘，直追董源、米芾，或曰"又近倪瓒"。兼工花鸟、兰竹，独有天趣。印宗陈鸿寿，刻款用丁敬法。著有《耶谿渔隐词》《是程堂诗集》《唱和投赠诗》。他的印章，平整工稳，朱文虚实相间，风格多变。屠倬的篆刻在道光、咸丰年间极负盛名，其专法陈曼生之作，几难分辨。马光楣1928年刊《三续三十五举》将他列为"西泠八家"之一（取代了钱松），可见盛名。其中，如"三分水阁"一类印就是他传承师法的实证。而"蒋村草堂"朱文印，基本沿袭了浙派的风格，所刻线条沉着劲健，质朴敦厚，刀法涩中求劲，平稳中求生动，简洁中求飘逸。而"崇兰仙馆""吾亦澹荡人""桃花山馆"等几方朱文印风格却有自家之面目。前者总体用了浙派的字法，但每字多以浙派鲜用的弧线，刀法波折较多，动感强烈。而后一印形式感较强，并略参宋、元朱文之笔意，小斜画在印中形成呼应，刀法较前一印则显爽朗挺拔、厚重扎实，更见精神。

冯承辉（1786—1840），字少眉，号伯承、梅花画隐。江苏娄县（今上海松江）人。冯氏嗜古，好闭门研学，诗词书画篆刻皆能。其印不屑随时俗，于秦汉用功尤多，摹古印甚是传神。著有《印学管见》《历朝印识》《国朝印识》《古铁斋印谱》《古铁斋词钞》《石鼓文音训

考证《琢玉小志》等。"孙星衍印",取法赵子昂姓名印之格式,唯布局更加工稳,字形框架撑开,故而章法饱满。运刀稳定又有变化,大量的圆转之处,均能流畅妥帖,毫无生硬之感,堪称精熟。

王振声(1799—1865),一作名声,字于天,号寓恬。安徽新安(今歙县)人。工诗文、善书画。性高迈,寡言笑,屏绝声华,悠然独乐。与巴慰祖交厚,闲暇则陈列法书名画,吟啸其中。又工篆、隶,用笔古厚,迥绝时流,特立独行。尝游维扬,求书者旋踵不绝,不易获其片纸。其印法秦汉,平整工稳,用刀自然雄健,不假修饰。其目力过人,能作极小之印。印章与董洵、巴慰祖、胡唐齐名。然近代影印本《董巴王胡会刻印谱》收其印,实出巴慰祖父子之手刻。王氏"扫地焚香"一印,无论是篆法、刀法、章法,都可看出技巧的娴熟和细腻——将平稳、均匀、对称等要素发挥得淋漓尽致,显示出一种较高层次的"理性化"和"纯净度"。

翁大年(1811—1890),原名鸿,字叔钧、叔均,号陶斋。江苏吴江(今属苏州)人。翁广平之子。酷嗜金石考据,问业于张廷济。翁氏精鉴赏,工书法,尤善行楷,取法翁方纲。篆刻则宗两周、秦、汉,参取宋、元法,秀逸雅致,平整匀静。存世有《古官印志》《古兵符考》《泥封考》《陶斋印谱》《陶斋金石考》《旧馆坛碑考》《瞿氏印考辨证》等,又与陆元珪合作摹刻《秦汉印型》。翁大年的朱文印基本有三种风格:一种是在这一时期很常见的参以古玺、汉朱形式的细文印,如"朗亭"一印,这是翁氏学古的表现;另两种风格

清　王振声　扫地焚香

清　翁大年　朗亭

清　翁大年　身行万里半天下

清　翁大年　当湖朱善旂建卿父珍藏

清　翁大年　何如

是与他取法汪关有着密切关系的。我们将其"身行万里半天下"一印与汪氏"春水船"一印比较之，结果显而易见——两印字法均是长形，字形空间上紧下松，重心偏高，全印章法疏密对比较为强烈，风格基本上类同。但翁氏"身"印在文字与文字之间的关系处理方面，还是略逊一筹的。还有如"齐心同所愿"之类的印章与汪氏"七十二峰阁"也如出一辙，唯翁氏用刀不如汪氏劲爽，故略有靡靡之象耳。而为平湖朱建卿氏所作"当湖朱善旂建卿父珍藏"一印，布局稳妥安详，笔道温润平和，信为佳构。

　　吴咨(1813—1858)，字圣俞，号哂予、适园，江苏武进(今属常州)人。官至山东盐运使。吴儆兄。通六书，工篆、隶，能画花卉鱼虫，师法恽南田而运以自家之笔墨，亦善治印。吴咨年十四即能作篆书，老劲有法；后受业于古文家李兆洛，学问广博，通六书之学。治印宗邓石如，法度精严，沉着清俊，能得其神髓，十三岁所治印已高出一般印人，亦参法金文，以钟鼎器皿文字入印，颇得高古之致。著有《续三十五举》，惜已佚。辑有《适园印存》。吴咨"世称邓派印学名家"，在"清气应归笔底来"一类的朱文印中可以明显看出；再如"则古昔斋"一印，使刀如笔，婉转流畅。但他并不满足于一家，凭着过人的眼力与胆识，上溯秦、汉、六朝，探索着风格各样的朱文印。如晋玺风格的"圣俞"，燕玺风格的"子贞氏"，齐玺风格的"古暨阳"等，都是他学古的绝好见证。其朱文印"徐氏璇甫"与"霜豪剪取虬龙势袖里常生泰岱烟"相类，字法稳妥安定，刀法灵动飘逸，章法虚实相参，空间从容流动，且略带鸟虫篆之意，更增加了趣味性，可谓神龙变化，而此类风格的探索也是同代人

清　吴咨　希陶抗祖之斋

清　吴咨　则古昔斋

清　吴咨　清气应归笔底来

清　吴咨　徐氏璇甫

清　徐楙　香槎

中所少见的。吴咨才气纵横，唯其英年早逝，假以天年，则其成就或未可限量矣！

　　徐楙（生卒年未详），字仲籀，又字仲勉，号问蘧、问罍、问渠、问年道人、子勉父、秋声馆主。浙江钱塘（今杭州）人。幼与兄秋巢同受教于叔祖徐心潜。工诗词，好书画金石，精篆刻。藏有商周金文名品多种。篆刻以浙派为宗，法赵之琛。运刀刚劲涩辣，分朱布白工整谨严，皆有法度。道光癸未（1823）年，曾与赵之琛合作"诗天酒海"一印。著有《问蘧庐诗词》《漱玉词笺》《绝妙好词笺》。"香槎"一印，用篆纯出于宋、元，因而古意浓郁，线条也比较讲究"圆""润""通"等要素，唯"香"字的长弧线略显过度，有些唐突，不够自然，"木"字旁中间竖笔过于扭曲，显得造作，亦为不足。

清代是一个篆刻创作异常活跃的时期，一个风格流派多元化的时期。文、何之后，名家辈出，赵之谦等大家为第一层面，上述诸家或可谓是"第二梯队"。当然，尚有其他大量作者，构成了一个庞大的创作群体，虽然在水准及声名上不如前二者，但他们也是构成这个立体的、金字塔形的"创作群"所不可缺少的部分，而且其间也有不少人物，在当时或现今的篆刻史上都有其特殊地位。细圆朱文印的好手尚有：草法怀素、刚健雄强，治印却温文尔雅、细腻精到的沙神芝（笠甫），其朱文印"吴俊"与其行草边款便是一个反差强烈的对比；"精篆印及八分书"的张在辛（卯君）及张在戊（申仲）、张在乙（亶安）诸兄弟为高凤翰作章甚多，如此"游戏""西园""游笈"诸小印，温润典雅，饶有文气；性格孤僻、家境贫寒却又不求于人的王谐（宜秋），代表作"花间弹局一枰香"，一如其性格之清高孤傲、不食人间烟火；沈可培孙、张廷济甥、山水花鸟皆擅的沈传洙，代表作"子彝一字鼎甫号小湖"，古意浓郁，文质彬彬；岭南印坛的领军人物谢景卿（云隐），"藏叔"和"温子汝能"诸作皆"雅正淳古"；对三代古文深有研究的王石经（君都），"仲铭"一印则文静古朴，气质平和，不让大家……诸如此类，不胜枚举。

清　沙神芝　吴俊

清　张在辛　游戏

清　张在戊　西园

清　张在乙　游笈

清　谢景卿　温子汝能

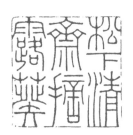

清　朱文震　松下清斋摘露葵

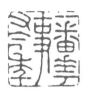

清　王睿章　一番花事又今年

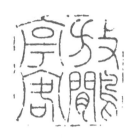

清　吴晋　放鹇亭客

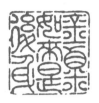

清　吴兆杰　金粟如来是后身

清　沈传洙　子彝一字鼎甫号小湖

清　王谐　花间弹局一枰香

清　任熊　豹卿

清代陶印　人生到处似飞鸿

清　王石经　仲铭

清　王云　越国裔孙

一溪云实物印面

象外山人实物印面

栖筠实物印面

筱廊实物印面

清　黄学坵　一溪云

清　黄学坵　象外山人

清　倪为谷　栖筜

清　高日濬　筱廊

清　陈观酉　镜曲花农

清　董熊　管领美人香草

清　何昆玉　长沙张氏岳雪楼所藏书画

清　蔡照　十万卷楼

镜曲花农实物印面

管领美人香草实物印面

长沙张氏岳雪楼所藏书画实物印面

十万卷楼实物印面

清　汪启淑　《飞鸿堂印谱》
乾隆四十一年（1776）本

银屏昨夜微寒

尘务不萦心

丰年气候和

冷落池塘残梦

单衣初试

潭水袂孤清

《飞鸿堂印谱》中元朱文印风格的作品举例

清代的印学理论与其创作一样，也是达到了空前繁盛的程度。清初周亮工的《印人传》作为一篇史学与美学的专论，是印学史上第一部系统记载印人师承、交游、创作、活动、著述、风格等丰富内容的巨著，同时也提出了一些十分有价值的篆刻美学观。秦爨公的《印指》则是受《典论·论文》和《文心雕龙》的影响，归纳了一系列有价值的印章审美命题。袁三俊《篆刻十三略》，着重于对辩证的审美感受和审美认识的探讨。此外，还有偏于创作实践的技法专论如许容的《说篆》、张在辛的《篆印心法》等。到了清代中期，汇编之风与考据学派盛行，比较有代表性的是鞠履厚的《印文考略》，高积厚的《印述》《印辨》，夏一驹的《古印略考》，孙光祖的《古今印制》《篆印发微》《六书缘起》等等，为古代印史全面而系统的研究提供了重要的学术参考。而清末理论大家魏锡曾对于流派的爬梳和分析，眼光独特，不拘陈式，建立了一种新的理论模式。此外，还有不少印人的理论观点是通过其印谱序跋、印章款识、论印诗词等不同载体表述出来的……

　　因此，清代的篆刻创作实践和印学理论研究可以说是一种相互渗透、相互影响、相互推动、相互促进的关系，是我们现今探究和分析人物、作品、风格、流派不可忽视的重要路径。

葛昌楹　《明清名人刻印汇存》
民国三十三年（1944）本

承前启后赵叔孺

赵时桐（1874—1945），原名润祥，字献忱、叔孺，号纫苌、二弩老人等。浙江鄞县（今属宁波）人。著有《二弩精舍印赏》八卷、《汉印分韵补》六卷及《古印文字韵林》等。赵氏富古物收藏，所作鉴定，为海内名家所推崇。其篆刻，得力于汪关、赵之谦一路，细圆朱文印光洁、整齐、精到，《印学史》总结为："基本上用元、明以来细朱文旧法，偶然也参以邓石如、赵之谦的新体。"[1] 赵氏印风，又下启王禔、陈巨来诸家，是近代篆刻史不可或缺的一笔。赵叔孺中年以后，鬻艺海上，门人弟子众多，著名者如陈巨来、叶潞渊、方介堪、张鲁庵、沙孟海、徐邦达等，皆有成就，声名显赫。而评价当时的印坛，推赵叔孺为"平和"一脉的代表，与吴昌硕堪称"一时瑜、亮"，雅俗共赏，影响甚大。

赵叔孺认为"宋、元人朱文，近世已成绝响"[2]（赵之原意，倒并非指脉络断层，他主要还是认为元朱一路，近世无人继起，能手尤乏），故于此道着力甚深。若"净意斋""破帖斋""云怡书屋"诸印，端庄典雅，落落大方，正是典型"用元、明以来细朱文旧法"的这样一种创作模式。"辛酉十二月四明赵叔孺得梁玉像题名记"多字印，则略带邓石如、赵之谦的新体印风，但全印文字安排极为妥帖，笔画繁多而精到，各字形前后左右的空间排布甚是讲究，散淡儒雅，浑然天成，可见其功力之深、学养之厚。而"序文铭心之品"一印则是其求变之作，线条笔画一如既往，肃穆平

(1) 沙孟海《印学史》，西泠印社出版社，1987年版，第172页。

(2) 见"南阳郡"印款。

赵叔孺像

赵叔孺　净意斋

赵叔孺　破帖斋

赵叔孺　云怡书屋

赵叔孺　序文铭心之品

赵叔孺
辛酉十二月四明赵叔
孺得梁玉像题名记

赵叔孺　安和室

赵叔孺　雪斋书画

赵叔孺　周氏世守

赵叔孺　寒金斋

赵叔孺　赵氏叔孺

赵叔孺　湘云秘玩

赵叔孺　古鉴阁

赵叔孺　云松馆主靖侯珍藏印

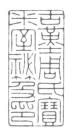

赵叔孺　古鄞周氏宝米室秘笈印

赵叔孺　虞琴秘笈

赵叔孺　乐志堂书画印

赵叔孺　特健药

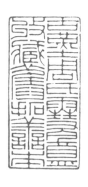

赵叔孺　古鄞周氏雪盦收藏旧拓善本

赵叔孺　天游阁

赵叔孺　回风堂

赵叔孺　虚斋墨缘

赵叔孺　《青山秋水》篆书联

回风堂实物印面

正、洁静雅健，但多用方折代替圆转之法，于温和圆润处更透出一种清丽俊朗的气象来，可以说是元朱文印创作的一种创新和探索，值得我们借鉴。

所以《沙邨印话》以"四象"论之："若安吉吴氏之雄浑，则太阳也。吾乡赵氏之肃穆，则太阴也。鹤山易大厂之散朗，则少阳也。黟黄穆甫之隽逸，则少阴也。"[1]颇中肯。

赵叔孺从侄赵鹤琴（惺吾），得其指授，少时即嗜绘画、书法、篆刻，亦擅元朱一路，著有《藏晖庐印存》十卷。铁线圆朱，风格酷似赵叔老，严谨清逸，精整细腻，"陶真楼藏""竹里馆"诸作可见一斑。

赵鹤琴　陶真楼藏

赵鹤琴　竹里馆

沙孟海(1900—1992)，原名文若，字孟海，号石荒、沙村、决明，宁波鄞县沙村人。早年从冯君木学古典诗文，从赵叔孺、吴昌硕习书法、篆刻；后与著名学者朱彊邨、况蕙风、章太炎、马一浮等交往，受益良多。曾任浙江省博物馆名誉馆长、中国书法家协会副主席、浙江省书法家协会主席、西泠印社社长等。沙老书法远宗汉魏，近取宋明，于锺、王以及欧、颜、苏、黄诸家用力最勤，化古融今，形成自己独特的雄强书风。不仅兼擅诸体，更以榜书大字独步当世，为中国当代书坛巨擘，也是现代高等书法教育的先驱之一。沙翁学问渊博，于古典文学、古文字学以及考古、书学、印学等均深有研究，著有《近三百年的书学》《助词论》《沙邨印话》《印学史》《中国书法史图录》《沙孟海论书文集》等。沙孟海尝谓"余治印初师叔老"（见《沙邨印话》），故遍览其印作，虽广涉先秦古玺、两汉印章，亦不乏宋、元朱文印式者（曾云："余治印初师叔老，其为元朱文、为列国玺，谲栗坚挺，古今无第二手，心摹手追，至今弗能逮……"可见沙翁于元朱一路也是专门下过功夫的）。试

(1) 沙孟海《沙邨印话》，载《沙孟海论书丛稿》，上海书画出版社，1987年版，第88页。

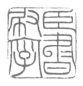

沙孟海　丽娃乡循吏祠奉祀生　　　　沙孟海　巨摩室印　　　　　沙孟海　臣书刷字

沙孟海　半港邨人　　　　　　　沙孟海　瞻明室藏　　　　　　沙孟海　悲回风

举数例: 早年为况蕙风所作"丽娃乡循吏祠奉祀生"多字印、自称"用宋、元人体制, 效赵先生为之"的"北坎室藏书"小章、"巨摩室印"(其《僧孚日录》载:"……摹拟松雪, 当心为之。元人印章, 巧而犹朴, 若取其巧, 而遗其朴, 便入鄙俚矣。"[1])再包括如"臣书刷字"、"半港邨人"、"瞻明室藏"、"悲回风"等等, 无不古味浓郁, 又颇见笔意。沙老虽自称"平昔不恒治印"(一九七六年《兰沙馆印式自记》), 但所作皆圆密清丽, 醇正雅致, 气象宏大, 宋、元朱文亦不例外。

　　方介堪(1901—1987), 原名文榘, 后改名岩, 字介堪, 以字行, 浙江永嘉(今属温州)人。1926年师事赵叔孺, 并结识经亨颐、柳亚子、何香凝等名流, 以刻玉印驰名海上。曾任教于上海美专、新华艺专等校。和郑曼青、黄宾虹、张大千、马孟容等共事, 广结墨缘; 与张大千尤称莫逆, 张氏用印多出其手。著有《方介堪篆刻》《介堪手刻晶玉印》, 编纂《古玉印汇》《玺印文综》等。方介堪的印风继承了赵叔孺温和文雅、安逸醇厚的特征, 布局稳定、排字熨帖、刀法精熟, 若"契兰亭""大千居

(1)　沙茂世编《沙孟海先生年谱》, 西泠印社出版社, 2010年版, 第21页。

方介堪　春生草堂图书之记

方介堪　契兰亭

方介堪　玉篆楼

叶潞渊　叶中子丰

叶潞渊　大石斋

叶潞渊　寒碧居

士""景裴鉴藏书画""春生草堂图书之记"数印即可证之。元朱以外,方氏之汉玉印与鸟虫篆印风格,亦精彩绝伦,独步当世。

　　叶潞渊(1907—1994),原名丰,字仲子,又字潞渊,以字行,别署露园、寒碧主人,晚号露园园丁、石林后人、潞翁。江苏吴县(今苏州)人。十六岁起从师赵叔孺,而当时之前辈若丁辅之、王福庵、褚德彝、高络园、高野侯,又常至赵之寓所晤叙,论艺谈文,叶氏侍坐其间,耳濡目染,受益匪浅。他取法广泛,初宗浙派,尤嗜陈曼生,后及古玺汉印及皖派,又博涉商周金文、两汉碑额和镜铭、泉币、封泥、砖瓦等文字,吸收各式意趣风味,兼取众妙,自成体貌,故所作渊雅雍容,生动超脱。叶恭绰、吴湖帆、沈尹默、潘伯鹰、唐云、谢稚柳诸家用印,多出其手。著有《中国玺印源流》(与钱君匋合撰)、《静乐簃印稿》等。

　　沙、方、叶三位,皆赵叔孺一脉而能发扬光大者,故此附记。

平稳精严王福厂

王福厂（1880—1960），名褆，原名寿祺，字维季，号福厂、福盦、屈瓠、持默、印佣，别署罗刹江民，七十后号持默老人，浙江杭州人，久居沪上。著有《麋研斋印存》《罗刹江民印存》《说文部属检异》《王福庵书说文部首》《麋研斋作篆通假》等。幼承家学，十馀岁即工书法篆刻，二十五岁即光绪三十年（1904）与叶铭、丁仁、吴隐等创建西泠印社，阐扬印学，不遗馀力。工书，善钟鼎文，铁线篆尤为人所称颂，隶、楷诸体，允称精能。篆刻则融会浙派、皖派之长而自成一家。初宗浙，后则完全摈弃锯齿陋习，而讲究用刀之光整醇厚。精于细朱文，多字印独树一帜。近人沈禹钟《印人杂咏》有诗赞之："法度精严老福庵，古文奇字最能谙。并时吴赵能相下，鼎足会分天下三。"并注云："印法端谨，尤精熟六体，叩之随笔举示，不假思索。与吴昌硕、赵叔孺同时，各名一家。"[1]沙孟海论曰："毕生精力都用在印学上，亦擅长细朱文，创作甚富，茂密稳练，所作多字词句印和鉴藏印，更见本领。"[2]

王福厂刻印，布局匀称平稳，气韵淳朴茂密。其作细圆朱文多字印，工整严谨中又讲求穿插挪让，趋臻妙境；而作小玺，字法疏密则稳妥合理，全无错杂之感，极为文雅精整。人谓以"新浙派"之开创者，并非过誉。王氏创作甚富，特别是多字印与鉴藏印，错落有致，浑然天成，堪称典范。他早期的朱文印，线条尚遗有少许波颤碎切痕迹，是为浙派之影响，后期则趋向整洁流畅——"我欲乘风归去又恐琼楼

(1) 郑逸梅编著《南社丛读》，上海人民出版社，1981年版，第388页。

(2) 沙孟海《印学史》，西泠印社出版社，1987年版，第173页。

王福厂像

王福厂　我欲乘风归去又
恐琼楼玉宇高处不胜寒

王福厂　闲卧白云歌紫芝

王福厂　人生识字忧患始

王福厂　卧霜斋

王福厂　蝴蝶不传千里梦

王福厂　会心处不在远

王福厂　谢诒私印

王福厂　守寒巢

玉宇高处不胜寒"一印是其朱文印之典型，精细、工致，秀丽、典雅，整体统一，茂密繁复，线条内劲十足，又能轻快流动。这一类印章还有"饥而食渴而饮昼而兴夜而寝无浪喜无妄忧"等。王氏的另一类朱文印，则是以书入印，字法用皖派篆书的瘦长结构，使内部空间疏密差异拉大，同时又参入了些明清收藏印的因子，形成了自己独有的风格，如"人生识字忧患始""闲卧白云歌紫芝""蝴蝶不传千里梦"等印。而参以

王福厂　以墨林为桃源

王福厂
曾藏泉唐王绶珊家

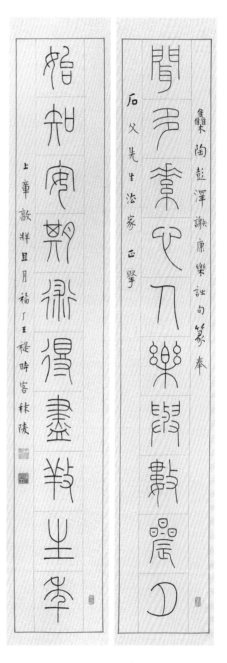

王福厂　《闻多始知》篆书联

宋、元篆书意味的，则有"卧霜斋""琅园秘笈"等作品。

师法王福厂的高源（心泉），也是对这一路颇有心得，二十世纪三、四十年代为燕都治印名手。其元朱文印作如"因寄所托"等，可显示出其古逸的韵致和娴熟的技巧。

继承王福厂一脉突出者，尚有韩登安、顿立夫、吴朴堂数家。

韩登安(1905—1976)，原名竞，字登安，以字行，号仲铮、耿斋，晚署容膝楼，浙江萧山（今属杭州）人，世居杭州。治印私淑王福厂，后加入杭州西泠印社，并任总

韩登安　寒柯堂

韩登安　延景楼

韩登安　杭州叶氏藏书

韩登安　秋兰室藏书画

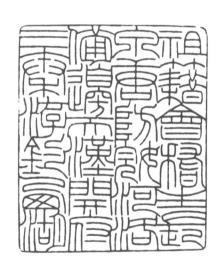

韩登安
祖籍会稽生长泉唐防寇河洛备边天汉开府三秦游钓西湖

干事。著有《登安印存》《西泠印社胜迹留痕》《毛主席诗词刻石》等，辑《明清印篆选录》十二卷，共选明清两朝印人五十馀家，按时代顺序先后，列名家印篆之字，还增补王福厂《作篆通假》二卷。其所刻细朱文，人称绝艺。陆维钊曾评曰："恰似画中工笔一路。接受传统，承先启后，绳墨之中自具风格，可贵在此。"[1]沙孟海亦云："登安之学，不失为当今庄严静穆一派之代表。"[2]韩氏的细朱文印风格，有传统浙派的痕迹和影响，刀法正是一种"切刀徐进"式的，或者说是沿着赵次闲——王福厂这条轨迹前进、发展的，特别是后期多字印。他的创作模式完全不同于陈巨来的笔画线条方面的高度纯化方式；字法上亦如此，用清人篆法结构而非宋、元法（早期偶有作此类如"寒柯堂""延景楼"等，后则少见）。

顿立夫(1906—1987)，原名群，字立夫，又字历夫，晚号恓叟，河北涿县人。早年曾为福厂杂役，见其印稿，收以自学，数年不辍。王福老感其勤勉，遂收为门下。顿氏尝云："刻印之道，在于能学敢变，不师古人不足以言刻；泥守古人成法，亦步亦趋，亦不足以言印；能入能出，有常有变，方为大家。"[3]其作如"谦受益""西圆寺""正埰著述""小院闲窗春色深""西子湖边旧游客"等，深得乃师精髓。

顿立夫　谦受益　　　顿立夫　正埰著述

顿立夫　小院闲窗春色深

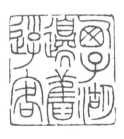

顿立夫　西子湖边旧游客

(1) 韩天衡主编《中国篆刻大辞典》，上海辞书出版社，2003年版，第336页。

(2) 沙孟海《〈韩登安印存〉题辞》，载《韩登安印存》，西泠印社出版社，1995年版。

(3) 马国权《近代印人传》，上海书画出版社，1998年版，第458页。

吴朴(1922—1966),幼名得天,后改名朴,字朴堂,号厚庵,别署味灯室,浙江绍兴人。其叔祖父便是西泠印社创始人之一的吴石泉,少承家学,先习西泠八家、吴缶老等,后师王福厂,"由皖、浙而上窥秦、汉,早有声于大江南北"(吴待秋语)。吴朴堂家学渊源,又先后供职于国民政府印铸局、上海文管会、上海博物馆等;二十世纪四十年代中期,集数年之功选摹战国周秦小玺四百馀事[1],堂庑遂大;二十世纪六十年代起,又将碑刻、镜铭、砖额、简牍诸种书风羼入印章,风格愈发多样。惜受迫害自戕,英年早逝。其细圆朱文印,代表作如"数青草堂供养""钱氏数青草堂收藏印""便写就新词倩谁寄""剩有游人处"等,以及为各地博物馆、图书馆所刊收藏印记,皆秀丽端庄,斯文大方,绝无板滞拘谨之态。

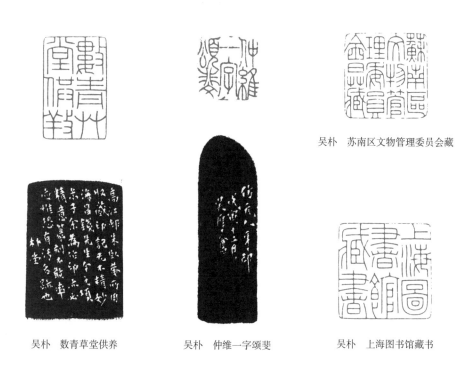

吴朴　苏南区文物管理委员会藏

吴朴　数青草堂供养　　　　吴朴　仲维一字颂斐　　　　吴朴　上海图书馆藏书

[1]　王福厂谓:"摹仿之精,惟妙惟肖。神采奕奕,几欲乱真。功力之深,自能过人。"

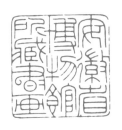

吴朴　安徽省博物馆所藏书画

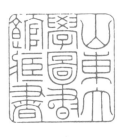

吴朴　山东大学图书馆藏书

吴朴　千笏居

吴朴　百二古砖之室

陈巨来——风格的唯美与技法的极致

陈巨来(1905—1984)，原名斝，后以字行，号塙斋、安持、牟道人等，浙江平湖人。刻印初从陶惕若[1]，十七岁起师赵叔孺[2]，也学过黄牧甫，后融汇程穆倩、汪尹子、巴慰祖诸家。在赵叔孺、吴湖帆、高野侯等人的指引下，搜求古印、徧览名谱，自秦汉古玺，至元、明以来各家象牙犀角章，皆心摹手追，穷其正变，探撷众长。友人曾集其印章，刊成《盍斋藏印》。出版有《安持精舍印存》《安持精舍印最》等。著有《安持精舍印话》二卷，辑有《古印举式》两集。陈氏一生治印三万馀方，故写篆运刀皆极其熟练，其作体势端庄秀丽、神完气足。赵叔孺誉之"元朱文为近代第一"，吴湖帆、张大千(如1946年为张氏画展用印，仅十五天内就赶制了六十方)等书画大家所用之印多出诸其手。《申报》1942年3月9日刊登的一则报道也能反映出当时社会对印章的重视和对不同风格的欣赏口味："图章虽非必需品，各界人士均需备印一颗。社会人士最喜宋元派印章及汉印。金石家不多，以陈巨来刻宋元印、赵叔孺刻汉印、浙派王禔最出色……"[3]

关于元朱文印的创作要点，他将之归纳总结为："篆法纯宗《说文》，笔划不尚

(1) 陶惕若，原名善乾，以字行，号厉斋，浙江嘉兴人。陈左高称："(巨来)从家庭教师陶惕若秀才学古文及篆刻，时在1920年。"见陈左高《文苑人物丛谈》，上海远东出版社，2010年版，第135页。

(2) 关于陈巨来拜师赵叔孺的时间记录，各家说法不一：1、陈左高《陈巨来往事》说法是十七岁，1921年；2、赵鹤琴编《赵叔孺先生遗墨》记"中华民国十年辛酉"条下，也是十七岁，1921年；3、郑逸梅《刻印巨擘陈巨来》说法是十八岁，1922年；4、马国权《近代印人传》称乃十九岁，1923年；5、吴颐人《篆刻家的故事》也称十九岁，1923年；6、林乾良《二十世纪篆刻大师》载为二十岁，1924年。

(3) 转引自孙慰祖《中国玺印篆刻通史》，东方出版社，2016年版，第407页。

陈巨来像

增减，宜细宜工。细则易弱，致柔软无力，气魄毫无；工则易板，犹如剞劂中之宋体书，生梗无韵。必也使布置匀整，雅静秀润。"[1]所以说，元朱文印这种风格样式，在数百年的发展演变过程中有几点基本技法准则是始终不易的：入印文字的标准——"纯宗《说文》"；线条语言的运用——"宜细宜工"；章法结构的原理——"布置匀整"。而相对于风格的稳定性而言，其技法要求更高，整饬感和平稳度达到了技术层面上的一种"极端"，如陈氏语："其篆法、章法，上与古玺、汉印，下及浙、皖等派相较，当是另一番境界，学之亦最为不易……"[2]这种"玉箸篆"式的笔画，配合篆法空间和章法空间的同步，由此来诠释元朱文印这种特殊形式的技法因素和审美观。同时在"工"的层面上大大突破了前人，所以我们认为，元朱文印发展到了这里，纯粹从技法的角度上来讲，已进入一种极限——笔画线条和空间构成两方面，均达到了一个高度理性和秩序的层次；具体而言，用刀以冲削为主，务求干净、平稳、光洁，布白绝对均匀、平行、对称，或者说，其笔画是删减了一切提按和顿挫等可变因子，而以这种极度单纯线条进行着近乎"绝对"的平行、对称、延伸、粘接、交叉等一系列的"运动"和"构造"，由此来完成字形结构和章法空间。其《印话》谓："夫治印之道，要在能合于古而已；篆法章法最要，刀法在其次者也。一十四种刀法之说，是古人故为高谈炫世之语，未足信也。"[3]我们看"小嘉趣堂""梅景书

(1) 陈巨来《安持精舍印话》（徐云叔钞本），载《安持精舍印冣》，上海人民美术出版社，1982年版。

(2) 同上。

(3) 同上。

屋"待五百年后人论定""下里巴人""国立北平图书馆珍藏""云松馆"等诸多作品,无一不反映出其线条之精、字形之稳、章法之匀、气息之静。

就艺事而言,"工"与"放"二者始终是贯穿于风格发展史的,作为"工"的典范,陈氏可谓是这种平和、精致一路的突出代表。其实这个道理就和书法一样,所谓"风格",自然是有其不同的侧重和方向,《安持精舍印话》就以"书"和"印"打过类似比方:三代古玺——大篆,六国小玺——小楷,两汉官印——鲁公,魏晋子母印——东坡,而宋、元朱文,则对应的是——虞、褚。

当然,这里也需要警惕一种倾向——"艺"与"技"之关系过于偏颇甚至极端,或者说突破了某一种阈限、某一个临界点的话,则篆刻这门"古"学辄易流于"匠"工,这也是值得我们思考的一个命题。

近现代篆刻家中,间或创作元朱文印的尚有:师从胡匊邻的汤安(陵石)、金石考古学界的权威罗福颐(子期)、二十世纪四十年代被誉为"西南第一"的周旭(菊吾)诸人,皆是高手,其印作如"半瓶醋""成都杜甫草堂藏书"等等亦有过人之处。

陈巨来　小嘉趣堂

陈巨来　梅景书屋

陈巨来　待五百年后人论定

陈巨来　国立北平图书馆珍藏

陈巨来　云松馆

陈巨来　张爱

陈巨来　梅景书屋

陈巨来　安吴朱荣爵字靖侯所藏书画

陈巨来　元元草堂

陈巨来　梅景书屋

陈巨来　吴郡

陈巨来　游手于斯

陈巨来　安持居士

陈巨来　镜塘鉴赏

陈巨来　桃花庵

陈巨来　安持

陈巨来　吴湖帆潘静淑珍藏印

陈巨来　塙斋

陈巨来　平淡天真

陈巨来　京兆

陈巨来　第一希有

陈巨来　读书养性积德延年

陈巨来　安持秘笈

陈巨来　僵僵居

汤安　诵清芬室

罗福颐　半瓶醋

周旭　成都杜甫草堂藏书

周旭　成都杜甫草堂
收藏书画之记

周旭　牧山写剧楼

周旭　纯公

元朱文印实践
——临摹与创作

下篇

关于元朱文印的临摹、创作及其他

最后，我们来简略谈谈元朱文印的临摹与创作的相关问题。

说到临摹古印之例，事实上早在宋代便有记录——"（李）诚手自摹印之，凡二本。"[1]当然，作为一种特殊的风格样式，元朱文印的临摹和创作与古玺、汉印、明清流派印等既有相同的地方，也有其特殊性。

第一步是钩摹印稿。众所周知，"摹印"是一种最基本也是初学阶段最直接有效的手段，任何风格的起步学习都不例外——摹印的过程能够让我们熟悉其间的基本规律，了解这种特定风格的线条特点及属性、文字结构及章法的处理方式等等；同时，摹印的过程也能够使我们的观察能力得到迅速提高，对于作品中的细节和局部的具体处理手法能有更为直接、细致、敏锐的感受和把握。

其方法，即将半透明的拷贝纸平整地覆于原稿上，以小毛笔细心地勾画出印章的原形。这个过程必须要细致，尽可能地把原印的特点、风貌以及细节处的变化充分地再现出来，切不可粗略地描个大概，务必要讲究"精"、追求"细"，尤其是针对元朱文这种本身就是十分精工细腻的风格，所谓"失之毫厘，谬以千里"是也。

其次便是实临。所谓"取法乎上"，要"取法"，临摹则是必经之路，学习任何一门古典艺术的技巧当然离不开这一手段。临摹元朱文印，就是对照印谱将原印照式照样地翻刻下来，这样的临摹虽无特别之处，但又是必不可少而且是相当漫长的

(1) 〔宋〕赵明诚《金石录》卷十三，《玉玺文》，清乾隆二十七年（1762）德州卢氏雅雨堂刻本（国家图书馆藏）。

临摹示范一（墨稿）

临摹示范一（修改稿印面）

临摹示范一（终稿）

临摹示范二（初刻印面）

临摹示范二（修改稿印面）

临摹示范二（终稿）

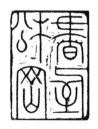

临摹示范三（初刻印面）

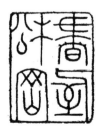

临摹示范三（修改稿印面）

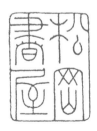

临摹示范三（终稿）

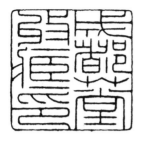

临摹示范四（墨稿）

临摹示范四（终稿）

临摹示范五（墨稿）

临摹示范五（终稿）

临摹示六（墨稿）

临摹示范六（终稿）

陈巨来治印墨稿与印蜕终稿效果对比四例

陈巨来墨稿、印蜕与原石印面

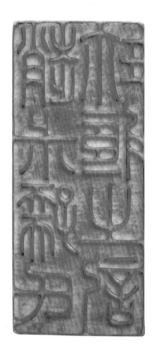

陈巨来印蜕与原印印面效果例二

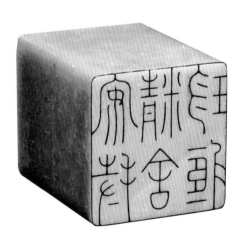

陈巨来印蜕与原印印面效果例一

陈巨来墨稿未刊例

一个过程。我们要求的"实临",要仿得真切,越接近原作越好(比如陈巨来曾摹刻赵之谦"小脉望馆"一印,将原拓与摹刻一并"示叔孺师,叔孺不能辨"),这是一项最基本同时也是必须严格执行的标准"程序"——或者说,这是临摹的两个阶段中的第一阶段,此阶段的临摹虽然是比较枯燥乏味的,但又是一种纯粹的技法锤炼过程,它要求放弃主观念头,全身心融入到原印的感觉和氛围中去,一丝不苟地再现原作之风貌,务求准确、精到。

刻制过程,一般以冲刀为主,线条须流通、畅达。直线刻制应果断些,弧线则可分数刀刊就,再加修饰。总的来讲,以冲为主,冲、切并用。反复练习,方能精熟。而若某些印的线与线的接点处,多有略重的粘连效果,此处可于刻制时先稍留多些,便于修改,不可急于求成,追求一步到位,须牢记"过犹不及"之理。

待经过大量的实习,有了这一阶段的临摹作为前提和基础,作者才可能由这种技法训练逐渐熟悉并深入到元朱文的章法处理模式、篆法书写规范以及体察笔画线条的质感。

第二阶段就是意临。我们这里所讲的意临决然不同于古玺、汉印、明清流派印的那种"自由写意"式的临摹方法,也就是说,对于线条和空间的夸张、变形以及增加自我表现因素的意临模式在我们元朱文印的学习中便不再适用了——纯净、统一、规范和艺术效果的深化,是其重点。根据创作主体对范本的理解和感受,从形式上包括章法空间、字形结构和线条特征等对原有形式加以局部改善和细节微调,或强化处理某些构件,从而进一步凸现其特有的艺术风格。譬如,我们可以试将"松雪斋"一印以赵叔孺结字法来调整,会是什么效果?而若将"鉴古堂"一印用陈巨来的刀法来刻制,又会是什么感觉?诸如此类,皆可以做些尝试,以拓宽思路,丰富手段。

临摹,也是走向创作的第一步,临摹的基础越是深厚,创作的能量也就越大。创作虽然强调个性,但还是离不开基本技巧规范的支撑,如果没有对篆法、刀法、章法的谙熟把握,又如何表现主体的"意"并传达个性和风格呢?因此,如何处理好临摹与创作之间的关系是一个相当关键的问题。还是苏啸民说得好:"始于摹拟,终于变化。"[1]

(1) 〔明〕苏宣《印略》自叙:"如诗,非不法魏、晋也,而非复魏、晋;书,非不法锺、王也,而非复锺、王。始于摹拟,终于变化。变者逾变,化者逾化,而所谓摹拟者逾工巧焉。"见〔明〕苏宣《印略》,明万历四十五年(1617)刻钤印本(国家图书馆藏)。

关于创作的问题，一般而言，主要步骤依次是：确定文字内容→根据文字内容选字→在既定的印面尺寸和印面形式内起稿→反复修改→定稿→上石刻制→修改→完成→加刻款识→钤盖。

先谈篆法。

选字起稿是很关键的一步，朱简《印章要论》云："印先字，字先章；章则具意，字则具笔。刀法者，所以传笔法者也……"[1]文字安排是否合理？空间分配是否有序？整体是否协调统一？这里就有很多讲究，比如，首先必须高度重视文字的准确、规范，马衡先生在民国时期发表于《说文月刊》的《谈刻印》中就明确指出："篆文须字字有来历，不可乡壁造不可知之书，圆朱文印尤以此为重要之条件……"[2]其次则是印面设计，赵叔孺谓"事先必须篆得好，刀法尚属次要"[3]，在元朱文印的印稿设计中，更是如此——譬如，单字的处理，须根据具体字形而随机应变，若朱简总结为增、减、凑、重、偏、疏、破、变异、变省、反文诸法。再如弧线的运用一定要适度，有时候过多使用反而会影响整体效果，此时就应考虑增加些直线或平行线的比例。另外，方圆关系和疏密关系上可适当弱化些，过于明显则易减损古意。但是，也不可一概而论，因为这也得根据具体文字内容的实际情况而定。字法造型（包括单字与单字的关系）合理、空间分布妥帖、自然又有变化的设计方案，可以说这方创作已经成功了一半，因篆刻本就是一个"二次创作"的过程——"书篆"与"刊刻"。当然，我们并非是说"重篆而轻刻"，二者其实并不对立。正如黄惇所言："一度创作与二度创作之间既是因果关系，又互为制约、互为补充。前阶段是基础，后阶段则是在这基础上再创造的过程，进一步艺术加工，并通过刀法之表现，使所设计之印稿趋于更丰富的艺术感染力。无论刻哪一种风格的印作，也无论意在刀前、意在刀中或意在刀后，都不能忽略一度创作的重要价值。"[4]

再说刀法。

刻制之过程，无非是冲、切两种基本刀法[5]，先人时贤多有论述，此处不再展开。

(1) 〔明〕朱简《印章要论》，载《续修四库全书》第1091册，上海古籍出版社，1996年版，第639页。

(2) 马衡《凡将斋金石丛稿》，中华书局，1977年版，第302页。

(3) 郑逸梅《郑逸梅选集》第二卷，黑龙江人民出版社，1991年版，第739页。

(4) 黄惇《设计印稿——早期篆刻艺术史研究中被忽视的环节》，载《西泠艺丛》2016年第1期，第59页。

(5) 历代印论中所谓的各种"埋刀法""舞刀法""轻刀法""飞刀法"……其实正如董洵《多野斋印说》、林霔《印商》批评的："俱是欺人之语"。

除了认知, 主要就是一个积累的问题, 即 "熟练度" 的提高。篆刻, 说白了首先必须有 "技术" 的支撑, 没有 "手头活" 的保障而空谈 "眼界" "学养", 便如空中楼阁, 脱离实际了。至于修改, 必须要强调的一点是, 落刀前得做到心中有数, 即须明白何处修改、何处保留以及不同笔画的修改程度与幅度, 避免修饰 "过头", 否则便难以补救了。因元朱文这类印本身就十分强调 "精准", 正所谓 "增之一分则太长、减之一分则太短"(张大千《安持精舍印谱》序), 故稍有偏差, 印蜕上便会很直观地显现出来。当然, 随着水平与刀法熟练度的提高, 还是建议尽量减少修改的次数与幅度, 以稳、准之手法完成线条, 在保证线条质量的前提下进一步追求 "精" "气" "神" 的表现。据韩天衡记述: 同样是刻制元朱文, 如方介堪极少修改, 尽量一刀成型; 如陈巨来则多次修缮, 直至完美, "用刀稳健, 落刀即到善处, 是为本领; 印初刻成, 能繁覆修饰而无雕凿气, 是也为本领。"[1] 所以个体习惯也不尽相同。

遂之师作圆朱, 尝论: 多次修改的同时 "仍要保持线条的力度和流转通畅的书写意味", 尤 "需忍耐力和集中力, 切不可操之过急。"[2]

关于工具, 首先是印刀。其长短、粗细、轻重和刀角之大小、锐钝、平斜都直接影响到刻印的效果。一般我们建议采用平口双面刀、刀口两角垂直, 刀口出锋角度一般以40—45度左右为宜, 可偏锐些, 不能太钝。虽然就刻制细圆朱文一路而言, 多使用薄刃小刀, 类似当下的 "吴昌硕印刀" 之类就不太合适。但具体刀杆的轻重、粗细、厚薄以及杆长主要还是根据自己的习惯与喜好而定——张在辛《篆印心法》尝论: "若夫用刀宽窄、厚薄、利钝, 则又在各人取便, 随其石之大小、软硬, 字之古穆秀媚, 所谓神而明之, 存乎其人也……"[3] 他强调篆刻创作主体对刀具和刀法运用的主动性和灵活性, 还是比较客观的。不仅刻制过程之心得、包括对后期的修饰手段, 张氏亦有见地[4]。

然后就是章法。

(1) 韩天衡《天衡印话》, 上海科学技术出版社, 2000年版, 第38页。

(2) 祝遂之《中国篆刻通议》, "小飞真赏" 印例, 上海书店, 2003年版, 第77—78页。

(3) 〔清〕张在辛《篆印心法》, 上海图书馆藏清抄本。

(4) 〔清〕张在辛《篆印心法》第五章 "修制之法" 云: "宜锋利者, 用快刀挑剔之; 宜浑成者, 用钝刀滑溜之。字画上口, 或用平刃, 或用剑脊, 或用滚圆, 或于穿插处留脂膜, 或于接连处见筋骨。须要气脉连属, 精彩显露, 不俗不弱, 乃能入妙。至于要铦利而不得精彩者, 可于石上少磨, 以见锋棱; 其圆熟者, 或用纸擦, 或用布擦, 又或用土擦, 或用盐擦, 或用稻草绒擦。随其家数, 相其骨骼, 斟酌为之……"

对于印章章法的专题研究，其实早在篆刻流派产生之际就已展开了。从印学研究的角度看章法，其实就是印面的安排、布局和设计，也就是所谓的"分朱布白"。

徐上达《印法参同》有一段话，概叙章法最基本、也是最核心的"统一、和谐"原则："凡在印内字，便要浑如一家人，共派同流，相亲相助，无方圆之不合，有行列之可观。神到处，但得其元精而已，即擅场者，不能自为主张，知此，而后可以语章法。"[1]

朱简《印品》则细论："章法，以一章结构言。字画均整为正章，无论矣。若三字为章，则取四字之半与二字之半而合之，至五字、七字，则四字、六字成章矣。而以二字之半合之，是曰正合。其字画不均者，或以地分、或以画均，曰疏密、曰肥瘦、曰格，则均地而异其章也；曰让、曰错对，则均其画而占其地也。错综者平头不等，则磊落而纵之；方口者参差不齐，则设口以统之。四笔有出则空阔其边，小大异势则阴阳其文，至若粗细朱白文之不同，斯亦章法之流派欤。观者类推意会，则见古人精神心画矣。"[2]

徐坚《印戈说》中提到："章法，如名将布阵，首尾相应，奇正相生，起伏向背，各随字势，错综离合，回互偃仰，不假造作，天然成妙。若必删繁就简，取巧逞妍，则必有拥（臃）肿、涣散、拘牵、局促之病矣。"[3]这里提出了两个问题：一是"自然"，二是"变化"。这两点，也正是章法处理之精要所在。

我们知道，篆字本身相对而言比较均匀整饬，其结构也较稳定有序。摹印篆则更趋平直方正，其线条的粗细和提按变化幅度不会很大，但碰到篆字笔画数量悬殊的时候，如不删繁就简，就会使印面失去平衡；但过于平均，又会显得呆板，反倒不如自然的参差错落、疏密有致——既自然又显变化，更具美感。章法的道理与篆法一样，都存在一个自然与否、合理与否的问题。自然、合理，即是必须顺应文字固有之态，不牵强、不做作——无论是强调夸张对比的手法，抑或减弱平衡的处理，只要是妥帖且符合篆刻艺术的审美原则和基本规律的，就都应予以认同。相反，若刻意消除繁简对比，千篇一律，那就反而无艺术魅力可言了。诸多九叠篆官印便是一个典型反面例子：印面虽然铺平调匀，但实际上却把疏密对比和内在节奏打乱，其结

(1)〔明〕徐上达《印法参同》，明万历四十二年（1596）刻钤印本（国家图书馆藏）。

(2)〔明〕朱简《印品》，明万历三十九年（1611）刻钤印本（浙江省博物馆藏）。

(3)〔清〕徐坚《印戈说》，载《续修四库全书》第1091册，上海古籍出版社，1996年版，第659-660页。

果往往是局促而无序，更缺乏节奏之变了；原意是把空白处填充以求停匀，结果却丧失了对比反差，导致松散板滞。因此，保持章法的自然度、韵律感，保存文字结构原本的"自然生态"下的空间对比变化是极为重要的。

当删繁就简作为一种形式处理技巧被历代印学家与篆刻家所承认、接受的同时，我们就会想到另一个问题：即在处理章法间，如何适当、合理地改造篆书？印文笔画的增减、变形，古已有之，那么，如何从印学的角度将其改造、变通，也是一个重要课题。任意改变篆字，则易脱离篆书法则，形成错字、别字；而一味死守篆字的标准化，又会使印面章法的安排步入尴尬境地——在篆刻创作中，这对矛盾将永远存在。古人对此的应对手段，主要是"挪让伸缩"。这种方法，其实在先秦古玺中就已经具备了。它并不是简单意义上的增损笔画，而是涉及到印面虚实轻重之间的相对关系。参看沈野的《印谈》、袁三俊的《篆刻十三略》、徐上达的《印法参同》等著作中关于章法的论述，其要点都集中于自然、统一、和谐、变化有致的整体高度上；所以章法处理的实质是一个完整的立意，或曰形象思维的过程。总之，一方面要保证篆法的准确、规范，又要有足够的思维空间来适度变化、整体协调、宏观把握。

我们在分析章法的时候，可以梳理出许多具体的处理原则及手段，或曰"法"。各种类型章法被归纳成不同的例子，在理论上讲都是成立的，也是容易理解的，但至于如何把这些"法"运用到具体作品中去，且运用得恰当、合理，那就要看作者的学问、修养、技巧熟练度、思维灵活性、创作经验积累以及个体审美品味等等因素的综合作用了。

当然，还有就是边栏的问题。边栏是印文与外部空间联系的纽带和"过渡体"，它在印面形式中具有相当重要的地位。比如朱文古玺的"宽边细文"型和汉白文的"粗文细边"型都有着各自鲜明的艺术特色。古人也早就注意到了边框作为印章章法处理部分之一的重要价值，因而在印学理论中，对边框处理方式的研究和探讨也成为印学技法研究中一个不可或缺的命题。米芾的《画史》中多次提到的"印文须细，圈须与文等""我祖秘阁图书之印，不满二寸，圈文皆细"……吾丘衍则通过对汉印的研究，在《三十五举》中提出了白文逼边、朱文不逼边的边框处理技巧方式，这虽然还比较简单，但是已经开始体现出对边栏类型在篆刻艺术创作中所具有的独特地位的重视。由是可见，边框必须和印文融为一体，使二者处于一种互为依存的联动关系上。元朱文印，当然也不例外——从协调与统一的观点出发，

创作中对文字的不同处理方式势必影响到边框的处理方式,而边框的调整也应服从整体,即印文的"同一"趣味。那末,在创作实践中如何使用略粗边栏、还是同等粗细?是弱化至细边甚至残破虚无、还是局部笔画采用粘边……这些问题都是值得大加研究、仔细推敲的,当然也是要视具体情况具体对待的。

综上而论,篆刻艺术中的章法绝对不是孤立存在的,它必须要与篆法、刀法等技法因素相配合、相协调、相适应——这应是最基本的一条总则。

最后顺便提一下材质问题。

个人以为,刻制元朱文印,当以青田、寿山二者为佳,若封门、芙蓉之属,石质细腻紧密且易受刀,斯为最上。它类则次之,若昌化、巴林,质稍嫌松粉,迩来市面常见之老挝石或保利石,或粗疏、或有片状崩裂,西安绿、雅安绿等则稍硬。在选材时应避免有裂痕、砂钉、暗伤之石料。当然,也有其他特殊材质,可尝试。一般而言,金属类、陶瓷类,皆不太适合刻制元朱文印;玉类可,唯需特殊工具;牙角之属作元朱,古亦多见,从文彭到巨来翁印作,不胜枚举。琥珀、蜜蜡之类,古时用于印章者甚希,主要用作药物,其次为小件服饰类、装饰品等,再次才是印[1],而即便用于印章者,也多以阴刻白文为主,基本上不太有细圆朱文的样式。

印泥则朱砂、朱磦皆可,只要不太烂太油即可,否则线条极易失真。有时候较旧较干的印泥,钤盖此类印章反而比新印泥更容易准确、客观地反映原作的真实效果;或者用手指蘸印泥,再轻打转渡至印面上,多次反复,直至印面上之印色既薄又匀,再盖之,亦可。钤盖时,下面应垫玻璃板,或玻璃上加衬一张薄卡纸,总之,底面不可太软,否则印章所钤效果必漫漶走形(张在辛关于钤印之手法也曾经讲到"……轻蘸印色,或用厚纸垫印,或宜薄纸垫印,或不用纸垫于极平板上印之,视其所刻之家法……"其谓家法,即风格也,而若元朱一路,则后者为宜)。所用之连史纸,须光洁干净、平整细腻。同时,手势轻重适宜,前后左右按压均匀,这样才能充分、准确地表现出作品的效果。

但对艺术创作而言,单纯的理论是永远无法替代实践的,所以我们认为,大量的实践才是最基本最重要的,只有通过反复的实际操作、不断加强技法的运用能力,积累经验;同时将临摹和创作结合起来——从临摹到创作,再带着创作中所遇

(1) 相关内容可参见:许晓东《中国古代琥珀艺术——商至元》,载《故宫博物院院刊》2009年第6期。

到的问题回到临摹中去解决，回到古典作品中去寻找答案，如此反复循环，才能层层递进，逐步提高；再者，进一步加强书法修养（特别是小篆一系）和相关的文字学知识，同时结合印学史和印学理论的指引，才有可能真正地了解、参悟并掌握元朱文印创作的基本原理和专有规律，最后达到运用自如的程度。

文末，我们也将元朱文印临摹与创作中常用的部分参考书目，按文字工具书类、印史印论类、篆刻印谱类等，分别列举如下，以供读者在研究、学习中阅读和参考：

甲、文字工具类——

〔汉〕许慎 撰 《说文解字》 中华书局 1963年

〔明〕闵齐伋 辑 〔清〕毕弘述 篆订 《订正六书通》 上海书店出版社 2013年

〔清〕袁日省 辑 谢景卿、孟昭鸿 续编 《汉印分韵合编》 上海书店出版社 1979年

〔清〕桂馥 编 《缪篆分韵》 上海书店 1986年

〔清〕王同愈 著 《小篆疑难字字典》 上海书画出版社 1992年

王福厂 著,韩登安 校补 《作篆通假校补》 西泠印社出版社 2015年

容庚 编著 《金文编》 中华书局 1985年

徐文镜 编著 《古籀汇编》 武汉古籍书店出版社 1996年

方介堪 编 《玺印文综》 上海书店出版社 1989年

罗福颐 编 《汉印文字征》 文物出版社 1978年

罗福颐 编 《古玺文编》 文物出版社 1981年

罗福颐 编 《汉印文字征补遗》 文物出版社 1982年

高明、涂白奎 编 《古文字类编》 中华书局 1980年

徐无闻 编 《甲金篆隶大字典》 四川辞书出版社 1997年

罗文宗 编 《古文字通典》 天津人民出版社 1995年

王辉 编著 《古文字通假字典》 中华书局 2008年

汤馀惠 编 《战国文字编》 福建人民出版社 2007年

何琳仪 著 《战国古文字典》 中华书局 1998年

傅嘉仪 编 《篆印字汇》 上海书店出版社 1999年

曹锦炎、张光裕 编 《东周鸟篆文字编》 翰墨轩出版 1994年

徐在国 编 《传抄古文字编》 线装书局 2006年

张同标 编著 《印章异体字字典》 河南美术出版社 2007年

刘呈瑜、洪钧陶 编 《篆字编》 文物出版社 1998年

李圃、郑明 编 《古文字释要》 上海教育出版社 2010年

（日）中西庚南 编 《近代篆刻字典》 日本东京堂 1985年

（日）青山杉雨监修 师村妙石 编 《篆刻字典》（上下卷）东方书店 1986年

（日）牛洼梧十 编 《标准篆刻篆书字典》 二玄社 1987年

（日）师村妙石 编 《古典文字字典》 东方书店 1988年

（日）蓑毛政雄 编 《篆书印谱字典》 日本柏书房株式会社 1991年

（日）师村妙石 编 《续古典文字字典》 东方书店 1994年

（日）小林斗盦 编 《中国玺印类编》 日本二玄社 1996年

乙、史论知识类——

李健 著 《金石篆刻研究》 浙江人民美术出版社 2019年

沙孟海 著 《印学史》 西泠印社出版社 1987年

罗福颐 著 《印谱考》（四卷本） 墨缘堂景印本 1933年

罗福颐、王人聪 著 《中国の印章》 日本二玄社 1965年

罗福颐 著 《古玺印概论》 文物出版社 1981年

罗福颐 著 《图说中国古印研究史——近代の古璽印研究の発展》 日本雄山阁出版株式会社 1985年

罗福颐 著 《古玺印考略》 日本株式会社中華书店 1987年

钱君匋、叶潞渊 著 《中国鉨印源流》 日本木耳社 1984年

刘江 著 《篆刻美学》 中国美术学院出版社 1994年

刘江 著 《中国印章艺术史》 西泠印社出版社 2005年

刘江 著 《篆刻艺术赏析》 广西美术出版社 2016年

高明 著 《中国古文字学通论》 北京大学出版社 1996年

郁重今 编 《历代印谱序跋汇编》 西泠印社出版社 2008年

马国权 著 《近代印人传》 上海书画出版社 1998年

王崇人 编 《中国书画艺术辞典·篆刻卷》 山西人民美术出版社 2002年

李学勤 著 《古文字学初阶》 中华书局 2013年

裘锡圭 著 《文字学概要》 商务印书馆 2013年

叶其峰 著 《古玺印与古玺印鉴定》 文物出版社 1997年

叶其峰 著 《古玺印通论》 紫禁城出版社 2003年

林沄 著 《古文字学简论》 中华书局 2012年

韩天衡 编 《历代印学论文选》 西泠印社出版社 1985年

韩天衡 著 《中国印学年表》 上海书画出版社 1993年

韩天衡 编 《中国篆刻大辞典》 上海辞书出版社 2003年

韩天衡 主笔 《篆刻三百品》 上海书画出版社 2020年

何琳仪 著 《战国文字通论》 上海古籍出版社 2017年

金鉴才 编 《中国印学年鉴》 西泠印社出版社 1993年

朱关田 主编 《沙孟海全集》(陆/印学卷) 西泠印社出版社 2010年

李刚田 编 《当代中国书法论文选·印学卷》 荣宝斋出版社 2010年

黄惇 著 《中国古代印论史》 上海书画出版社 1994年

黄惇 编著 《中国印论类编》 荣宝斋出版社 2010年

黄惇 著 《中国古代印论史》(修订本) 上海书画出版社 2019年

祝遂之 著 《中国篆刻通议》 上海书店出版社 2003年

孙慰祖 著 《中国印章：历史与艺术》 外文出版社 2010年

孙慰祖、孔品屏 著 《隋唐官印研究》 上海书画出版社 2014年

孙慰祖 著 《中国玺印篆刻通史》 东方出版中心 2016年

陈振濂 著 《篆刻艺术纵横谈》 上海书画出版社 1992年

陈振濂 著 《篆刻艺术学通论》 上海书画出版社 2017年

刘钊 著 《古文字构形学》 福建人民出版社 2011年

朱天曙 著 《明清印学论丛》 北京联合出版公司 2020年

谢明文 著 《商周文字论集》 上海古籍出版社 2017年

谢明文 著 《商周文字论集续编》 上海古籍出版社 2022年

邹涛 著 《篆刻津梁——从入门到创作》 人民美术出版社 2011年

池长庆、郑利权 编著 《民国印学精选》 西泠印社出版社 2018年

陈国成 著 《中国印学理论体系》 科学出版社 2020年

吕金成 编 《印学研究》 山东大学出版社 2009-2018年

吴清辉 著 《中国印学》 中国美术学院出版社 2010年

王梦笔 编著 《民国印学文论选注》 西泠印社出版社 2020年

西泠印社 编 《印学论丛》 西泠印社出版社 1987年

西泠印社 编 《印学论谈》 西泠印社出版社 1993年

西泠印社 编 《"孤山证印"西泠印社国际印学峰会论文集》 百花洲文艺出版社/西泠印社出版社 2005-2020年

西泠印社 编 《中国印谱史与印学国际学术研讨会论文集》 西泠印社出版社 2019年

西泠印社 编 《两宋金石学与印学国际学术研讨会论文集》 西泠印社出版社 2021年

（日）西川宁 著 《書道講座·6·篆刻》 二玄社 2019年

（日）全日本篆刻連盟 著 《篆刻の鑑賞と実践》 2002年

丙、印谱类——

赵时棡 著 《二弩精舍印谱》 重庆出版社 2015年

葛昌楹、胡洤 编 《明清名人刻印精品汇存》 上海古籍出版社 2000年

陈巨来 著 《陈巨来治印墨稿》 上海书画出版社 2009年

陈巨来 著 《安持精舍原石百品》 上海书画出版社 2018年

陈巨来 著 赵云 编 《陈巨来先生自抑印谱》 西泠印社出版社 2019年

陈巨来 著 徐建华 编 《陈巨来先生自钤印稿》 西泠印社出版社 2020年

罗福颐 编 《故宫博物院藏古玺印选》 文物出版社 1982年

方去疾 编 《赵之谦印谱》 上海书画出版社 1979年

方去疾 编 《明清篆刻流派印谱》 上海书画出版社 1980年

方去疾 编 《汪关印谱》 上海书画出版社 1980年

罗福颐 编 《古玺汇编》 文物出版社 1981年

方去疾 编 《吴让之印谱》 上海书画出版社 1983年

方去疾 编 《中国美术全集·书法篆刻编7·玺印篆刻》 上海书画出版社、

上海人民美术出版社 1989年

郑珉中、方斌 编 《故宫博物院藏珍品文物大系·玺印》 上海科学技术出版社 2008年

刘江 编 《西泠印社百年收藏精选》 西泠印社出版社 2010年

刘江 编 《中国篆刻聚珍》 浙江人民美术出版社 2016年

王人聪、游学华 编 《中国历代玺印艺术》 香港中文大学出版社 2000年

张荣、马云闲 编 《近现代名家篆刻精品选》 北京工艺美术出版社 2000年

韩天衡、迟志刚 编 《海派代表篆刻家系列作品集》 上海书画出版社 2018-2019年

茅子良、庄新兴 编 《中国玺印篆刻全集》(四册) 上海书画出版社 1999年

朱关田 编 《沙孟海全集》(肆/篆刻卷) 西泠印社出版社 2010年

黄惇 编 《中国历代印风系列》 重庆出版社 2011年

李早 编 《王福庵印存》 西泠印社出版社 2000年

李早 编 《西泠印社印谱丛编》 西泠印社出版社 2000年

孙慰祖 编 《邓石如篆刻》 上海书店出版社 2001年

孙慰祖 编 《唐宋元私印押记集存》 上海书店出版社 2001年

孙慰祖、陈才 编著 《汪关篆刻集存》 西泠印社出版社 2016年

孙慰祖 编 《两宋印章的渊源与走向》 浣花斋美术馆、萧山博物馆 2017年

陈振濂 编著 《中国印谱史图典》 西泠印社出版社 2011年

陈振濂 编 《朱蜕华典——中国历代印谱特展图录》 上海书画出版社 2019年

陈振濂 编 《中国珍稀印谱原典大系·第一编第一辑至第四辑》 西泠印社出版社 2019年

杨广泰 编 《宋元古印辑存》 文物出版社 1995年

袁慧敏 编 《袖珍印馆·陈巨来印举》 上海书画出版社 2012年

廉亮、诸文进 编 《海派代表篆刻家系列作品集·陈巨来卷》 上海书画出版社 2018年

来一石 编 《古印集萃》 荣宝斋出版社 2000年

吴砚君 编著 《盛世玺印录》 日本艺文书院 2013年

王义骅 编 《王福庵麋研斋印存》 上海书画出版社 2016年

王义骅 编 《历代闲章汇粹》 上海书画出版社 2017年

沈乐平 编 《历代元朱文印精粹》 上海书画出版社 2017年

萧乾父 编 《历代印谱汇编》 广陵书社 2019年

谷卿、冯松 编 《安持自拓盍斋藏印》 中国书店出版社 2019年

林申清 编著 《中国藏书家印鉴》 上海书店出版社 1997年

了一、元白 编 《圆朱文印精萃》 上海书店出版社 2002年

孙君辉 编 《陈巨来安持精舍印集》 上海书画出版社 2013年

孙君辉 编 《安持精舍印存》(原钤本) 上海书画出版社 2017年

朱简寂、陆凌枫 编 《其安易持——陈巨来先生归里展暨陈巨来流派印风邀请展图录》 平湖玺印博物馆 2021年

全国图书馆缩微文献复制中心 编 《中国古代印谱汇编》 北京全国图书馆文献缩微复制中心影印出版 2012年

刘海宇、(日)玉泽友基 编 《日本岩手县立博物馆藏太田梦庵旧藏古代玺印》 上海书画出版社 2020年

西泠印社 编 《西泠四家印谱》 西泠社印社出版 1965年

上海书画出版社 编 《上海博物馆藏印选》 上海书画出版社 1979年

西泠印社 编 《西泠后四家印谱》 西泠印社出版社 1982年

上海人民美术出版社 编 《安持精舍印冣》 上海人民美术出版社 1982年

上海书画出版社 编 《十钟山房印举选》 上海书画出版社 1985年

上海博物馆 编 《中国书画家印鉴款识》 文物出版社 1987年

上海书店出版社 编 《中国历代印谱丛书》 上海书店出版社 1990-1999年

湖南省博物馆 编 《湖南省博物馆藏古玺印集》 上海书店出版社 1991年

上海书店出版社 编 《明清篆刻家印谱丛书》 上海书店出版社 1992年

天津市艺术博物馆 编 《天津市艺术博物馆藏古玺印选》 文物出版社 1997年

方介堪艺术馆 编 《方介堪篆刻精品印存》 上海书店出版社 2001年

南京市博物馆 编 《南京市博物馆藏印选》 上海书店出版社 2005年

故宫博物院 编 《金石千秋——故宫博物院藏二十二家捐献印章》 紫禁城

出版社　2007年

　　浙江省博物馆 编　《浙江省博物馆典藏大系·方寸乾坤》　浙江古籍出版社
2009年

　　苏州博物馆 编　《苏州博物馆藏玺印》　文物出版社　2010年

　　人民美术出版社 编　《中国印谱全书》　人民美术出版社　2011年

　　上海图书馆 编　《中国古印谱集成》　山东美术出版社　2011年

　　上海书画出版社 编　《袖珍印馆·近现代名家篆刻系列》　上海书画出版社
2013-2017年

　　天津人民美术出版社 编　《万印楼丛书》　天津人民美术出版社　2014-
2018年

　　中州古籍出版社 编　《中国图书馆藏珍稀印谱丛刊·上海图书馆卷》　中州
古籍出版社　2016年

　　西泠印社 编　《西泠印社印谱藏珍系列丛书》　西泠印社出版社　2018年

　　西泠印社 编　《吴让之自钤印存》　西泠印社出版社　2018年

　　上海书画出版社 编　《珍本印谱丛刊》　上海书画出版社　2019年

　　中州古籍出版社 编　《中国图书馆藏珍稀印谱丛刊·天津图书馆卷》　中州
古籍出版社　2019年

　　君匋艺术院 编　《君匋艺术院藏三家名印二百品》　上海书画出版社　2019年

　　西泠印社 编　《中国印学博物馆藏陈列印章精粹》（四卷本）　西泠印社出版
社　2021年

　　（日）河出孝雄 编　《定本书道全集·别卷·印谱篇》　河出书房　1956年

　　（日）下中邦彦 编　《书道全集·别卷I·印谱·中国》　日本平凡社　1968年

　　（日）小林斗盦 编　《中国篆刻丛刊》　日本二玄社　1983年

　　（日）小林斗盦 编　《篆刻全集》　日本二玄社　2001年

元朱文印创作札记

大吉祥

此作之印文完全对称，故而在字形上加入些许鸟虫篆印的元素，使之生动活泼。印章上半部分的小弧线、弧线组合略多，则祥（羊）字末三笔皆做"减法"：成为平均且平直的线条，亦是映衬、调节手段，同时可令全印更显得稳定、扎实。乙未岁杪，《隐蓝馆印薮》初辑付梓前尝将三百馀印交请遂师审阅、检选，亦对是刻颇赞许，因刊诸此谱封底矣。

开瓮勿逢陶谢

坡翁有人生赏心十六乐事者，晚咲堂定制组印。有数方设计稿甚为费神，此其一也。终稿，则以元朱为基调（就线形、线质、边栏处理诸要素而言），但于文字上略参用古玺文法，若"陶"之耳部；再借助连笔设计，若"开""逢""谢"诸字以连带的线条贯穿、粘接，婉转之间，使全印松活、流动。

卢

单字小印，学生时代所刻，平正老实有余、变化灵动不足。忽忽卅载矣，印蜕在，尚能观，且留之。

爱吾庐

(图二)

(图一)

此十数年前旧作，意在模仿元人朱文印中之"拙朴"味道——"生"中带"巧"，而并非一味地求其均匀、对称、整饬。换言之，就是"去工艺化"——若不识此，难免匠气。余赴湖南举办"游手于斯"书印展，桑君费力劳心，赠此以酬（图一）。丁亥岁尾，应西泠印社"播芳六合"系列展之邀，余检书、画、印凡六十事，择佳石，改格式，补刻此旧作（图二）。

超以象外

是刻旨在追求笔画线条运行过程中的一种流动感，单体线条，力求"中实"，又借边栏之虚化，以体现笔道之厚度。"超以象外""得其环中"为对章，"得"印先刊，以汉凿印式为之，因而"超"印以圆朱配，最为相宜。

美意延年

四字叠排，单字取横势，常规也，无他。其中"美"字因图案化特征明显、视觉效果较强，遂为我院用作毕业徽章LOGO，丁酉岁毕业典礼之际，诸生人手一枚，亦可谓佳话耶？

沉着

二字小印，首先须厚实稳当，故粘连点有意多留；其次，直线与不同弧度之曲线的交叉对应、长线与短线的错落参差，在印面整体简洁大方的基础上，使读者细品有其丰富性，避免简单直白而无后味。

东阿旧家

"旧"字，乃取文后山"宝花旧氏"印法，稍作改动。馀三字则随之而变，全印以"平行线组"为基调，力求茂密而不繁冗。同时着意于笔画弧线和边栏之虚实，使繁复密集处能通透而不拥塞——如"家"字下部留空、如左边栏大片残破等等，即是也。

澄怀

"澄怀"一印,乃廿年前应"首届流行印风展"之邀所刊。"澄"字"登"部之造型变化,虽非取诸古法,但羼入稍许图案化的设计元素,效果反而更为融洽妥帖。石开先生尝评是作"二字甚有文气,怀字尤佳……"

捡云书屋藏

再鸣兄拍得老坑寿山一枚,某日龙井草堂聚会,出以嘱刻。此类小章,因多用于金石书画、扇面尺叶、古籍善本诸类之收藏钤盖,故风格务以停匀静谧、平稳安和为上,宜有轻巧雅致之趣,以免喧宾夺主、影响画面,此即为"功用"之需。

鸣琴

此二字以重心处理之错落,求和谐统一:"鸣"字重心下压,线组集中于中部,而粘边在右;"琴"字重心提升,线组集中于上部,而粘边在底侧。如此,或能得动静相生之趣也。

雨后登楼看山

以两种印泥钤盖,效果大相径庭,可见元朱文印创作及其最终效果,与印泥之选择亦大有关系。故此特举一例,以示说明:个人习惯而言,偏于工稳细巧者则用旧印泥为多,因其略干,线条不易走形、细节不致漶漫(图一);偏于古拙者如近宋、元私印风格,则以稍新之朱磦等,线质易厚重、沉稳些(图二)。图示两例,同一印作,不同效果,请读者观而察之,或可体味一二?亦须知工具材料对作品效果之作用(若连史纸,同理:巨来翁以美浓纸钤细圆朱文,换作其他,则效果必定大打折扣)。曩见孙慰祖浙宗遗印鉴定论,有"姚氏八分"者,因奚铁生刀法轻浅,钤盖之手势轻重、矻压与否,大有径庭。

图一

图二

抚琴听者知音

多字印难在空灵流动,一味求"满"求"匀",大忌也。故此作尤其注重印文内部空间之虚实对照,使之产生一种节奏感,同时虚化边栏,以突出中心文字。在后期修改中,注重笔意之表达,即"书写化"的提按效果,如"听""知""琴"等字的起收笔以及转折交叉处,其实,皆是遵循书法中用笔提按之基本"理法"——这也可以说是元朱文印创作中的一大关键。所以说,不善书者,其印必不能佳。

戒之在得

此作编入，或有不同意见。然我之本意，亦须特意说明：乃试用"元朱"之笔道刻"古玺"之态、假以"元朱"之线质拟"三代"之韵。不敢称为创新，然不失为一种颇有意思之创作探索与尝试罢？

隐蓝

旧稿新刻。去岁维豪棣亦用此稿为余刻一石。此作自刊毕，较为满意，款施以阳文，用刀较为果敢，有生辣之趣，亦可视为一"印"乎？此稿因印石比例之限，故"隐"字简化耳旁（甘旸所谓之"增损法"也）；"蓝"字压缩皿字底且末尾粘边而撑连左右，配合单线之提按以及交叉部"焊接点"（汪关多用此法），力求全印凸显一种"书写性"的节奏特征。

捡云书屋

小印易拘谨,显大尤难。大者为何?气局也。是印,虽尺寸限制,但强调笔画提按、强调空间虚实,使"线"具弹性、使"字"含张力,加之破边几近于无,由此,或可见"大"者欤?

高古

纯工的元朱文印,须讲究平衡匀称,但也不可机械理解、一味盲求,应使其间具微妙之变化,方不致板滞;若"高"字之"冂"部,轻微的提按效果随弧线之走向而变,笔道才能鲜活生动。学者苟不谙此,辄成匠耳。

永受嘉福

元朱文印在很大程度上受文字本身之约束,也是学习、研究这一路风格需注意的,它不同于古玺、汉印、明清流派印等,其风格语汇的"延展余地"相对要小得多。也就是说,在各种篆刻类型中,以元朱文印对入印文字最为"挑剔"。

纤秾

二十四诗品套印之一。此二字最为费神,几番考虑设计之后,遂定此朱白相间式。此类样式,汉魏私印本不罕觏,余刻则稍作调整——白文纯用"汉切玉法",朱文则以"元朱文法",二字风格迥异、然风味类似,故而能够融通契合,不至冰炭。不知荣武君以为然否?

少则得

"少"字拉长单独成行,辄务使其提按程度同比增加,方能显出韧性、弹性而不至于"虚""弱"之弊。左二字,多短线、横线、平行线,余于篆刻课堂上常言元朱文之设计可多以"线组构成法",不仅能大方古朴,亦可起到稳定全印之效果。

泼湿黄山几段云

此句原为戊寅岁杪之硕士入学考题,因另有白文印命题创作及古文、诗词题,故半日之时极为紧迫。从设计印稿、调整、刊刻至修改、钤毕,此印前后不足一个半小时,可谓"急就"乎?又,石质甚劣,崩断数处,"湿"字亦不太符"六书"之法,然视终稿有古雅之态,自以为略得宋、元人意味。

思无邪

三字印竖排，常规式，难出新。遇此类文字印式，则以稳妥为主，不必刻意求"奇效"。

盈州

此为余首方圆朱文印创作，九三年初刻成。萧山红，两块五，石质松，刀感脆。刊刻亦甚拘谨，故印面虽平稳，但显小气木讷，权作一纪念耳。

烟云供养

此刻前后凡三通，比例、细节，包括石材，皆有不同。收入《隐》谱者为第一稿。"云""养"二字，实非标准小篆体——而在创作中，亦不可"刻舟求剑"，须知古人用字甚是大胆，常有"借"之能耐、"化"之本领，翻检赵无闷、吴缶老、黄牧甫、齐白石诸大家作品，不乏此类例证。余常思之，就书法篆刻中之用字而言，当今社会进步、资料丰富，有些印人反而思维僵化，保守顽固，不知何故？还是周应愿说得好："要知古今即是自己，自己即自古今，才会变化！"

一木九石居

甲午岁嘉平月，刻充颐斋师文房，寿山对章之一。五字皆简，较难安排。索性以右边四字为一行，皆取横势，左边单字为一行，则取纵势，因字而变，此亦是元朱文印最基本的几种"设计思路"之一。颐师虽有赞，然自以为去同期所刻"烟云供养"一印甚远。奈何，奈何。

养气

"养气"诸刻，其二为牙印（数年前岐阜讲学时所购老牙印数枚，刻出线条，温润细腻，不似现今市面所售之物，下刀顿觉躁涩、腻刀），刻毕数月，裔涛棣见之，称"若去边或更佳"。遂置诸电脑Photoshop，切裁视之，果不其然，故从之，削边成此，留以自用。

面如平湖

此石略长，则单体字形亦偏瘦、略带纵势（窃以为元朱一路，字取横势者，易得古味）。四字因笔画繁简不同，其"占地"亦分大小宽窄。刻制过程中，以爽利挺拔的直线与委婉柔韧的曲线穿插互动，实乃顺应原字"笔意"而自然为之。故整体以平稳、干净为第一视觉效果，再细察之则有诸多用心变化之处，或正是面如"平湖"而胸有"激雷"者（有卖瓜自夸之嫌乎？）

人生若只如初见
何事秋风悲画扇

此印用胡名伟制上佳西安绿大印刻就。余素喜芙蓉、封门之属而不好西安绿、老挝黄之类，然此类多字且极工者，西安绿因其质地紧密，倒也合适（若刊缶老、白石一路，辄不易显现刀感、难以表达自然残破）。十四字之排列设计极费心思，前后历四月有馀，盖因此类近于陈巨来式，故而务必求得印稿之十分精准（建议读者可多参阅《陈巨来治印墨稿》），稍有误差，则韵味全无，难以补救。正所谓"失之毫厘谬以千里"者也。

另，刻痕之深浅，效果自不同。一般而言，深刻者，线条偏干净挺拔；浅刻者，笔道易浑厚圆润。此刻则略深。葛书徵辑《吴赵印存》，朱蜕、墨拓并作，言："让翁浅刻，悲庵深刻，二家刀法之不侔，庶几现于纸上……"

心定莲花开

五字印，短线又多，最易显"碎"。印面一"碎"，气脉全断。所以通过三个方面来平衡——破边、粘连、增加笔意。

无咎

辛丑新正,宇内大疫,居家月馀。遂刻此"无咎""去疾"对章,以祈国泰民安。"无咎"施以元朱,"去疾"乃用晋玺也。

读书养性

此印属改作,取诸陈巨来"读书养性积德延年"一印。唯原作八字,字形便显得过于狭细瘦长,故分而刻之,得二印,以此"读"印稍佳。虽谓仿作,其实不然:余加以轻重、提按、连断等虚实节奏,不同弧度的曲线亦稍做调整、修饰,印面自视尚饱满、完整。又,此印取九十年代之老性白芙蓉刊就,细察之下,线条质感与迩来所出新坑之寿山确有微妙差异,走刀时之感受亦不相类也。

越数年,多钤盖,笔画线质已有显著变化。就印面视之,已变浅痕(余刻印喜用冲刀,辅以披削),刀口不显,阳文线侧视则俱成∩型。然自觉效果颇佳,轻重虚实,浑然天成,比新刻时反而更有古意,或曰:"此非人力所及也。"

午倦一方藤枕

此作大量使用曲线、弧笔，但尤为重要的一点是：务必有单纯、平直，且有力度感的线型来支撑——若"午"之中心横竖、若"倦"之米部、若"藤"之水部……如果说少了这些"成分"，正如只有红花不见绿叶一般。初学元朱者多易犯此弊，因此须记："单纯直线"之合理使用频度亦是刻好元朱文印的一大诀窍。

人生若只如初见

多字元朱，最忌平均、呆板。故此作于数处"平行线组"之间，穿插不同弧度的曲线，同时又适当增大虚与实、粘与断的对比关系，以求其间的一种"韵律感"。否则，便若调子平平之曲，或如讲话发言毫无抑扬顿挫、听之令人昏昏欲睡。再者，即必须"小心收拾"：对诸如起笔、收笔、转折、交叉等等细节的微妙变化的高度重视——很多时候，一方印作的成败尤其是元朱文印的"得分"高低，很大程度上就是由细节的丰富性和合理性所决定的。

依旧空闺

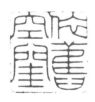

尝刊《浪淘沙》组作,唯此刻与白文"今日关山千里外"二方稍可观。

一字一净土

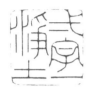

力求温润安详,以合文意。对"文字内容"与"印面风格"的关联性之考量,也是我们篆刻创作中的一个颇有意思的课题。

一草一天堂

略参汪士慎"七峰草堂"法,爽利或不逮,而凝练似过之。此为《禅语组印》之一,凡六方,亦余首刻西安绿。甲午岁首留青美术馆网拍,为人得去,未知何方。此套印较为满意,但彼时杂事缠身未及多盖几方印花。迩来浙平兄告之,印在其处,遂复钤之。

璟禾讲堂

"禾""讲"二字之笔画繁简落差甚大，故需调整，以平衡视觉观感。刻毕琢磨良久，若"禾"字不必刻意盘曲以迎合、兼言他字，亦无不可。

大通堂

为忠康师兄刻斋号印二枚，就用刀之松活而言，大者或胜于小印。忠康老兄善行草，颇有晋韵，是刻或能称之耶？

南无阿弥陀佛

迩来敬造佛像印若干，余多以写意为主，单刀直入，自然残破，求意外效果，否则便如版画、剪纸，不堪入目。然文字印者，则以静穆安和、平正稳妥为佳。故此刻有意弱化笔画线条的变化，强调字形结构与空间的层次性，即"线组"对空白的"分割"——充分利用不同字形（包括偏旁部首等）本身构造上的疏密效果，或联合、或揖让、或冲突、或错落……随机而动，不去刻意安排，反而自然大方些。

二十四柱堂

　　余向以为,为画家所制印章,必先明其画风、谙其画格,方能融洽匹配,记得韩天衡《豆庐印话》中有个比喻甚是贴切:"好似在不同款式的服装上配搭纽扣。"常见绘事细腻工密而钤印粗率、或画风洒脱写意而印文拘谨者,盖因视印艺为"小技"而重视不足,或不谙印艺一道也。学者可不慎欤?

东壁图书

　　此四字笔画数较为匀称,故有平板之患——因而在处理上须以轻重虚实之法,使之松活、流畅、透气。

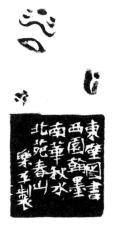

好林泉都付与闲人

治印历来有"工""放"之说，或云"工"难于"放"，或曰"放"高于"工"，聚讼纷纭。然余浅见，所谓"工""放"，一来，皆是相对而言，各有侧重，未可轩轾；二则，"工"中有"放"，"放"中亦有"工"者，亦未能一概而论也。

故特以此二例说明：同一墨稿，前者乃丙申"意与古会"四人联展所用，多参赵松雪、文三桥意（图一）；后者为丁酉岁新刻，则拟汪关、巨来法（图二）。而元朱一系，世人多目为"工"者，此二作，或亦可称为元朱中之一"放"一"工"乎？

图一

图二

饮之太和

戊戌暑期，应"艺课"邀，录制篆刻创作一节，特以汉白、元朱二式示范，分作"不知有汉""饮之太和"二印。

稿先拟定，如"饮"与"太"字之连笔、"饮"右上三笔线组、"和"之"禾"部与"口"部及"之"字诸弧线的呼应关系……但因时间所限、加之录播环境不同于自家书斋，故自觉仓促，亦未及修改。然刻成视之，基本妥帖，线条尚能浑厚圆润。

方寸乾坤

元朱一路，可以说是所有印风中受文字约束最大者——词句间字形的疏密、单字内部的关系，等等，皆是创作成功与否的关键。若此印，"方寸"二字与"乾坤"二字的关系，较难协调；再如"乾"字内部，左右的疏密关系亦不甚服帖。匡时拍卖有金石专场，嘱余刻此四字主题，勉强及格矣。

透网鳞

海钟画家嘱刻此三字，笔画较为悬殊，本欲以汉白为之，然考虑其画作风格，或更适合元朱一路，故作此稿。前二字为一列，"鳞"字单独成行。空间分配以平稳、均匀为主，"网"字重心略提。整体来看，尚能妥帖平衡，局部处理，亦用心收拾：提按起伏、虚实相间，诸细节处亦须一一到位。

石公

以元朱之基本结构为主干，于点画方面加重书写性——因二字笔道皆极简，印面易空泛，故而略参以吴熙载起笔收笔法，或可增加全印韵味，不知岩松老兄以为然否？

清雨落夏怀

戊戌六月，暑溽异甚，忽降清雨，刊此遣怀。诸字虽繁简落差甚大，"占地"悬殊，然皆取横势，再参以线形之节奏变化，故能相互"合群"。

德不孤必有邻

多字印，务求服帖，但亦不可平板木讷——若"不""有"之长线、大弧线，"德""孤"之中弧线，至"邻"之短弧线，形成一种递进、渐变式的节奏；起笔收笔，或方或圆、时虚时重，也是配合这种"节奏"的手段。

放下

琥珀印，刀感则迥异于石质，易崩易破，须极小心，试用东瀛"关市"所得薄刃新刀刻就。余近年来制牙角、蜜蜡、琥珀之属，亦多用此类锐角小刀。

香隐

南粤某友商号专用，故线型求"简"，而纯以线条造型之长短、曲直、错落、交接等等，形成一种空间概念上的层次性。

窗前鸣佩

略参明人法。"鸣"之右部线组与"前"之下部线组对照配合；"窗"内部加重、"佩"之"巾"部略粗、以及单人旁三处皆粘边，亦为一种呼应。

木欣欣以向荣

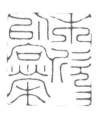

众所周知，元朱文是讲究婉转、精美的一种印风，特别是平衡和匀称被大家认为乃元朱文印之基本要求。但很多时候实际情况或许并非如此——是印于右下角进行了大面积留空，其他文字也不完全是绝对的对称均匀：一来，留"活眼"手法，印之一道，至为关键；二来，这也是跳过近现代的元朱模式，直接取法宋人的路径；同时，线型线质有意不做过多修饰，保留其拙朴意味，以合整体氛围。

心迹双清

左右两列因字法悬殊,极易造成视觉上的不平衡、不稳定,故此刻以重心变化来协调:"心"与"迹"之"亦"部略上提,"清"之"青"部辄下压,同时配合笔道之提按曲直,令全印"稳中有变"。

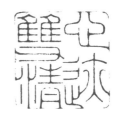

乐居闲寂

庚子岁霜见,余集近作为册,文物出版社刊行,名《乐居闲寂》,并自序数言:"道总万有,艺含四要。铁刀毛锥,乐事也;心斋一志,贞居也;优游浸渍,燕闲也;慎此独知,守寂也。是为'乐居闲寂'"。

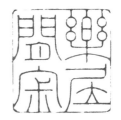

绎元堂

永嘉相锋老弟乃国美书法专业出身,专意晋唐,后研花鸟,又执教于央美。其作兰竹花草、羽色翎彩,笔精墨妙,力追宋元,故其斋号印亦必以宋元人印风为洽。

怡园

　　小印贵在典雅通透,此刻或有之。余尤得意于此间之"生""拙"并兼,细察之,不在"捡云书屋"之下,再鸣兄以为如何?

报之以琼琚

　　止水斋属作诗经植物组印凡十六事。余欲每印皆有不同面貌,故自三代古玺、秦汉官印、元朱鸟虫,至竹简木牍、六朝碑刻、明清流派,诸类书体、各式印风……可谓"绞尽脑汁"矣——哪个内容,最适合哪类风格、哪种样式,确需根据文字之实际情况斟酌再四,此印则参以元明人朱文法,自视尚可合格。

玄远

"玄"字二圆之形求巧，但略有变化，上轻下重；"远"字取其拙，末笔跳开常规之大弧线，索性以垂直于底边的纯直线构成；配合字势高低错落与字形内部空间分割之大小参差，以凸现"生气"、浓化"古意"。让翁尝云："让头舒足多事也"，斯诚为深心有得之言矣！

《印说》论此："凡印，字简须劲，令如太华孤峰；字繁须绵，令如重山叠翠；字短须狭，令如幽谷芳兰；字长须阔，令如大石乔松……"通理也。

一日之迹

昔唐玄宗称："李思训数月之功，吴道子一日之迹，皆极其妙也。"壬寅岁毕业之季，吾中国画与书法艺术学院遂以"一日之迹"为主题，乃取缶翁所谓"予学篆好临石鼓，数十载从事于此，然一日有一日之境界"意思耳。本、硕、博一百九十馀位毕业生，皆赠张捷院长手书一信，是印则钤于尾——"怀同样心愿者，无别离"。

此心安处是吾乡

苏轼定风波词有此名句也。余尝以古玺、汉白、鸟虫诸风格刊之，而若论东坡"此心安处"之要义，则温婉、平和、静谧的细圆朱文一路，或许才是最"切题"的吧。

采蘩祁祁

此刻思路类似"戒之在得"，略参以古玺文字因素、又增加了数处连笔，如"蘩"之"每"部与"祁"之"阝"部的贯穿；其次，若"采"之上部，稍加些许对称的"装饰性"味道；再次，"蘩"之"艹"头与"繁"部左右错位、"祁"两边的上下参差……综合以上元素，配合整体形式之正圆形特征，包括边栏的虚实处理，有意在章法上、于观感中强调出一种开—合、疏—密、聚—散的空间关系。但无论字形、章法怎么变化，一切要素的"基本因子"即线条属性，换个角度来说，所有的"零部件"，仍皆以元朱文法贯之。不知读者认为，此种该归属何类印风？

乐平

偶得玉印一枚，欲作自用名章。本师遂之先生为余起稿，唯玉石之硬度手工不能及，故以名古屋东急HANDS所购之电动刀"琢"之矣。

饮清泉

孟翁谓元印有"巧而犹朴，若取其巧，而遗其朴，便入鄙俚"语，真圭臬矣。

故，文末特选此"饮清泉"一例，并以全部步骤之分解一一示意：从篆稿设计、反书上石、略微修整，到刊刻初稿、修改、复改，直至最终定稿、钤出……盖彼时有意将每一步拍照扫描，留作教学档案之用。

今附于此，以报同好。

设计初稿

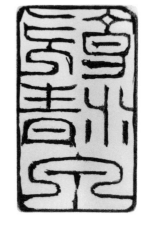

上石效果

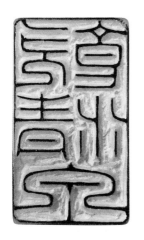

刊刻初稿

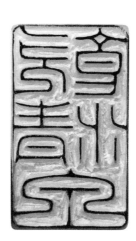

修改稿一

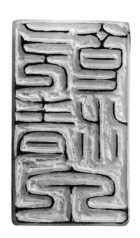

修改稿二

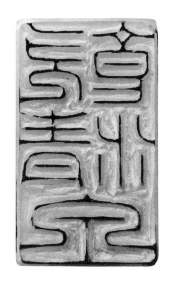

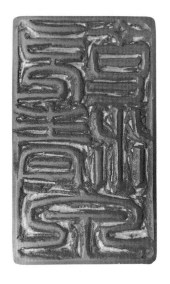

修改稿三

终稿

图版目录

汉　巨蔡千万　　　　　　　　　007

南北朝　永兴郡印　　　　　　　009

隋　广纳戍印　　　　　　　　　009

隋　观阳县印　　　　　　　　　010

隋　右一羽开府印　　　　　　　010

隋　崇信府印　　　　　　　　　010

唐　中书省之印　　　　　　　　010

右一羽开府印实物印面　　　　　011

崇信府印实物印面　　　　　　　011

唐　尚书兵部之印　　　　　　　012

唐　尚书吏部告身之印　　　　　012

唐　大毛村记　　　　　　　　　012

唐　静乐县之印　　　　　　　　012

唐　蒲州之印（陶质）　　　　　013

唐　金山县印　　　　　　　　　013

唐　襄州都督府之印封泥　　　　014

五代　建业文房之印　　　　　　015

五代　合江钤辖院记　　　　　　015

宋　新浦县新铸印　　　　　　　016

宋　驰防指挥使记　　　　　　　016

宋　仗库会同　　　　　　　　　016

宋　军资库印　　　　　　　　　016

宋　淇门镇馆驿之朱记　　　　　016

秦代小篆标准型——《琅琊台刻石》（局部）

　　与《峄山碑》（局部）　　　017

汉代篆书风格——《袁安碑》（局部）　017

唐代篆书典范——李阳冰《颜家庙碑额》

　　（局部）　　　　　　　　　017

唐　李阳冰　《听松》　　　　　018

唐　《平原长公主墓志盖》　　　018

唐天宝十四年（755）S.3392《骑都尉秦元吉

　　告身》所钤“尚书司勋告身之印”　019

后唐同光三年（925）P.3805《曹议金赐宋员

　　进牒》所钤“沙州观察处置使之印”019

清　赵之谦　镜山　　　　　　　020

后唐清泰三年（936）P.2638《沙州儭司福集

　　等状》所钤“河西都僧统印”　021

宋　米芾用印　米黻之印　　　　023

宋　米芾用印　米黻　　　　　　023

宋　米芾用印　楚国米芾　　　　023

宋　米芾用印　楚国米黻　　　　023

宋　米芾用印　米黻之印　　　　023

宋	徐铉 《许真人井铭》(局部)	024	
宋	郭忠恕 《三体阴符经》(局部)	024	
宋	唐英 《大宋勃兴颂》(局部)	024	
宋	梦瑛 《千字文》(局部)	024	
宋	欧阳修用印 六一居士	028	
宋	米芾用印 祝融之后	028	
宋	蔡京用印 蔡京珍玩	028	
宋	贾似道用印 秋壑图书	028	
宋	米芾用印 米芾元章之印	028	
南宋	吴越世瑞(木质)	028	
宋	赵景道用印 景道进德斋记	029	
宋	苏轼用印 赵郡苏氏	029	
元	赵孟頫 《仇锷墓碑铭篆额》	034	
元	赵孟頫 《崑山州淮云院记篆额》	034	
元	赵孟頫 《三门记篆额》	034	
元	赵孟頫 《湖州妙严寺记篆额》	035	
元	虞集 《敕赐训忠碑篆额》	035	
明	徐上达 《印法参同》万历四十二年		
	(1614)本	036	
元	赵孟頫用印 赵孟頫印	037	
元	赵孟頫用印 赵氏子昂	037	
元	赵孟頫用印 赵氏书印	037	
元	赵孟頫用印 松雪斋	037	
元	吾丘衍 《张好好诗卷跋》	039	
元	吾丘衍 《学古编·三十五举》道光		
	二十年(1840)篆学琐著本	039	
元	钱选用印 舜举	044	
元	乔篑成用印 乔氏篑成	044	
元	鲜于枢用印 鲜于	044	
元	鲜于枢用印 困学斋	044	
元	冯子振用印 怪怪道人	044	
元	赵孟籲用印 赵氏子俊	044	
元	龚璛用印 龚氏子敬	044	
元	龚璛用印 谷阳书房	044	
元	黄公望用印 一峰道人	044	
元	虞集用印 虞伯生父	044	
元	吴镇用印 梅花庵	044	
元	张雨用印 句曲外史	044	
元	张雨用印 句曲外史张天雨印	045	
元	王冕用印 竹斋图书	045	
元	赵雍用印 天水图书	045	
元	柯九思用印 臣九思	045	
元	柯九思用印 丹丘柯九思章	045	
元	柯九思用印 缊真斋	045	
元	柯九思用印 柯氏敬仲	045	
元	柯九思用印 书画印	045	
元	柯九思用印 柯氏清玩	045	
元	柯九思用印 柯九思敬仲印	045	
元	柯九思用印 临池清赏	045	
元	柯九思用印 非幻道者	045	
元	柯九思用印 训忠之家	046	
元	柯九思用印 柯氏出姬姓吴仲雍四世曰		
	柯相之裔孙	046	
元	朱德润用印 朱氏泽民	046	
元	朱德润用印 存复斋	046	
元	杨维桢用印 廉夫	046	
元	杨维桢用印 铁笛道人	046	
元	杨维桢用印 李黼榜第二甲进士	046	
元	苏大年用印 苏氏文印	046	
元	吴睿用印 聊消遥兮容与	046	
元	吴睿用印 云涛轩	046	
元	周伯琦用印 致用斋	046	
元	周伯琦用印 伯温父	046	
元	张绅用印 丛桂堂	047	
元	王蒙用印 黄鹤樵者	047	
明	文徵明用印 徵仲	051	

明　文徵明用印　衡山　051

明　文徵明用印　惟庚寅吾以降　051

明　文徵明用印　停云　051

明　文徵明用印　歌斯楼　051

明　文徵明用印　徵明　051

文氏父子自用印（葛氏传朴堂拓本）　051

明　文彭　文彭之印　054

明　文彭　文寿承氏　054

明　文彭　七十二峰深处　054

明　汪关　寒山长　055

明　汪关　董其昌印　055

明　程邃　戴於义字子宜　056

清　林皋　林皋之印　057

清　林皋　晴窗一日几回看　057

赵叔孺　净意斋　058

赵叔孺　云怡书屋　058

清　丁敬　洗句亭　059

清　黄易　戊子经元　059

清　奚冈　姚氏八分　059

清　赵之谦　朱氏子泽　059

清　邓石如　燕翼堂　059

清　沈凤　江南水阔雁音疏　061

清　宋至用印　纬萧草堂画记　061

清人玉箸篆——《御制盛京赋三十二卷》（局
　　　部）　清乾隆十三年（1748）内府本　062

清人铁线篆——王澍《汉镜铭文》轴　063

清人铁线篆——钱坫《菩萨蛮词》轴　063

明　祝允明用印　吴下阿明　065

明　唐寅用印　吴趋　065

明　唐寅用印　南京解元　065

明　唐寅用印　唐居士　065

明　王宠用印　铧铧斋　065

明　王毅祥用印　毅祥　065

明　项元汴用印　子京　065

明　项元汴用印　项墨林父秘笈之印　065

鉴藏型元朱文印使用之例　067

明　汪关　《宝印斋印式》　万历四十二年
　　　（1614）本　069

葛书徵　《宋元明犀象玺印留真》民国十四
　　　年（1925）本　069

陈巨来　巨来画松　070

陈巨来　下里巴人　070

陈巨来　塙斋　070

陈巨来　孙邦瑞珍藏印　071

隋　观阳县印　075

唐　唐安县之印　076

唐　魏州之印（泥质）　076

五代　秦成阶文等第三指挥诸军都虞侯印
　　　076

宋　乐安逄尧私记　076

宋　拱圣下七都虞候朱记　077

BD.14711《杂阿毗昙心论》卷十所钤
　　　"永兴郡印"　078

唐宋时期　报恩寺藏经印　079

唐宋时期　瓜沙州大经印　079

米芾拜石（陈洪绶绘）　081

宋　米芾用印　楚国米黻　082

宋　米芾用印　米黻之印　082

宋　米芾用印　米姓之印　082

宋　米芾用印　米黻　082

宋　米芾跋褚摹《兰亭序》（局部）　084

赵孟頫像　085

元　赵孟頫用印　赵　086

元　赵孟頫用印　赵氏子昂　086

元　赵孟頫用印　赵氏书印　086

元　赵孟頫用印　水精宫道人　086

元　赵孟頫用印　松雪斋　　　　　　　086

元　赵孟頫用印　天水郡图书印　　　086

元　赵孟頫用印　大雅　　　　　　　087

元　管道升用印　管道升印　　　　　087

元　管道升用印　魏国夫人赵管　　　087

林氏少穆实物印面　　　　　　　　　088

吴敏实物印面　　　　　　　　　　　088

清　赵之琛　林氏少穆　　　　　　　089

清　徐三庚　问青天何恁昏沉醉　　　089

清　王云　吴敏　　　　　　　　　　089

文彭像　　　　　　　　　　　　　　090

明　文彭　《出师表》隶书卷（局部）　091

明　文彭　七十二峰深处　《二十三举斋印
　　　撷》民国二十七年（1938）本　092

明　文彭　文彭之印　　　　　　　　092

明　文彭　文寿承氏　　　　　　　　092

明　文彭　两京国子博士　　　　　　092

明　文彭　琴罢倚松玩鹤　　　　　　094

明　朱简《印经》《篆学丛书》民国七年
　　（1918）上海文瑞楼石印本　　　096

明　朱简《印品》万历三十九年（1611）本
　　　　　　　　　　　　　　　　　096

明　朱简　海阔能容物莲心不受污　097

明　汪关　《宝印斋印式》万历四十二年
　　（1614）本　　　　　　　　　099

明　汪关　《宝印斋印式》万历四十二年
　　（1614）本　　　　　　　　　100

明　汪关　春水船　　　　　　　　　101

明　汪关　李流芳　　　　　　　　　101

明　汪关　七十二峰阁　　　　　　　101

明　汪关　姑射轩　　　　　　　　　101

明　汪关　松圆道人　　　　　　　　101

明　汪关　善道　　　　　　　　　　101

明　汪关　恣慵所　　　　　　　　　102

明　汪泓　鸥庄　　　　　　　　　　102

明　汪关　王时敏印　　　　　　　　102

明　汪泓　古照堂　　　　　　　　　102

明　梁袠　心水道人　　　　　　　　104

明　梁袠　玄州道人　　　　　　　　104

明　梁袠　折芳馨兮遗所思　　　　　104

明　梁袠　文仲子吴彬别字质先　　　104

明　梁袠　讬园主人　　　　　　　　104

明　梁袠　闇然堂图书记　　　　　　104

明　程朴　吴彬之印　　　　　　　　105

明　程朴　采芝馆　　　　　　　　　105

明　胡正言　玄赏堂印　　　　　　　105

明　甘旸　马从纪印　　　　　　　　105

明　顾从德　《集古印谱》万历三年
　　（1575）本　　　　　　　　　106

明　甘旸　《集古印谱》万历二十四年
　　（1596）本　　　　　　　　　106

明　张灏　《学山堂印谱》崇祯七年
　　（1634）本　　　　　　　　　108

明　何通　词人多胆气　　　　　　　108

明　何通　王蠋　　　　　　　　　　108

明　丁良卯　餐英馆　　　　　　　　109

明　丁良卯　师俭堂　　　　　　　　109

明　丁良卯　恨不十年读书　　　　　109

明　丁良卯　嗜酒爱风竹　　　　　　109

明　韩约素　老不晓事强著一书　　　110

明　韩约素　翡翠兰苕　　　　　　　110

明　韩约素　口衔明月喷芙蓉　　　　111

明　韩约素　五湖烟舫十岳云旌　　　111

明　韩约素　吴下阿蒙　　　　　　　111

清　文静玉　健冰号竹庄一字迁仲　　112

清　林皋　杏花春雨江南　　　　　　114

清	林皋	晴窗一日几回看	114
清	林皋	林皋之印	115
清	林皋	案有黄庭尊有酒	115
清	林皋	嘉会堂印	115
清	林皋	张亶安收藏书画印记	115
清	林皋	碧云馆	115
清	林皋	陶情翰墨	115
碧云馆实物印面			116
丁敬像			117
清	丁敬	《挽鲍敏庵诗》隶书册（局部）	117
清	丁敬	敬身	118
清	丁敬	砚林丙后之作	118
清	丁敬	铁研斋	118
清	丁敬	诗正	118
清	丁敬	髯	118
清	丁敬	洗句亭	118
清	丁敬	烟云供养	119
清	丁敬	袁氏止水	119
清	丁敬	鸿	119
清	丁敬	南徐居士	119
清	丁敬	包芬	119
清	丁敬	砚林亦石	119
清	丁敬	无夜吟草	119
清	丁敬	小梁	119
《西泠四家印谱》光绪十一年（1885）本			120
蒋仁像			121
清	蒋仁	昌化胡栗	121
清	蒋仁	小蓬莱	121
清	蒋仁	世尊授仁者记	121
清	蒋仁	康节后人	121
清	蒋仁	项墉	121
黄易像			122
清	黄易	《小蓬莱阁金石目》乾隆二十六	

		年（1761）本	123
清	黄易	《白太傅诗》篆书横幅	123
清	黄易	梅垞吟屋	124
清	黄易	湘管斋	124
清	黄易	梧桐乡人	124
清	黄易	戊子经元	124
清	黄易	生于癸丑	124
清	黄易	冰庵	124
清	黄易	梅坪	124
清	黄易	筱饮	125
清	黄易	秋子	125
清	黄易	无字山房	125
奚冈像			126
清	奚冈	姚氏八分	127
清	奚冈	龙尾山房	127
清	奚冈	秋声馆主	127
清	奚冈	碧沼渔人	127
清	奚冈	两般秋雨庵	127
清	奚冈	接山草堂	127
清	奚冈	蒙老	127
清	奚冈	奚	127
清	奚冈	罗	127
清	奚冈	《林壑清深图》山水轴	128
清	奚冈	篆书轴	128
陈豫钟像			130
清	陈豫钟	西梅	131
清	陈豫钟	静安庐	131
清	陈豫钟	久竹	131
清	陈豫钟	赵氏献父	131
清	陈豫钟	说喦翰墨	131
清	陈豫钟	琴坞	131
清	陈豫钟	卢小凫印	131
清	陈豫钟	篆书轴	131

陈鸿寿像 132

清　陈鸿寿　南宫第一 133

清　陈鸿寿　许氏子咏 133

清　陈鸿寿　献夫 133

清　陈鸿寿制瓢壶 133

清　陈鸿寿　《得鱼卖画》隶书联 134

赵之琛像 135

清　赵之琛　《翁森四时读书乐诗》篆书轴 136

清　赵之琛　辅元 136

清　赵之琛　林氏少穆 136

清　赵之琛　烟云共养 136

清　赵之琛　芝兰室藏阅书 136

清　赵之琛　灵檀馆图书记 136

清　赵之琛　诵先人之清芬 136

钱松像 137

清　钱松　稚禾八分 138

清　钱松　山水方滋 138

清　钱松　鼻山藏 138

清　钱松　文正后人 138

清　钱松　汪氏八分 138

清　钱松　竹节砚斋 139

清　钱松　受经堂 139

清　钱松　《学浅礼疏》篆书联 139

《西泠八家印选》清光绪三十三年(1907)本 140

丁仁《西泠八家印选》民国十五年(1926)本 141

邓石如像 143

清　邓石如　《小窗幽记》篆书轴 144

清　邓石如　意与古会 145

清　邓石如　两地青硖 145

清　邓石如　绍之 145

清　邓石如　家在龙山凤水 145

守素轩实物印面 146

燕翼堂实物印面 146

清　邓石如　燕翼堂 147

清　邓石如　守素轩 147

清　邓石如　古欢 147

清　邓石如　一日之迹 147

清　邓石如　家在环峰漕水 147

清　邓石如　江流有声断岸千尺 148

吴熙载像 150

清　吴熙载　包氏伯子 150

清　吴熙载　画梅乞米 150

清　吴熙载　生气远出 150

清　吴熙载　子京秘玩 151

清　吴熙载　学然后知不足 151

清　吴熙载　观海者难为水 152

清　吴熙载　盖平姚正镛字仲声印 152

黄宾虹跋　《吴让之印存》 152

清　赵之谦　《书扬州吴让之印稿》(局部) 152

清　吴熙载　岑氏仲陶 153

清　吴熙载　攘之 153

清　吴熙载　仲海书画 153

清　吴熙载　甘泉岑生 153

清　吴熙载　十二砚斋 153

清　吴昌硕《跋吴让之印存》(局部) 153

清　吴熙载　《陆机演练珠》篆书十条屏 154

徐三庚像 155

清　徐三庚　《逸气和神》篆书联 156

清　徐三庚　上虞周泰 157

清　徐三庚　延陵季子之后 157

清　徐三庚　丁丑翰林 157

清　徐三庚　穗知所藏 157

清	徐三庚	兰生白笺	157
清	徐三庚	圆鉴斋	157
清	徐三庚	梦萱草堂	157
清	徐三庚	看尽名山行万里	157
清	徐三庚	谦退是保身第一法	157
清	徐三庚	燕园客隐	157
赵之谦像			158
《二金蝶堂印谱》清光绪二十八年（1902）本			
			159
清	赵之谦	季欢	161
清	赵之谦	悲庵	161
清	赵之谦	朱氏子泽	161
清	赵之谦	安定	161
清	赵之谦	赵之谦印	161
清	赵之谦	树镛审定	161
清	赵之谦	如愿	161
清	赵之谦	竟山拓金石印	161
朱氏子泽实物印面			162
清	赵之谦	鉴古堂	163
清	赵之谦	伏敬堂	164
清	赵之谦	益父	164
清	赵之谦	面城堂	164
清	赵之谦	均初所有金石之记	164
清	赵之谦	成性存存	165
清	赵之谦	绩溪翁	165
清	赵之谦	定光佛再世坠落娑婆世界凡夫	
			165
清	赵之谦	《龙河鱼图》篆书轴	165
清	顾苓	传是楼	167
清	顾苓	眇眇分予怀	167
清	汪士慎	七峰草堂	168
清	鞠履厚	松竹秀而古山水清且闲	168
清	鞠履厚	晴窗一日几回看	168
清	鞠履厚	游于艺	168
清	鞠履厚	姓氏不通人不识	168
清	汪启淑	飞鸿堂书画印	169
清	孔千秋	寄妙理于豪放之外	169
清	张燕昌	养怡居	170
清	张燕昌	穰园老人	170
清	张燕昌	桃花潭水	170
清	巴慰祖	下里巴人	172
清	巴慰祖	巴氏	172
清	巴慰祖	中元甲子人	172
清	巴慰祖	慰祖予籍	172
清	林霔	从来多古意可以赋新诗	173
清	林霔	草堂秋雨读阴符	173
清	林霔	八千岁为春	173
清	林霔	鸭绿江南人	173
清	黄景仁	笥河府君遗藏书画	174
清	胡唐	蓠花小舸	174
清	胡唐	白发书生	174
清	胡唐	辟翁	174
清	文鼎	宝花旧氏	175
清	文鼎	后翁书画	175
清	文鼎	琴怀	175
清	文鼎	寿平	175
清	文鼎	后山	175
清	杨澥	白溪听香主人姚泰之印	176
清	杨澥	青篁深处	177
清	杨澥	汪退初堂之印	177
清	杨澥	悦我生涯	177
清	杨澥	义气郎	177
清	杨澥	十二芙蓉方丈	177
清	杨澥	蚌背时鸟爪	177
清	杨澥	濂溪水清月岩奥	177
清	杨澥	鸳鸯湖棹客	177

清　杨澥　天与湖山供坐啸	177	清　黄学圮　一溪云	185
清　屠倬　崇兰仙馆	178	清　黄学圮　象外山人	185
清　屠倬　吾亦澹荡人	178	清　倪为谷　栖筼	185
清　冯承辉　孙星衍印	178	清　高日濬　筱廊	185
清　王振声　扫地焚香	179	清　陈观西　镜曲花农	186
清　翁大年　朗亭	179	清　董熊　管领美人香草	186
清　翁大年　身行万里半天下	179	清　何昆玉　长沙张氏岳雪楼所藏书画	186
清　翁大年　当湖朱善旂建卿父珍藏	179	清　蔡照　十万卷楼	186
清　翁大年　何如	180	镜曲花农实物印面	187
清　吴咨　清气应归笔底来	181	管领美人香草实物印面	187
清　吴咨　则古昔斋	181	长沙张氏岳雪楼所藏书画实物印面	187
清　吴咨　希陶抗祖之斋	181	十万卷楼实物印面	187
清　吴咨　徐氏璇甫	181	清　汪启淑　《飞鸿堂印谱》乾隆四十一年	
清　徐楙　香槎	181	（1776）本	188
清　沙神芝　吴俊	182	银屏昨夜微寒	188
清　张在辛　游戏	182	尘务不萦心	188
清　张在戊　西园	182	丰年气候和	188
清　张在乙　游笈	182	冷落池塘残梦	188
清　谢景卿　温子汝能	182	单衣初试	188
清　朱文震　松下清斋摘露葵	182	潭水袯孤清	188
清　王睿章　一番花事又今年	183	葛昌楹　《明清名人刻印汇存》民国三十三	
清　吴晋　放鹇亭客	183	年（1944）本	189
清　吴兆杰　金粟如来是后身	183	赵叔孺像	191
清　沈传洙　子彝一字鼎甫号小湖	183	赵叔孺　净意斋	191
清　王谐　花间弹局一枰香	183	赵叔孺　破帖斋	191
清　任熊　豹卿	183	赵叔孺　云怡书屋	191
清代陶印　人生到处似飞鸿	183	赵叔孺　辛酉十二月四明赵叔孺得梁玉像	
清　王石经　仲铭	183	题名记	191
清　王云　越国裔孙	183	赵叔孺　序文铭心之品	191
一溪云实物印面	184	赵叔孺　安和室	191
象外山人实物印面	184	赵叔孺　雪斋书画	191
栖筼实物印面	184	赵叔孺　周氏世守	192
筱廊实物印面	184	赵叔孺　寒金斋	192

赵叔孺	赵氏叔孺	192
赵叔孺	湘云秘玩	192
赵叔孺	古鉴阁	192
赵叔孺	云松馆主靖侯珍藏印	192
赵叔孺	古鄞周氏宝米室秘笈印	192
赵叔孺	虞琴秘笈	192
赵叔孺	乐志堂书画印	192
赵叔孺	特健药	192
赵叔孺	古鄞周氏雪盦收藏旧拓善本	192
赵叔孺	天游阁	192
赵叔孺	回风堂	193
赵叔孺	虚斋墨缘	193
赵叔孺	《青山秋水》篆书联	193
回风堂实物印面		194
赵鹤琴	陶真楼藏	195
赵鹤琴	竹里馆	195
沙孟海	丽娃乡循吏祠奉祀生	196
沙孟海	巨摩室印	196
沙孟海	臣书刷字	196
沙孟海	半港邨人	196
沙孟海	瞻明室藏	196
沙孟海	悲回风	196
方介堪	契兰亭	197
方介堪	春生草堂图书之记	197
方介堪	玉篆楼	197
叶潞渊	叶中子丰	197
叶潞渊	大石斋	197
叶潞渊	寒碧居	197
王福厂像		199
王福厂	我欲乘风归去又恐琼楼玉宇 高处不胜寒	199
王福厂	人生识字忧患始	199
王福厂	卧霜斋	199

王福厂	闲卧白云歌紫芝	199
王福厂	谢诒私印	200
王福厂	蝴蝶不传千里梦	200
王福厂	会心处不在远	200
王福厂	守寒巢	200
王福厂	以墨林为桃源	201
王福厂	曾藏泉唐王绶珊家	201
王福厂	《闻多始知》篆书联	201
韩登安	寒柯堂	202
韩登安	延景楼	202
韩登安	杭州叶氏藏书	202
韩登安	秋兰室藏书画	202
韩登安	祖籍会稽生长泉唐防寇河洛备边天 汉开府三秦游钓西湖	202
顿立夫	谦受益	203
顿立夫	正埄著述	203
顿立夫	小院闲窗春色深	203
顿立夫	西子湖边旧游客	203
吴朴	数青草堂供养	204
吴朴	仲维一字颂斐	204
吴朴	苏南区文物管理委员会藏	204
吴朴	上海图书馆藏书	204
吴朴	安徽省博物馆所藏书画	205
吴朴	山东大学图书馆藏书	205
吴朴	千笏居	205
吴朴	百二古砖之室	205
陈巨来像		207
陈巨来	小嘉趣堂	208
陈巨来	梅景书屋	208
陈巨来	待五百年后人论定	208
陈巨来	国立北平图书馆珍藏	208
陈巨来	云松馆	208
陈巨来	张爱	208

陈巨来 梅景书屋	209	（成都草堂收藏印）临摹示范四（墨稿） 217
陈巨来 安吴朱荣爵字靖侯所藏书画	209	（成都草堂收藏印）临摹示范四（终稿） 217
陈巨来 元元草堂	209	（珍颠宝迂之斋）临摹示范五（墨稿） 217
陈巨来 梅景书屋	209	（珍颠宝迂之斋）临摹示范五（终稿） 217
陈巨来 吴郡	209	（云松馆）临摹示范六（墨稿） 217
陈巨来 游手于斯	209	（云松馆）临摹示范六（终稿） 217
陈巨来 镜塘鉴赏	209	陈巨来治印墨稿与印蜕终稿效果对比四例
陈巨来 安持居士	209	218
陈巨来 桃花庵	209	陈巨来墨稿、印蜕与原石印面 219
陈巨来 安持	210	陈巨来印蜕与原印印面效果例一 220
陈巨来 吴湖帆潘静淑珍藏印	211	陈巨来印蜕与原印印面效果例二 220
陈巨来 塙斋	211	陈巨来墨稿未刊例 220
陈巨来 平淡天真	211	大吉祥 235
陈巨来 京兆	211	开瓷勿逢陶谢 235
陈巨来 第一希有	211	卢 236
陈巨来 读书养性积德延年	211	爱吾庐 236
陈巨来 安持秘笈	212	超以象外 236
陈巨来 僵僵居	212	美意延年 237
汤安 诵清芬室	212	沉着 237
罗福颐 半瓶醋	212	东阿旧家 237
周旭 成都杜甫草堂藏书	212	澄怀 238
周旭 成都杜甫草堂收藏书画之记	212	捡云书屋藏 238
周旭 牧山写剧楼	212	鸣琴 238
周旭 纯公	212	雨后登楼看山 239
（巨蔡千万）临摹示范一（墨稿）	216	抚琴听者知音 239
（巨蔡千万）临摹示范一（修改稿印面）	216	戒之在得 240
（巨蔡千万）临摹示范一（终稿）	216	隐蓝 240
（双江阁）临摹示范二（初刻印面）	216	捡云书屋 241
（双江阁）临摹示范二（修改稿印面）	216	高古 241
（双江阁）临摹示范二（终稿）	216	永受嘉福 241
（松冈书屋）临摹示范三（初刻印面）	216	纤秾 242
（松冈书屋）临摹示范三（修改稿印面）	216	少则得 242
（松冈书屋）临摹示范三（终稿）	216	泼湿黄山几段云 242

思无邪 243
盈州 243
烟云供养 243
一木九石居 244
养气 244
面如平湖 244
人生若只如初见何事秋风悲画扇 245
心定莲花开 245
无咎 246
读书养性 246
午倦一方藤枕 247
人生若只如初见 247
依旧空闺 248
一字一净土 248
一草一天堂 248
璟禾讲堂 249
大通堂 249
南无阿弥陀佛 249
二十四柱堂 250
东壁图书 250
好林泉都付与闲人 251
饮之太和 251
方寸乾坤 252
透网鳞 252
石公 252

清雨落夏怀 253
德不孤必有邻 253
放下 253
香隐 254
窗前鸣佩 254
木欣欣以向荣 254
心迹双清 255
乐居闲寂 255
绎元堂 255
怡园 256
报之以琼琚 256
玄远 257
一日之迹 257
此心安处是吾乡 258
采蘩祁祁 258
乐平 259
饮清泉 259
(饮清泉)设计初稿 260
(饮清泉)上石效果 260
(饮清泉)刊刻初稿 260
(饮清泉)修改稿一 260
(饮清泉)修改稿二 260
(饮清泉)修改稿三 261
(饮清泉)终稿 261

后　记

　　元朱文印，是印学史中一支重要的风格样式，它体态优美、气息安逸、格调雅致，历来为文人所重。施蛰存言："篆刻家取径不外二途，曰汉白，曰元朱；讨源者仿汉，衍流者镂元。"确实，元、明、清各代直至现今，不仅在艺术创作上逐渐成为主流，名家辈出，佳作纷呈，洵为大宗；且于书画、碑帖、古籍善本之属，所钤用以款识、鉴赏、收藏者亦甚夥。正如沙老所谓"一脉相传，不绝如缕"也。

　　近年来，篆刻界也越来越重视这方面的创作和研究，专刻此式之印人层出不穷。故而，我们觉得很有必要对元朱文印这一体系的历史线索、发展逻辑、衍进脉络进行一次基本的梳理，对这个专题做一个简要的总结。

　　大约十馀年前，应浙江古籍出版社之约，将两篇关于元朱文印的专论，改动、增补而成《元朱文印论谈》小书一册，其间得到了业师刘江和祝遂之二位先生的提携点拨、悉心指导；付梓数年来，蒙诸师友陆续提供了不少宝贵意见、亦有读者发来种种建议，综合之前所编《历代元朱文印精粹》的反馈，加之迩来新资料出版面世、时贤研究成果亦不断公布，因此，现对原文稿再次进行了文字修订和图版补充，同时也增加了有关元朱文印创作随笔之章节，以期将自己的创作过程、心得体会和粗浅经验求教于同好。

　　唯闻见所限，错误遗漏当有不少；古代印论又不及文论、书论般清晰完整、缜密有序，故研究中有些"历史遗留问题"也不易厘清，再者，因本稿初撰于二零零二年

初，而廿年来学界对很多印学史相关问题的考证、认识和判断也在不断更新，笔者囿于学识，故在此也乞望各位学者专家不吝赐教，给我南针。

完稿后，承遂之师再度审阅全书、指点疏误、订正阙略；又蒙尚佐文先生、孔令伟兄提供建议，以及诸学棣协助校对文字、复核注释、调整图例；当然，也离不开上海书画出版社王立翔社长之大力支持、诸编辑之辛苦功劳，嘉惠既多，统此致谢。

沈乐平

辛丑上元于中国美术学院

图书在版编目（CIP）数据

元朱文印纵横谈 / 沈乐平著. -- 上海：上海书画
出版社, 2022.9
ISBN 978-7-5479-2881-3

Ⅰ.①元… Ⅱ.①沈… Ⅲ.①篆刻－技法(美术)－中
国－元代 Ⅳ.①J292.41

中国版本图书馆CIP数据核字（2022）第168467号

元朱文印纵横谈

沈乐平　著

责任编辑	朱艳萍	
编　　辑	张　姣　杨少锋　魏书宽	
特约编辑	任　策	
审　　读	雍　琦	
封面设计	刘　蕾	
技术编辑	包赛明	

出版发行	上 海 世 纪 出 版 集 团
	上海书画出版社
地　　址	上海市闵行区号景路159弄A座4楼
邮政编码	201101
网　　址	www.shshuhua.com
E－mail	shuhua@shshuhua.com
制　　版	杭州立飞图文制作有限公司
印　　刷	浙江新华印刷技术有限公司
经　　销	各地新华书店
开　　本	710×1000　1/16
印　　张	18
版　　次	2023年11月第1版　2024年3月第2次印刷

书　　号	ISBN 978-7-5479-2881-3
定　　价	158.00元

若有印刷、装订质量问题，请与承印厂联系